圖解透視
中式木家具實作全書

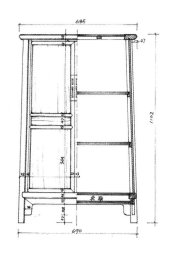

喬子龍

著·繪

最詳盡

木作家具的設計心法與寸法100例！

| 關於本書 |

本套書分上下兩部：鑑賞篇與實作篇

鑑賞篇以口述方式，講述現代木工應該具備的一些傳統家具認知，有些內容重複提及，但都是在佐證其構造心法。鑑賞篇中有些插圖主要是配合文字內容，不是作為家具產品推廣，涉及的一些經典家具圖片，均作了技術處理或轉換成了黑白圖片，若有不慎之處，敬請諒解。

書中所列舉家具，其編排序列不同於以往類似的使用功能排列，特以家具結構作法特性進行編排，例如，束腰類的有凳、桌、椅、榻、床等，四面平類的有凳、桌、椅、櫃、床等。這種編排方式便於說明制器作法的構造共同點。

鑑賞篇〈中華榫卯〉一章中，榫卯作法圖的說明性文字均以製圖方式寫在圖中；有些未完全講透的則另寫在圖旁空白處，需對照閱讀。另外，在榫卯作法圖旁有對應的透視草圖。

實作篇〈中和圓通〉一章中，大部分以傳統經典器為例，另有一部分是筆者根據制式研究而推演的創作家具，未列入任何攝影圖片，只有繪製作法圖與透視圖，旨在從圖中解析傳統家具的構造原理與製作要點。

本套書是基於公認的傳統家具作論述，對現有傳統家具的公共資訊進行歸納和梳理，從中找出一些普遍的規律及作法規則，不針對明式或清式，也不涉及專門的黃花梨、紫檀或宮廷家具以及硬木、軟木、大漆家具等，也沒有學術性的考據或論證等，只是匠工以構造技術視角的一些思考，或曰「匠說構造」。

心物相照，順乎自然

陽明大師遊南鎮。弟子問：「岩中花樹自開自落，與你我的心有何相關？」大師答：「未看此花之時，此花與你的心同歸於寂；來觀此花之際，此花的顏色一時明白起來，便知此花不在你心外。」

心物相照，乃中國文化之魂，一草一木，莫不如此。

古人習字作畫，皆強調用心書寫，即字為心畫；匠工制器尤重以心構作，即所謂「匠心獨運」。在人類文明的造物歷程中，精神層面始終貫穿其中，而與中國歷史文化息息相關的傳統家具，尤其如此。

匠工通過心、眼、手與器物對話，將內心情感以特有的語言與工法深深地映照於器物之中，並使觀賞者體味造物者的身意心相。詩言志，畫傳情，器含意，每一件器物莫不浸含著匠工的情懷與功夫。

澄懷味象，含道映物。傳統家具的匠造除滿足視覺美感外，更飽含對自然之木的關照與知悉。「順應木性、善於構架、取法自然、心物相照」正是中式木造的首要法則與東方智慧的「天人合一」。

較之純粹的視覺藝術，家具文化除造型語言外，更需結構方面的技術支撐，後者又與造型語言相互制約；家具用材是工法技術的基礎所在。於是，對材的認知與工法以及從構思至樣形到製作的技巧與控制（度），更是歷代匠工本領之體現。歷代傳統家具的技藝多靠口傳心授，既無系統的工法要訣，也無理論體系。近百年來的中式家具教育多為「西體中用」，加之現今匠工寥落凋敝，工法技法闕如，家具的創新多呈現「聊具中式元素與符號，而不見骨骼間的中式精神」。即使仿製，亦需知悉構造原理，而不能照搬硬套。若要打破這種局面，亟須對傳統匠作「密碼」進行挖掘與整理，追根溯源，由術而道，則必然會「為有源頭活水來」。

心物相映，格物致知。精準嚴謹的設計製圖是介於心物之間的重要傳遞。今人對古器製圖（紙）缺少詳盡的資料，現今，唯有完整地繪製設計製圖（紙）及最終樣形，才有助於表現器物的精緻細節。「萬物並育而不相害，道並行而不相悖」，匠造者對木性心、眼、手、物的關照，映照著受用者的心、眼、手、物，此乃制器的態度與目標。

江南松喬工匠出身五代木作之家，長於斫木斧鑿之聲中。多年來潛心由構造工法入手，由內而外、表裡互究地解析傳統家具，又於二十餘年古建園林設計生涯之暇，整理記錄多種古舊家具的造型工藝，悉心研究家具構造原理，尋求從源頭之上詮釋「匠作心法」。

在行走、考察、採訪之餘，松喬工匠又耗時兩年，補繪了大量精準製圖，捉筆編寫了十萬餘字的匠思心得。他不借助於任何文獻資料，僅從當代大量家具實例及圖片訊息中進行歸納分析，探究其內在規律，整理出合於木性、工法、理法的制器心法。他的這些心血之作，有如潺潺清泉，將滋養因心法斷流而陷入的迷惘乾涸之境，並為從業者、收藏者、愛好者打開一道家具研究門徑。

韓望喜

2015年12月

品由匠心，性歸自然

與喬子龍先生初次見面，他遞給我一本手繪設計圖冊，粗略一翻，便心生歡喜。書中除大量精美的古建園林手繪效果圖外，還有不少傳統家具設計圖樣以及他個人的書法繪畫作品。

我從事家具設計多年，一眼便知他功力不凡。此等扎實且富有靈氣的筆上功夫，絕非常人能夠輕獲的。

喬先生出身於園林木作世家，歷經多種匠藝的磨煉，涉獵過書法繪畫，並多年獻藝於南北各地，從事古建園林工程設計，用半生心血才修得了如此成果。

喬先生說要編寫家具設計圖集，我心中頗喜。如今，古典家具已快走出「拚工比料」和「唯材質論」的拜物盲點，開始步入一個注重藝術和設計的階段。業界急需高水平的設計圖冊作指導。喬先生的家具設計，結構合理，線條靈動，氣韻生動，款式既有新意又深得中華傳統家具之神韻，可謂「繼往開來，別開生面」。這完全得益於他在多年建築設計生涯中所形成的藝術修養。

在中華傳統家具學術界裡，艾克、楊耀、陳增弼等前輩都是先接觸古建築後又研究傳統家具的，就連王世襄先生也曾在梁思成的營造學社裡繪製古建圖紙，後轉為專攻明式家具。我也曾在那個無書可讀的年代裡，從僅見的幾種讀物中瞭解了許多古代木業知識。以上現象均因中國古建築和古家具同出一源，瞭解了古建築便更能理解傳統家具。我們可以從喬先生文章的詞句中看到他對中華傳統家具的深刻理解。他認為：

「傳統家具的代表是明式家具……它是中華文化『中和』的體現。」

「傳統家具之認知，首先看其內在品質，而內在品質美的主體是構架的形式美。」

「傳統家具之欣賞或評議，一看形制，二看款式，三看工藝，四看紋飾（雕花或線腳），五看材質（紋理），六復看氣韻品位。」

「我並非否定材與工，而是更加強調『型』、『制』、『式』等內在構造美。」

「古時沒有所謂專業的家具設計師，大師傅憑藉世代傳承的技藝，加之與業主的反覆溝通，向世人展現了逐步完善的傳統家具。」

「園林講究『雖由人作，宛自天開』，木作家具也當講究『品由匠心，性歸自然』。將大自然之本有特性進行形品昇華，乃中國人敬木、崇木、賞木、親木的『天人合一』的木作制器思想。」

以上見解，句句精到。若非多年來對傳統家具用心體驗，怎得如此深刻的領悟？！最後，預祝喬子龍先生所設計的家具圖樣越來越美且廣為流傳。

是為序。

<div style="text-align: right">

張德祥

2015 年 11 月

</div>

自序

身為匠工的松喬，拙筆著繪傳統家具書稿，旨在為現今的中式家具設計與木工就有關製作技術提供參考，並期盼與喜好研究制器工法的朋友分享十餘年來對傳統家具的一些思考，特別是家具構造方面的一些心得。

松喬出生於江南園林與木匠世家，因少年時學了幾年木工，並對書畫頗為喜愛，加之三十多年來的美工、建築與園林設計等工作實踐，以及對傳統家具的喜好與關注，一直傾心研究器物構造與匠作技藝，以至於養成了對家具造型尺度與結體榫卯等細究推敲的習慣。在逾二十年走南闖北的設計遊歷中，每遇見一件傳統家具，都要就構造及榫卯作法特點等進行記錄分析，並試圖從中找出一些規律與法則。

在松喬看來，研究傳統家具，除了經典器具（圖片）賞讀、史據考證、形藝品鑒以及實物收藏這些對現有成器的解讀外，更應該關注成器前的構造匠心，關注木與木的間架搭接、開合虛實比例等架構本體。因為每一件家具的架骼本體都有其原始的本質美，而依附其上的形藝雕飾是本質美的延續或附加。宋式、明式家具中，架簡無飾的線型家具之所以為大家所喜愛，就是因為它們更接近於這種本質美，這種結構具有蓬勃向上的內在邏輯美，是家具的架骼靈魂，也是器具美韻的根本。架骼的本質美是匠工及設計師們的研究方向，也是當下中式家具設計創新研發的始點。

傳統家具在木與木的結體組合中逐漸形成了中華民族特有的構造法則，以及連接這些結體構造的榫卯作法。中華傳統家具之所以有別於西方，就因其獨特、有序的線型構造為中華世代子民所默認；它們在歷代的制器發展中逐漸地完善，人們習慣將其以「型制」、「制式」、「款式」等命名。在這些間架虛實的有序組合構造中，隱藏著祖先們諸多的潛識密碼。

型制、形制、款式、款型等分別指什麼？如何理解其中的一字一意？傳統家具的骨子裡到底隱藏著什麼樣的中華精神？明韻的「韻」，對於匠工技術是怎樣一回事？東西南北之蘇京粵晉為何風格迥異但仍為中華一家？榫卯的原理與木性是怎樣的？中華榫卯與器形的境界是什麼？制器首要的構造、間架、樣形與尺碼等匠心作法的原理有哪些？這些問題都是現今匠工及設計師們亟須弄清楚的。

「三十年來少匠師」，老的去了，新的沒來，以至於很多人形成定論，即「古人是不可超越的」；更有所謂「大數據」學，認為經典家具的尺碼不能有微毫的變動；另有所謂「全手工製作」等。這些現象均是因為沒有正確的研究方法、沒有從事物發展中發現規律、沒有根據這些規律去研究去挖掘，多數的研究只是一些古籍翻譯或器具賞讀，「碎片」叢生，無法形成較為完整的家具研究體系。

從事傳統家具生產及設計的匠工及設計師們缺乏現代木工技術培訓，不精通設計製圖的規範與程序、作圖放樣的標準化與精細化，以及看圖識圖等。原有「傳幫帶」式的師帶徒、師授徒的舊模式阻礙了現代產業的發展。傳統家具的基礎性研究應及時展開，系統的中華家具技術理論（教學體系）應及時建立，現代「設計與木工」的技術培訓應及時開展。

是為序。

喬子龍
於無錫華夏・松喬文化空間工作室
2015 年 8 月

目錄

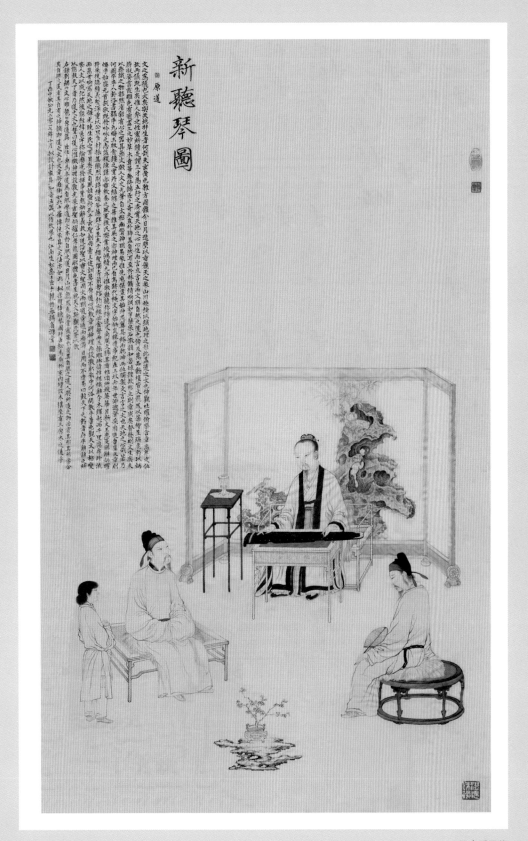

新聽琴圖

繪｜喬子龍

第一章 中和圓通

圖解中式家具作法 100 例

中華傳統家具在匠造中大概可分為兩大類。一大類是有水平面板的家具，它們可以是凳、墩、桌、櫃、櫥等，也可以是水平面上有杆或圍架的椅、床等；它們有相應的長、寬、高，其器之立起中有一定的法則。另一大類是無水平面的支架等，如盆架、插屏、折疊椅等。前者可稱為「大器」或「正器」，是日常生活起居中必不可少的家具；後者暫稱為「小器」或「附器」，是雅玩文心等精神文化生活中追求的家具。當然，「正器」家具同樣具有雅玩文心之意韻。

就「正器」家具而言，長、寬、高分別對應大邊、抹頭與腿杆，交合部位即「制」的要點。這些制點結構不外乎無束腰、案型結構、四面平與有束腰。以上四種日常稱謂的結構即傳統家具的規制法則，它們與「式」相結合，清楚地界定某一器物，即「制式」。

「制」是中華家具所特有的，其長、寬、高的邊抹腿結合在明代中後期才逐漸完善。從匠術上看，不露端截、木紋順通的連接構造等，相當於書法中橫與豎轉折的不露鋒芒。木紋的順通、各構件的和諧、不露圭角的圓潤、中軸對稱的基本形態等技術描述，構成了中華傳統家具的精神氣韻——中和圓通。也只有將「中和圓通」之精神氣韻融入今天的造器中，才能傳承中華傳統家具的真髓，守住「制」，即守住了中華傳統家具。

無束腰、案型結構、四面平與有束腰，分別對應中華文字方正（方塊字）的四大書體——篆、隸、魏、楷；若從筆畫到杆材等轉折連接的意韻來看，則分別對應「圓、展、方、守」四種韻質。無論筆意、形意怎樣變化，「中和圓通」始終貫穿著中華文明。

「正器」有四制，「附器」有八型，即箱、筒、交、支、折、疊、組、獨，一圓一方、一張一弛、一收一放等。「中和圓通」是中華傳統家具精神內涵的至高境界，其在傳統家具匠作（技術）中具體表現為以下幾個方面。

中：中規中矩，正立面中軸對稱，中宮虛盈，四角相守，不偏不倚，張弛有度，含蓄內斂，形態平穩端正。工貴在達意，工過則膩俗。

和：各部件和而不同、結而不爭，橫豎部件形藝線條各就各位、和諧共存，各榫卯分工有序、組織合理。

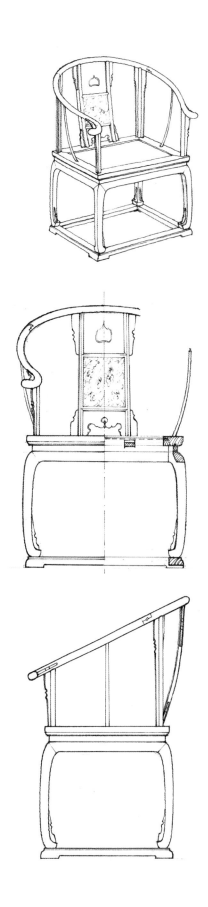

圓：圓融氣和，去圭無芒，各部件曲直凸凹及外挓皆
　　形變有度、虛實相融、不出斷截，面腿與腿結合圓
　　滿。

通：邊抹沿通，線腳走通，交圈、格角、榫卯銜接緊密
　　順暢，如人體經脈氣血貫通、整體如一。

　　現於構造工法中將傳統家具的「中和圓通」進行分
類與圖解，即正器四制**圓、展、方、守**，以及附器八型
箱、筒、交、支、折、疊、組、獨。

正器

圓制

圓裏圓羅鍋棖方凳

圓制家具的枋邊棖邊在腿杆側不宜凸出太多，否則欠圓和，整器欠飽滿、欠張力。四腿的外挓應控制在面枋邊沿以內（凸距約1公分）。若太外挓或超出面枋邊沿，則氣散力弱。

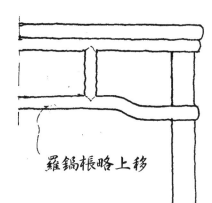

羅鍋棖略下移

因腿加粗，矮老反而與腿稍近一二分，聚合力強

羅鍋棖略上移

腿細後，矮老位可不變，其間空檔略大，有舒朗之感

加粗至 1.2 倍

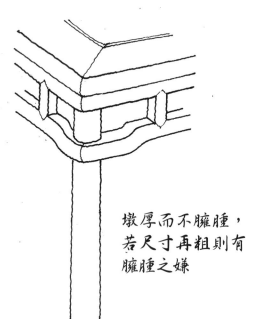

墩厚而不臃腫，若尺寸再粗則有臃腫之嫌

減小至 0.8 倍

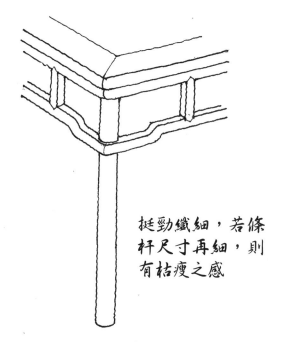

挺勁纖細，若條杆尺寸再細，則有枯瘦之感

在區間內每一微變，均須調整其他尺度，不可單一變碼，顧此失彼。

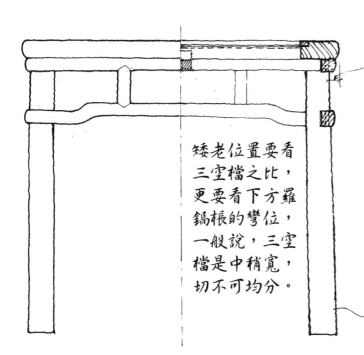

凡圓制的腿與面邊（冰盤
沿）不宜太閉，太閉有噴
之感，不圓和，有悖圓制
本意。一般在面邊下收進
5～8 公釐，太大則無圓
通；超 10 公釐者——愚；
超 15 公釐以上者——叛道
離「制」。

矮老位置要看
三空檔之比，
更要看下方羅
鍋棖的彎位，
一般說，三空
檔是中稍寬，
切不可均分。

腿微外�，但不出面邊（冰盤沿）

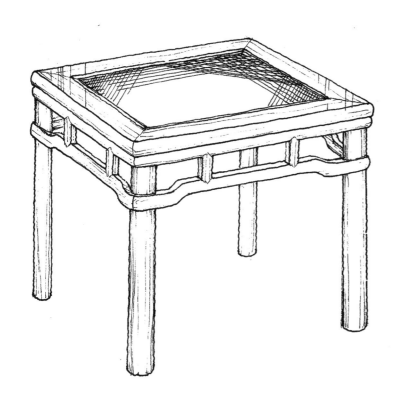

面板的圓角不可與
腿同心圓，要稍稍
挺起，有精神

正器
圓制
如意搭腦靠背椅

兩矮老可稍開分一點，不可將空檔均分，要中寬側窄，但不可太過，把握好度。

此羅鍋棖的彎曲度很小，約為材徑一半，故彎位可靠近矮老。若改成大彎羅鍋棖，與搭腦爭妍，不妥。

三彎如意的長寬彎弧需結合背板寬度反覆推敲之。

面枋材不宜太寬。後杆上圓下方，直徑邊長相同，一木連做，羅鍋棖（橫棖）「寧上不下」，約在面下8公分為宜。此椅的面枋厚可與腿杆徑相同，敦實厚拙。

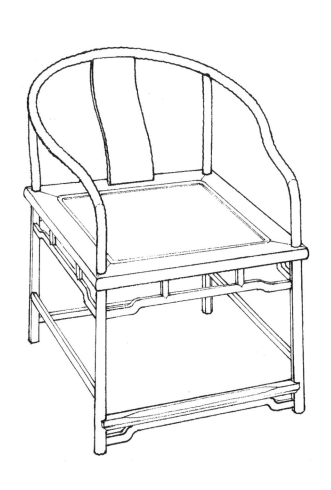

正器　圓制　順接杆扶手圈椅

前後杆在座面上不可立刻斜彎，否則整器會顯得「不正」。圓杆（圓腿）與面框板要直角相接，杆心與面框板下腿要順直（一木連做）一體，圓和之氣不可「歪」，匠曰：「中和圓通」。

此椅作法三要：一、後杆上截段的弧不能在座面上立即起彎，而是先順「直」漸上彎，過渡自然。二、背板不宜太寬，太寬不靈動，且與上圈連接不順。三、羅鍋棖位置不宜太低，太低氣散。

正器　圓制　梳背羅鍋根南官帽椅

此椅正面羅鍋根上是兩組雙矮老（短柱），而兩側羅鍋根是兩個單矮老，並且與上方的梳型欞杆（筆杆）相對應。

梳背之欞有約數，古器術數在家具方面很講究，既要考慮與整器筆畫（條杆）和諧，又要兼顧梳欞之間的疏密間距，虛與實及粗與細之間要有度。此椅的欞杆是「扶七」、「背十二」。面上的扶頸向上，也呈「向外舒展」之意，同前例。

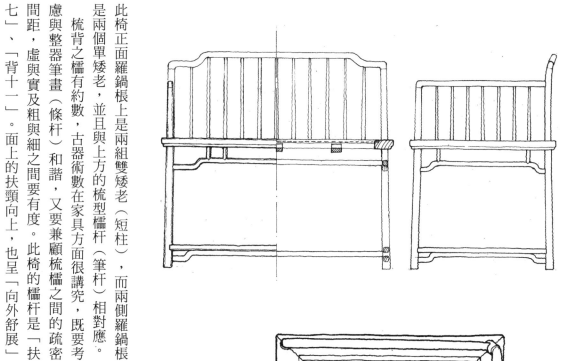

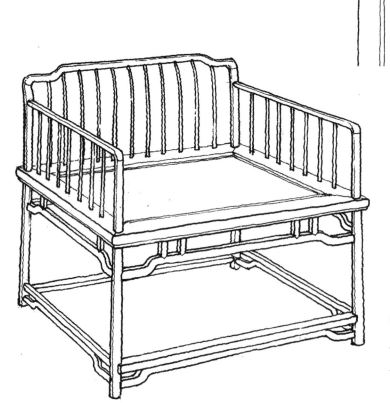

梳背、梳扶手的數目與間距，要與面框下羅鍋根矮老對應，也要與搭腦杆扶手杆的彎頭相應。

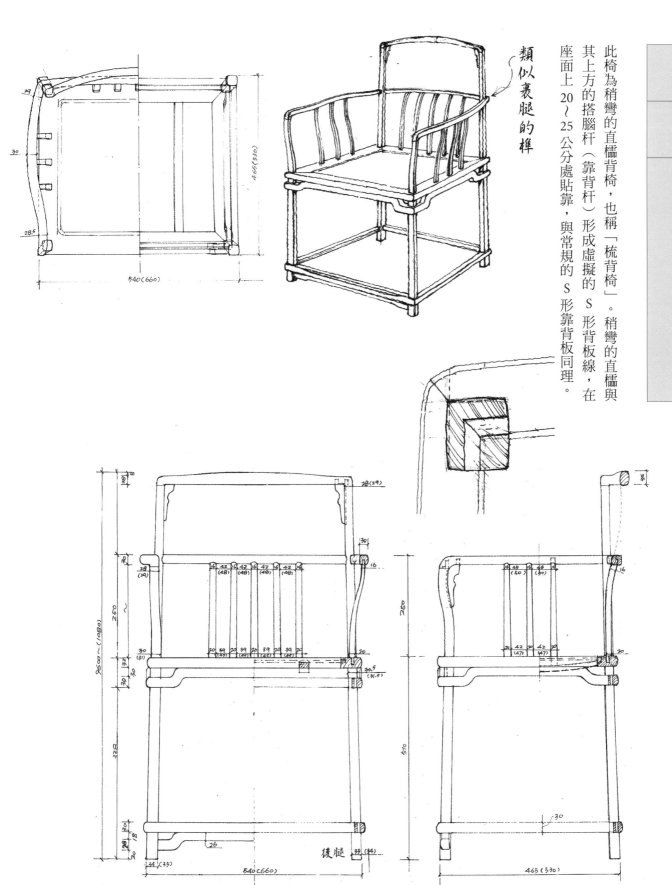

類似裹腿的榫

此椅為稍彎的直欄背椅，也稱「梳背椅」。稍彎的直欄與其上方的搭腦杆（靠背杆）形成虛擬的 S 形背板線，在座面上 20～25 公分處貼靠，與常規的 S 形靠背板線同理。

正器 圓制 方杆裹腿根梳背椅

（松喬創設，僅作參考）

正器

圓制

低靠杆椅

（松喬創設，僅作參考）

將傳統羅鍋棖改成漸漸高的彈性彎。同時，搭腦扶手及後杆等相應改增「彈」意，形成柔中帶剛之「彈」韻，力韻，竹子的內力之韻。

此椅的條杆曲彎而不張揚，介於直與曲之間，似彎非彎。放樣鋸料時要控制好這些「微變」。若擅自將曲彎加大，則韻味全失。「中和圓通」的「中」含有對「度」的把握。

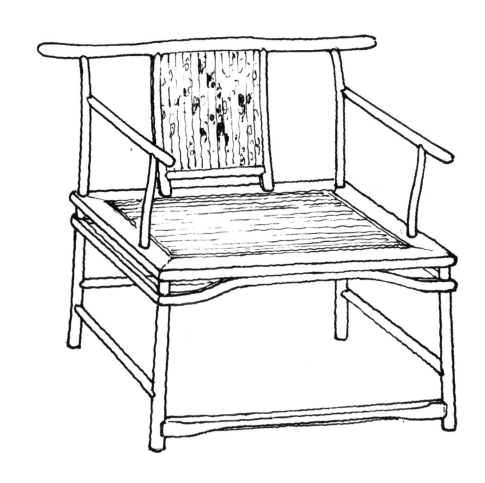

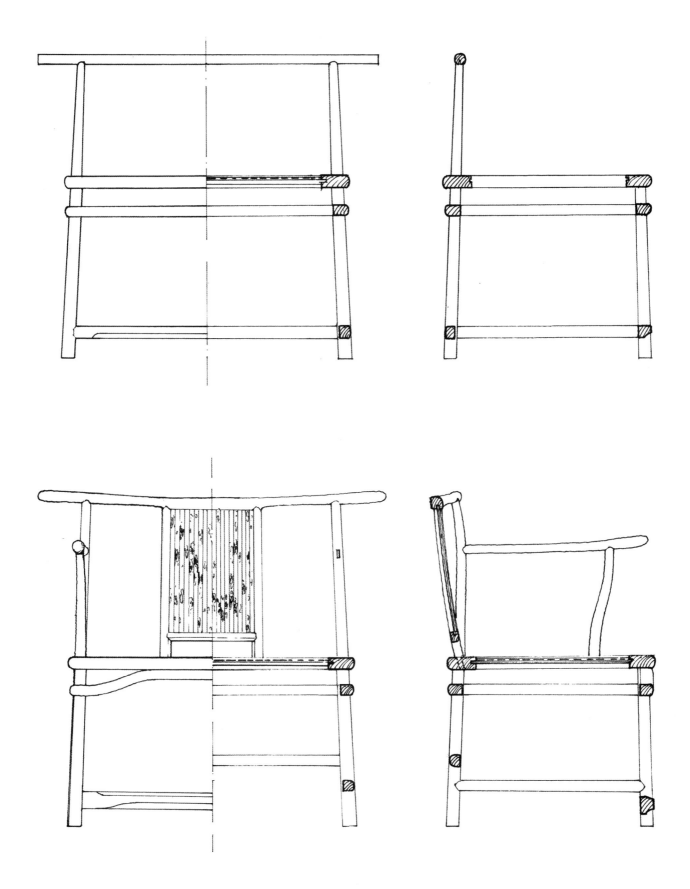

正器

圓制

羅鍋棖加矮老禪椅

類似腿杆一木連做的椅，總有一種上細下粗之感，而仔細考究，其上下材徑卻是相同的。在面上作漸細（收）的同時，在面下將圓腿作成外圓內方，整體呈現上細下粗之感，是一種高明的視覺認知與作法。

增粗至 1.2 倍
若色淺，則顯壯碩
若色深，則顯凝重
但均漸離禪境

減細至 0.85 倍
且改為方料造清新（色淺）；
挺勁（色深）有剛毅之性，
也欠「禪」境。

法無定法，器因場景可以調改，但要符合原作文心原則，要八大比上去重調整。越簡明的結體，越要從八比上去推敲。

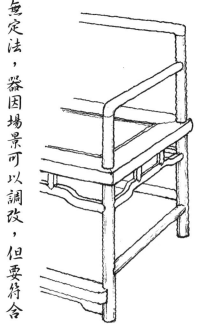

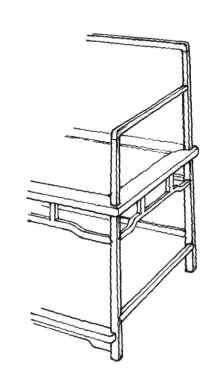

簡中有意，不僅在整器的長寬高等型廓間架中講究比例，還要從作韻八徑（比）中全面考慮。此椅因扶手頸與腿杆一木連做，可能導致左右兩頸呈內仰之勢，不舒展，所以還需將兩頸段內側由下作向上漸細漸外挖，同時，頸段外側仍保持與腿的外沿直平，腿杆整體在「挖與不挖」之間。高明，乃此椅之關鍵。

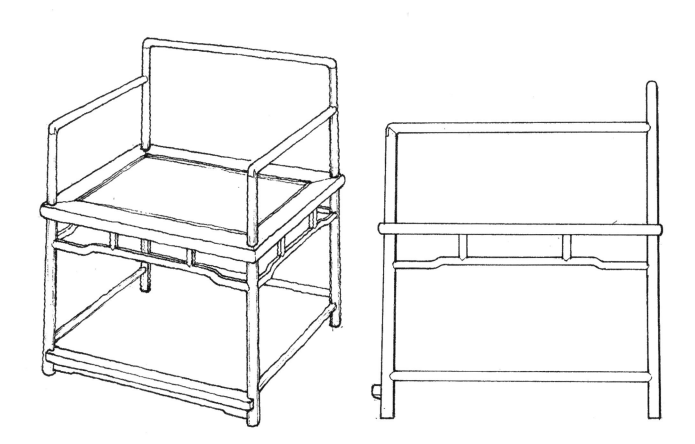

玫瑰椅之關鍵在於面上徑杆的間距與高度，一般來說，宜低忌高，高則氣散。

圓制的家具面框與腿杆間，腿杆不可太進，冰盤沿下口與腿面進入 4 — 5 公釐為宜，太進則不圓和，太進也損榫。

增粗至 1.25 倍
堅實壯碩

減細至 0.75 倍
清瘦、精神、骨感

計白守黑，高手從虛空入手線（條杆）與空白的對比

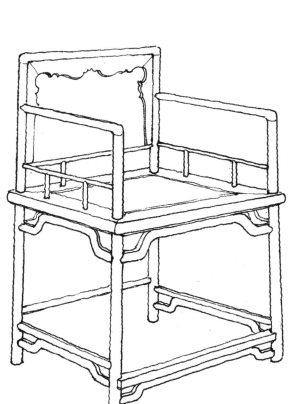

中和圓通的每一尺度均需從這八法去推敲

制器・意韻八法（八比）

型廓比：器之物界輪廓

間架比：線杆與空檔之比

線形比：材杆曲直彎弧比

材徑比：材杆之粗細之比

材型比：材面凹凸肌理比

飾面比：光素與雕飾比

縫折比：連接折縫線比

質紋比：木紋相接之比

間色比：器外表色彩比

注：後兩項合為紋色比

正器　圓制　扇面壺門牙南官帽椅

此椅若改為方杆，則方杆截面的邊長須在原樣圓杆直徑的基礎上調細至 0.82 倍左右，以便在視感上不會顯得太粗。

況紫檀重器耳。

匠說：

有人將此椅偏識或篡改，或後杆上變彎，或踏腳棖改成扇弧，或將壺門弧改為幾何弧，或擅自加粗加厚材杆，或加彎扶手，這些改動皆以今人之己意而否定古人，其實質是中和意韻之欠識。

後杆上直與 S 型背板之對比之美，踏腳棖直與上扇弧座面之比，同時也便於腳踏，若彎弧，受力時扭轉易損兩頭榫卯；扶手過彎不含隱太張揚，之於搭腦杆中段及牡丹雕刻的紅花綠等均要悉心體會，不可妄意評斷。古人不同於今人良材易得，古人貴材難求，惜料如金，創作打樣不太會有原則性錯誤，何

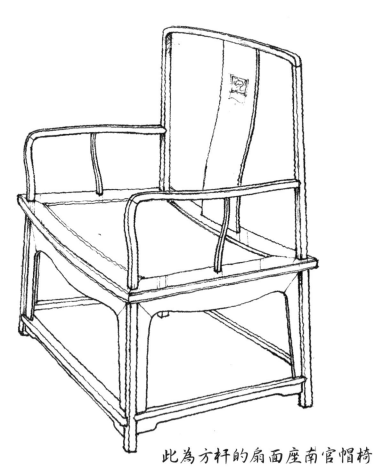

此為方杆的扇面座南官帽椅

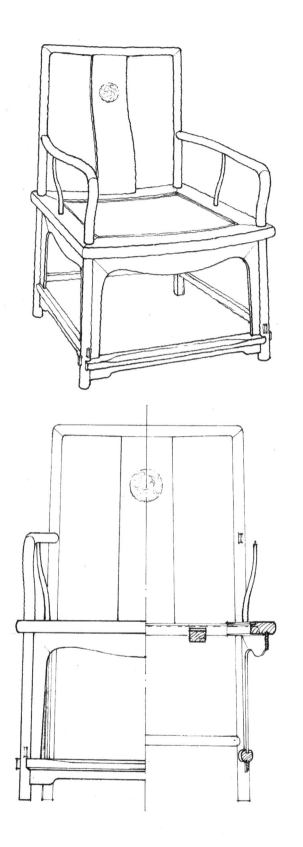

此椅的壺門券口牙的線型打樣，
不是三個機械圓切點連接，也不
是簡單的竹爿圓，而是依據整器
把控的手工圓弧，機械圓或圓規
圓、幾何圓的弧沒有性格，所以
家具的製作圖中，不要輕易地標
注R。

注：非幾何弧，非幾何規矩化，是家具意
韻的關鍵，但千萬不可誤解「全手工」，
而是構思製圖的「手工意」，電腦技術的
再深化，製作工藝的現代化。

正器　圓制　方杆南官帽椅

方杆截面邊寬要控制好，不可超，要預留好方杆的圖面材寬與製作後的立體視寬的比例。

每一款型的家具皆有其「中性」的尺度，即「中和圓通」，都可因自己的喜好而作微調。單就材徑而調整，也會帶來品相的變化，但不可太過，微調要有一定的區間。

增粗至 1.2 倍
有軟木器之感，若以硬木深色製作，則顯墩實。

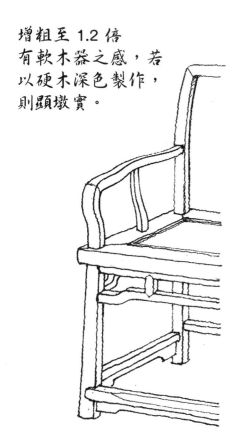

減細至 0.85 倍
挺勁、精神、硬朗

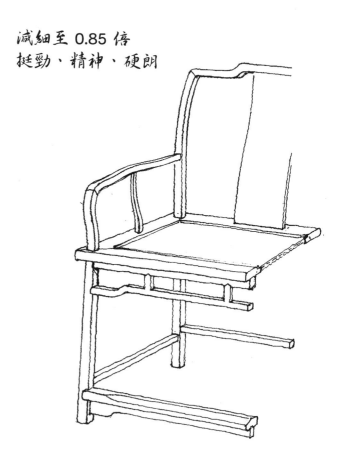

每一立面側面皆如文字，有線有白（空檔），間架有法。

中和圓通尺碼
凡間架之大尺寸是器之形態，凡細微曲弧粗細等是性格，形態、性格均把握好即有意韻矣。

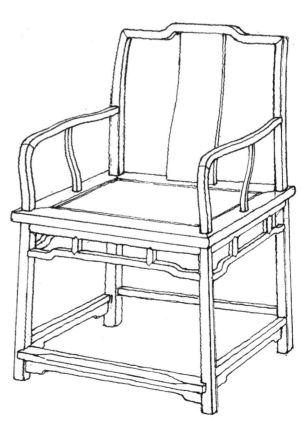

正器　圓制　變體裏邊腿無扶夫子座

（松喬創設，僅作參考）

前圓裏圓（腿抹裏大邊），後圓蓋腿（方材）。

座面與下方的橫棖間距，宜在大邊材厚的1.25至1.3倍，太闊，則氣散。

夫子座即南方隱士之實座，無扶杆，可藤面，也可嵌竹面，人與書同憩。

這是另一種仿竹結構的椅子，邊與抹不直接格角，座面嵌板將大邊與抹頭「打亂」，但按常理推之，與面板木紋平行的仍然是大邊。此椅的關鍵是考慮承重，故在大邊與腿的接榫頭頸處另設一小肩。後腿上穿面板向上彎而接靠背，大彎分段「互接」，後背杆下端穿出面枋後，直接橫棖。

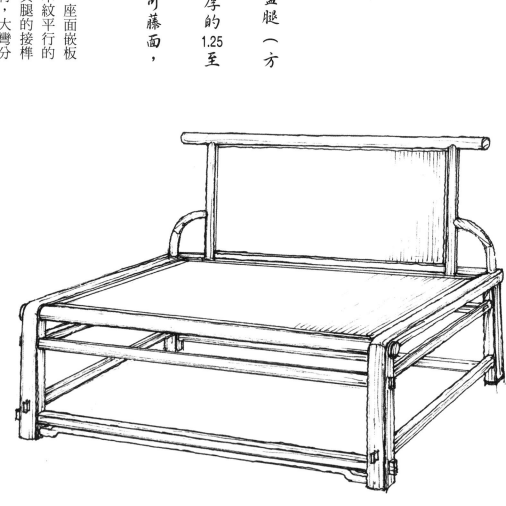

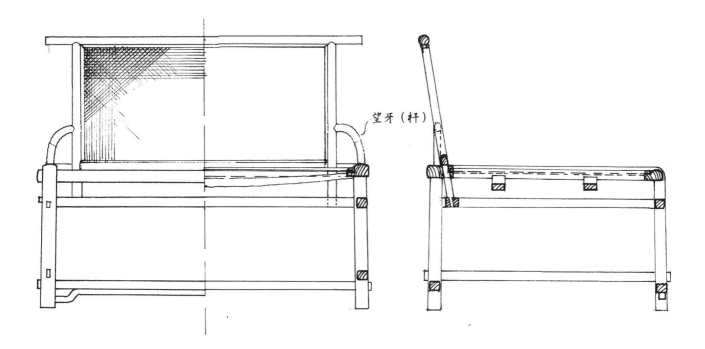

望牙（杆）

此座是仿竹意結構的新型結體，前後橫豎不同的裹法。
型廓成扁寬之勢，背杆重新「起筆」，下榫穿透後邊框，於後根上增加靠力，後腿上穿並接環形牙杆，即望牙（杆）。
注：牙勢朝上者，匠稱望牙。

正器　圓制　壺門牙南官帽椅

寸與中和意韻

凡圓桿器具，除視覺圓和輕巧靈便外，更有便用時的心儀手感，通過手的把扶觸摸，獲得心手物的通融，匠工在制器時的尺碼必考慮其手掌把握之適宜，必究分寸微變的心理變化。

「尺寸分」之把握，必須重溫東方「原始人體工程學」，凡桌面凳面圓桿徑條桿厚等必近於「寸」或寸上或寸下，皆源於手掌把扶，蘇式家具尤甚。

實用與美觀之，再加上「把手」將匠心的手延續到受用者之手，才是蘇式家具的精髓，也文人家之所好。

壺門牙隸屬輔構牙，有裝飾牙之意，不可與腿桿「爭鋒」，故不宜太寬，也不可太厚。若因設計要求而作素牙，則寬度應稍窄。牙：寧窄不寬，材厚相應。

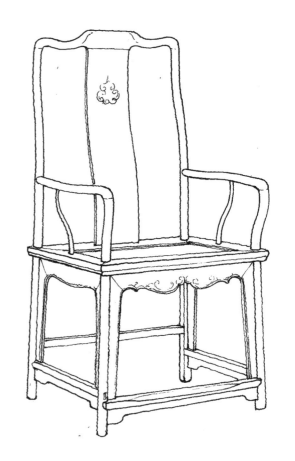

當壺門牙面上有花紋雕飾時，牙形的平均寬度要稍寬於素牙，反之，無雕飾的素牙，不可太寬。

背靠板寬要小於兩側空檔，切不可三等均分。

近人有學問家，常就連幫棍產生年代而爭議之。在匠工看來，扶手直狀的椅子，則不必增設連幫棍，若扶手桿弧彎狀的，則必設連幫棍，若不設，桿上受力後，易偏扭轉而損，學問要索源，應該爭議扶手直與彎，從造型意象上解讀，因為單就連幫棍之有無斷代無果，宋元也有連幫棍，明清也有無連幫棍。

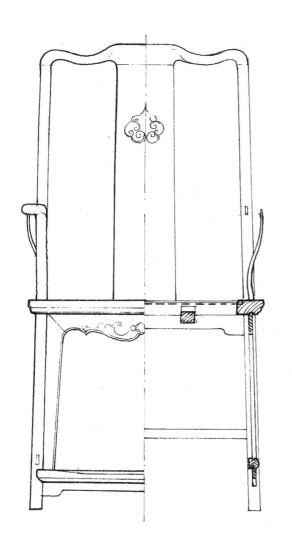

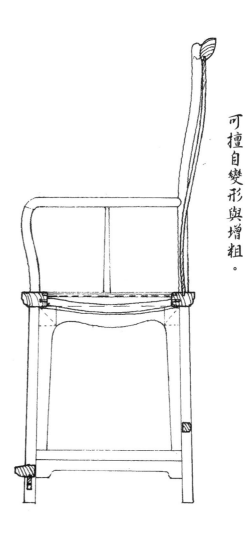

此椅搭腦曲柔線性，扶手形變彎婀娜有力，後桿直彎過渡自然，養眼養手，方能養心，切不可擅自變形與增粗。

正器　｜　圓制　｜　素工壺門牙寬背圈椅

此椅素簡平和，上部杆附較穿的牙條，豐富杆際界線的同時，增加了凹折縫。簡中求意，與座面下的壺門牙呼應，牙的上寬下窄與腿杆開挖的上窄下寬，形成韻勢轉換。

匠說：

中和意韻尺碼是經典的尺寸復原，或實測得之，或依透視法求得，或依圖作模型反覆修改而得。然總有須增粗或減細等變創的，故提出中和意韻尺碼區間，企盼有專門學術研究者整理研究，以便獲得大數據，為未來產業現代化服務。

牙寬不可隨意增減，與附著腿杆材徑有一定比例，牙面之平與杆面之圓（凸），要考慮不喧賓（牙）奪主（杆），牙太寬則蠢。

簡素之器的每個細部尺寸、每條杆枋根之間的比例均需逐一確認。此椅的寬背板呈上窄下寬狀，上下差以半寸（1.67 公分）以內為宜，切不可相差太大，否則背板兩邊太斜，不含蓄，氣不正。

增粗至 1.2 倍，似乎不可再粗也，再粗則腫。

減細至 0.85 倍，纖細骨感強，再細則「脆」。

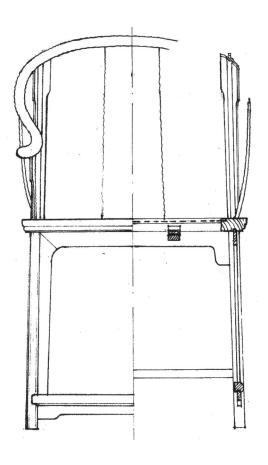

上杆上牙為附牙，最寬處不足杆徑

（圖中因附牙與杆結合擋遮部分杆，故覺杆細）

正器

圓制

四出頭壺門牙官帽椅

此椅的出頭相對於其他四出頭椅的圓形出頭（7.5公分）稍短，約6.5公分，其原因為截平的出頭在立面上看是「平方頭」。

所謂展意即出頭造型在立面上看呈橫向延展之意。

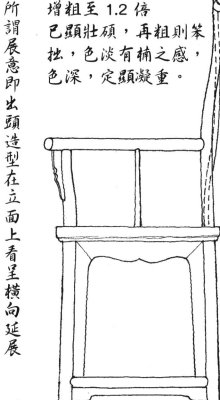

增粗至1.2倍已顯壯碩，再粗則笨拙，色淡有楠之感，色深，定顯凝重。

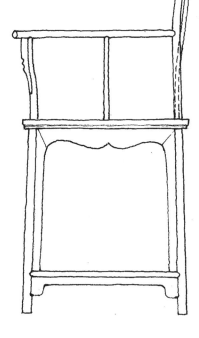

減細至0.8倍呈挺勁清新，若再細則顯纖弱，此尺碼宜紫檀酸枝造。

在中和意韻經典器上要分析尺碼與材色，從0.8到1.2倍的變化區間內的每一分毫微變，都會帶來氣質上變化，性格上的不同。

牙板厚薄在 10～12 公釐為宜，不可太厚，也不可太寬，或寧窄勿寬，太厚太寬與腿杆爭色，喧賓奪主。

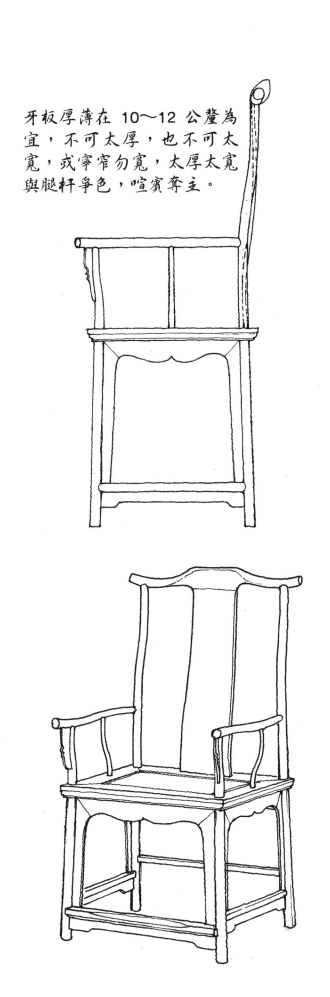

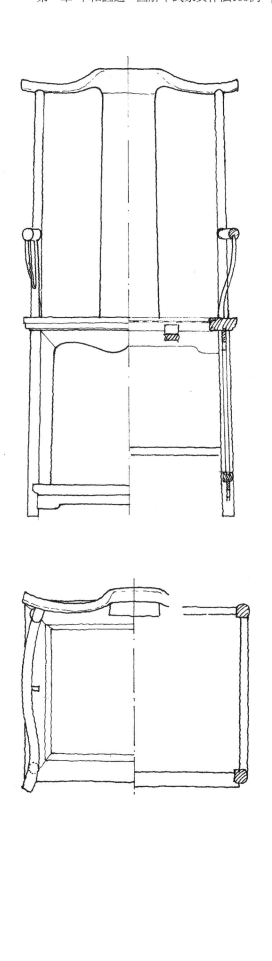

正器

圓制

四出頭羅鍋根官帽椅

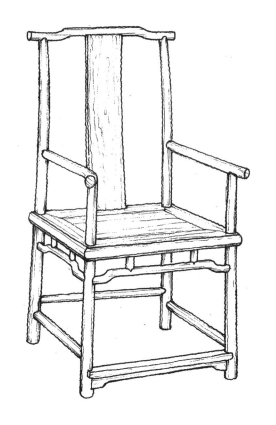

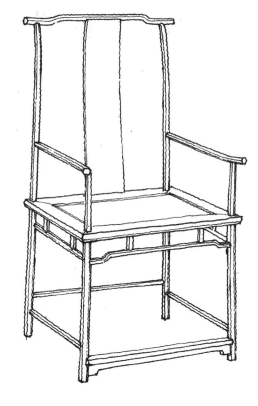

此椅靠背板的上下寬度差不宜太大，要兼顧兩旁的空檔（虛），因為空虛（白）也是意韻表現的一部分，也要有上合下開之變化，否則不和諧。

增粗至 1.2 倍
墩實厚重，若再粗，則笨重蠢俗。

減細至 0.75 倍
並作成六角型杆，更顯骨感，有金屬意象。杆徑、杆型之變化，會帶來氣質意象之變化。

步步高前低側中後高，其人文寓意外，更多的避讓榫頭相碰，避讓同位雙眼，迴避雙眼後的易斷。步步高實質上是錯眼根，錯開後，腿不易斷。

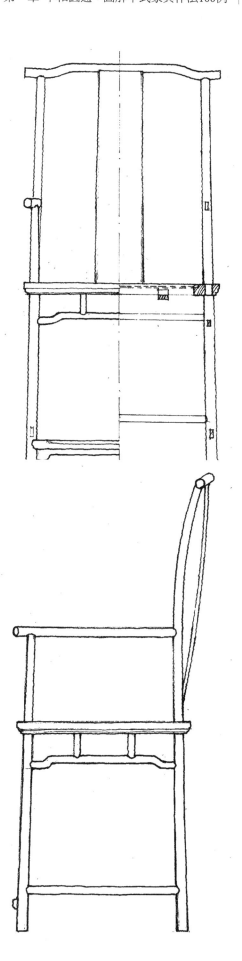

此椅的關鍵是羅鍋根不宜太下，兩矮老位置不宜太近。

四個出頭部分較少，約同等於杆徑。

腿杆下段外挖，但外側總寬不出面寬。

C 字型背板不可標準圓弧，也不可上中下三點成一弧，而是手工弧，靠下段 30 公分部分相對較平，意在合脊背。

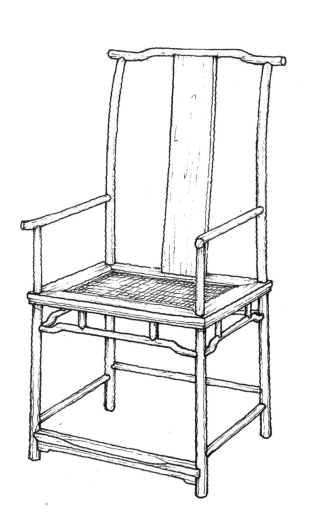

此器原為紫檀造，質堅色沉，若用其他色彩材質，其材杆可稍增加至1.1〜1.15倍，切忌太粗。

注：經核，此器為雙（對）面設抽屜，共八抽。

此桌有兩新：一是邊抽屜旁增設矮老，使抽屜面不至於太偏內；二是兩側腿下端增設裏腿「腳」根，增強腿間的穩定（其原因是腿上端的裏腿根「抽屜下側」因榫頭與眼太近而容易折斷）。這是一個兼具創新與調整（結構）、美觀與實用的最佳案例。

正器　圓制　裏腿根四抽屜管腳根書桌

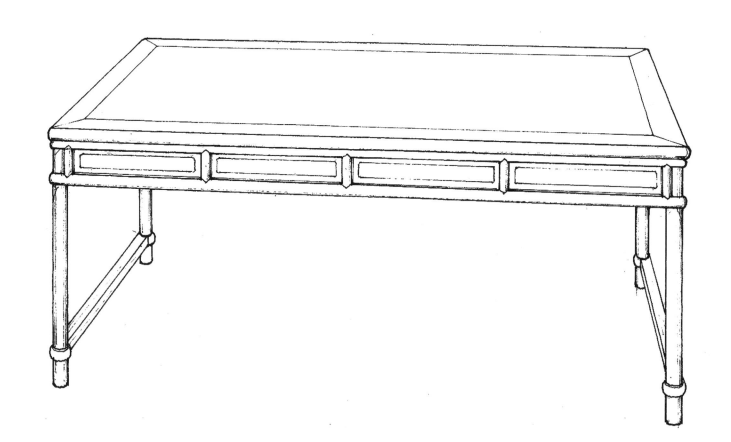

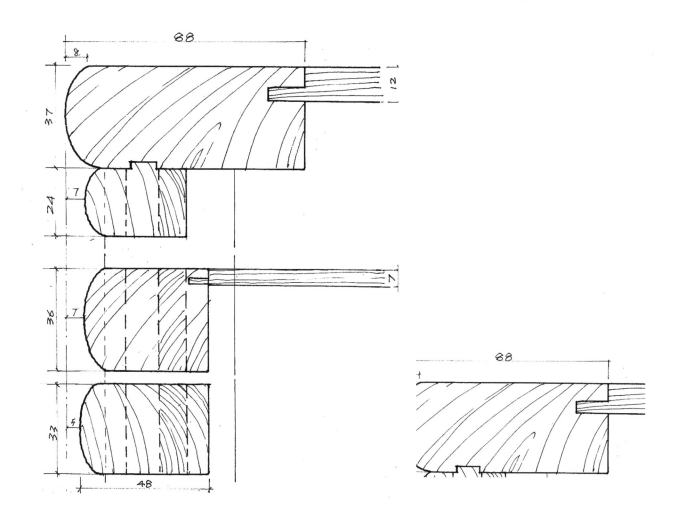

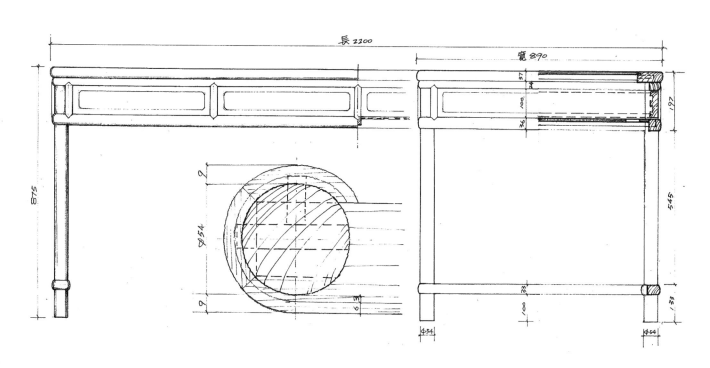

正器　圓制　羅鍋裹腿根加霸王根畫桌

匠說：

現今將圓裹圓或裹腿根等圓桿家具統稱為無束腰，值得商榷。無束腰是對於所有沒有束腰的家具的，是有束腰家具以外的家具，那麼四面平、案型結構的家具也沒有束腰，但又不能歸類於無束腰家具。對於匠工來說，就是面框的邊抹格角與腿的結構形式，無束腰就是角蓋腿，即用簡單小榫圓合腿上截斷面，而有束腰是角與腿上截連接被束腰牙板間隔，四面平式是直接粽格角，案型結構的面框角與腿錯開了。中華家具中有面板框基本就是這四大類。

簡到不能再減，剩下的全是必要的部件，還能如此美，即線型家具構造的本質之美。這其中隱含著諸多參數與比例，要細讀慢品。

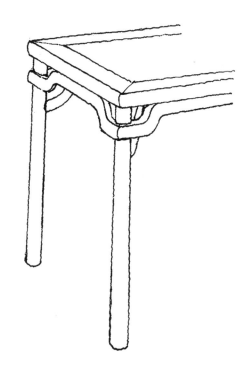

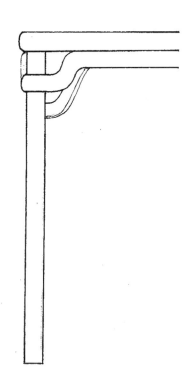

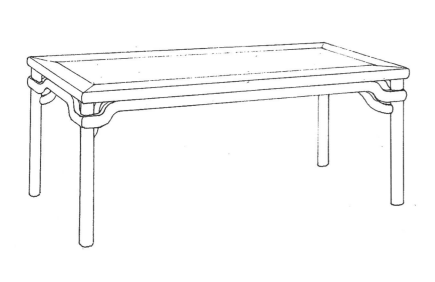

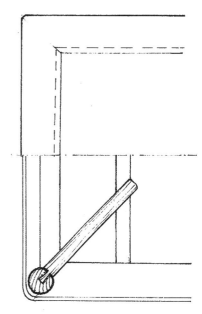

羅鍋棖面寬約為面框厚的
0.85～0.88 倍，切忌相同，相
同失韻；而腿徑又是面框厚
的 1.18 倍。此器立面僅三種材
徑，要究析其間的比例。

羅鍋棖之彎基本壓縮在一虛擬的正
方形內，幾乎所有榫卯受力全部集
中在這裡，表達一種力韻美。霸王
棖與腿榫位下置，力矩加大的同
時，也兼顧觀賞透視。

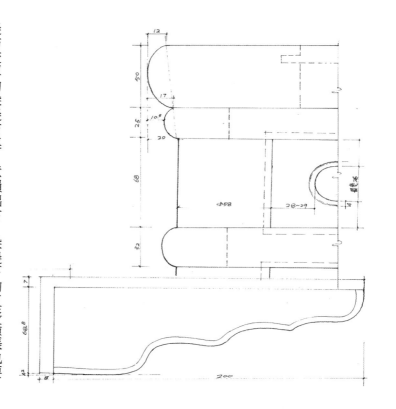

圓制・裏腿根垛角牙方桌

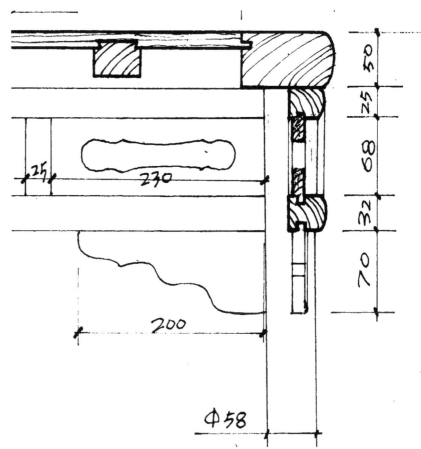

正器

圓制

裏腿根垛邊方桌

邊枋較厚的垛邊方桌，意韻拙古，垛邊下的直形橫根也要稍粗，在立面上形成三條橫「筆」線，粗細（稍粗）適宜、韻律有加。另外，垛邊與橫根之間嵌板的高度近於面枋厚加垛邊高，且嵌板上開光，使平凹面「實中有虛空」。各尺度精準把握，角牙與腿的「橫與豎與角」的間架組合規整有序，腿拄有度，牙形適宜，方可盡顯精神氣質。

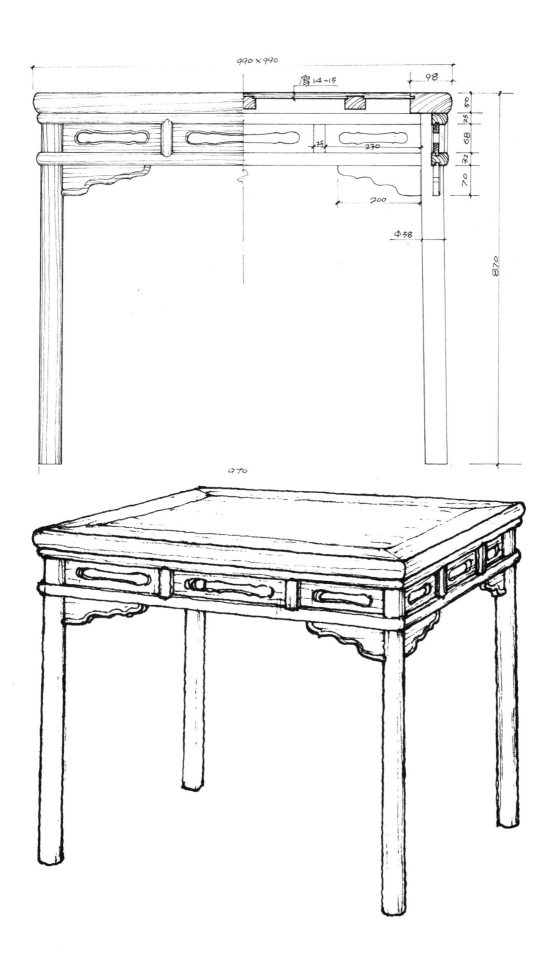

源於宋畫《聽琴圖》，此几形簡，仍有諸多虛實比例。

此隨筆構畫案型几

鈎牙弧度、牙的寬度以及牙的材厚是此几的關鍵之一，其二是立面上下兩矩形空檔的長寬之比。上矩似正方但仍為竪向矩形，功夫在虛處。

正器　圓制　圓梗直根方几

匠說：學會看圖（畫）

古之繪畫中的家具，常因古時的人文「透視」而前小後大，也有以一面代立體，「透視」隨意念而有誤差，常常有桌（几）面而將下側構件遮擋，所以我們要以透視加結構學綜合看。

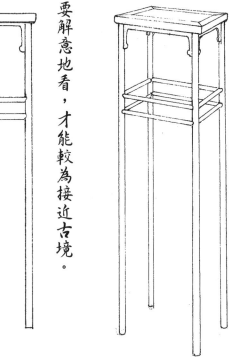

要解意地看，才能較為接近古境。

几面似長方形，邊與抹之比，
以5：4至4：3為宜。

同梗徑

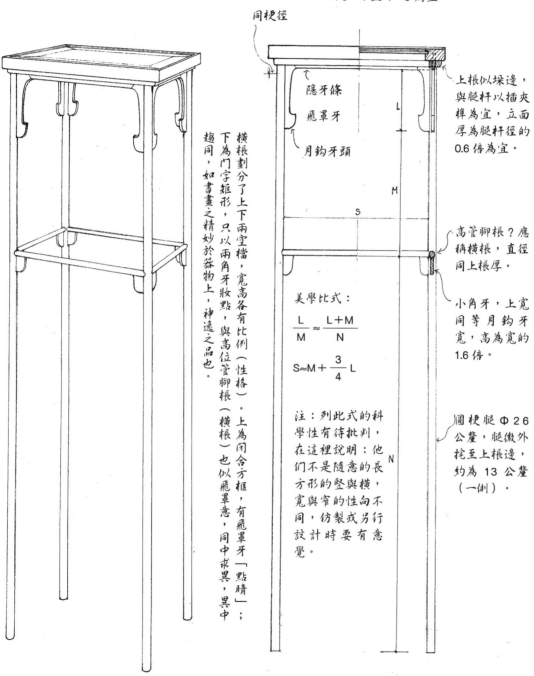

隱牙條
飛罩牙
月鉤牙頭

美學比式：

$$\frac{L}{M} \approx \frac{L+M}{N}$$

$$S \approx M + \frac{3}{4}L$$

注：列此式的科學性有待批判，在這裡說明：他們不是隨意的長與橫，寬與窄的性向不同，仿製或另行設計時要有意覺。

上根似垛邊，與腿杆以插夾榫為宜，立面厚為腿杆徑的0.6倍為宜。

高管腳根？應稱橫根，直徑同上根厚。

小角牙，上寬同等月鉤牙寬，高為寬的1.6倍。

圓梗腿Φ26公釐，腿微外挖至上根邊，約為13公釐（一側）。

橫根劃分了上下兩空檔，寬高各有比例（性格）。上為閉合方框，有飛罩牙「點睛」；下為門字矩形，只以兩角牙妝點，與高位管腳根（橫根）也似飛罩意，同中求異，異中趨同，如書畫之精妙於器物上，神逸之品也。

飛罩牙的中段為隱牙條，所謂隱，就是窄，約為上根厚的0.4倍，是強化結構之需，更有含蓄的連筆（兩端月鉤牙頭）之意，是行書鐵絲的意韻表現。宋藝之高，非我之臆想，而有我之不達也，故要常溫故之。

正器

圓制

垛邊劈料羅鍋棖畫桌

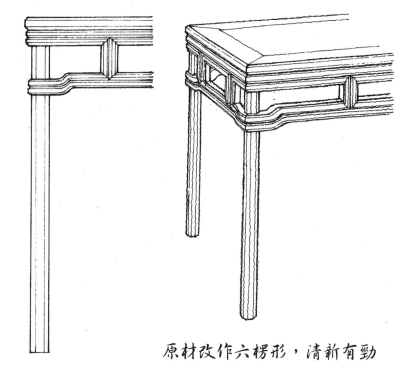

原材改作六楞形，清新有勁

匠說：

其他一切圓桿的器具均可改成六楞或八楞，這就是制韻八法之一的桿型比。

古人覺得一良材實屬不易。當原材的厚度有缺而不能滿足常規尺寸要求時，垛邊法是最佳選擇。當垛邊材較厚且接近面枋材厚時，劈料法即可派上用場。它是一種變通手法，是變通中的創新。

增粗（厚）1.2 倍

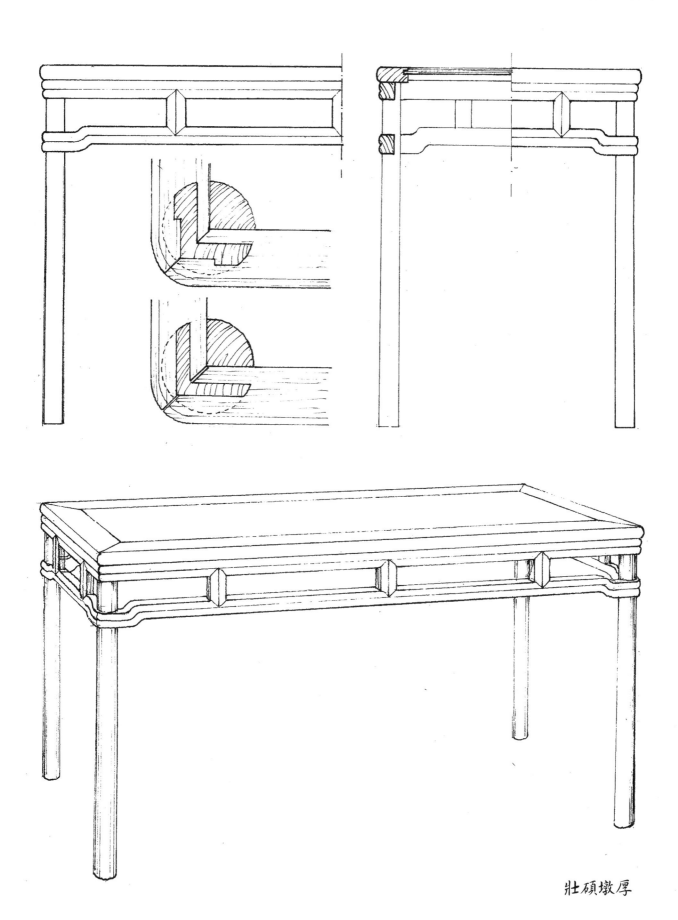

壯碩墩厚

靜置承物為几，下管腳（裹腿）根去除後如桌。四腿間設三十四根矮老及三十八個方（孔）格，以密求韻，與下方空檔疏密對話，在橫根下隱設細羅鍋形成的虛角，花點睛了上側。方格平中有奇，疏密過渡有招。

此桌工巧體現在羅鍋根端的裹腿處，圓根在彎裹處呈扁平狀，似真竹彎裹。另外，為了化解矮老較多與下方空檔的生硬對比，在橫根下設一個較細的附根，且有變形，使「羅鍋」活躍空間分隔。上、中、下三處裹腿根材厚不一，依次稍有增加。

高明的設計是製造矛盾後，再解決矛盾，猶如中國畫創作的大膽落筆、細心收拾。若從一開始就小心翼翼，則少了許多創意，實質是重複他人的東西。

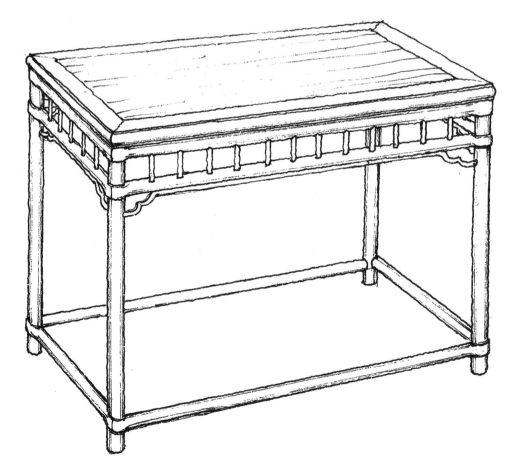

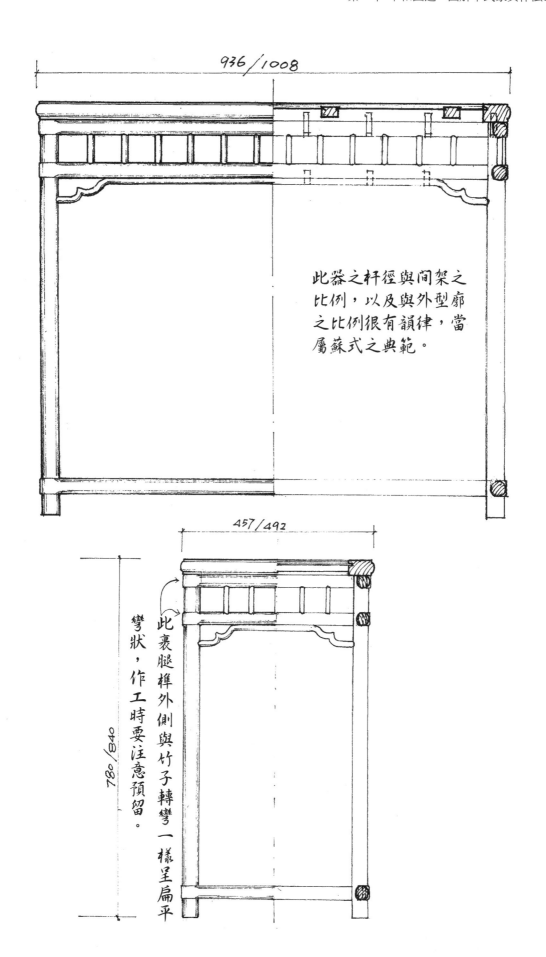

936/1008

此器之杆徑與間架之比例，以及與外型廓之比例很有韻律，當屬蘇式之典範。

457/492

780/840

此裏腿榫外側與竹子轉彎一樣呈扁平彎狀，作工時要注意預留。

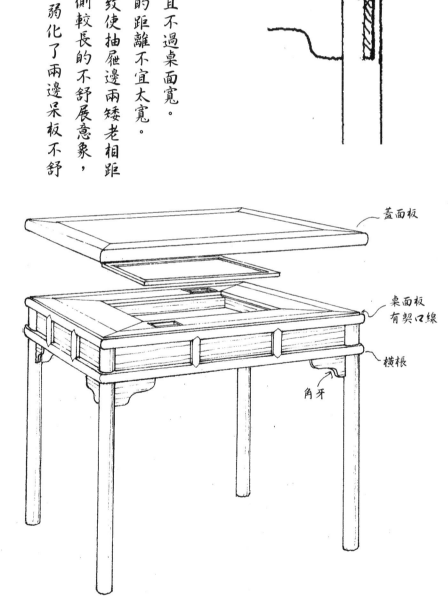

蓋面板

桌面板
有契口線

橫根

角牙

製作關鍵有三：

一、腿足下段要外挓，且不過桌面寬。

二、橫根與面邊杆之間的距離不宜太寬。

三、因棋弈功能所需，致使抽屜邊兩矮老相距較近，形成中短兩側較長的不舒展意象，故在兩側設角牙，弱化了兩邊呆板不舒展，設計精妙。

此桌的角牙寬於抽面的高，牙長也稍長於上方嵌板的一半，即在嵌板的中點或略過。若角牙太寬或太窄，視覺上則會有小氣之感，但也不宜太過，太過則蠢。另外，抽面處的上下兩根距（抽面高）約為8.2公分，寧窄不過。

正器

圓制

圓裏圓可拆蓋棋桌

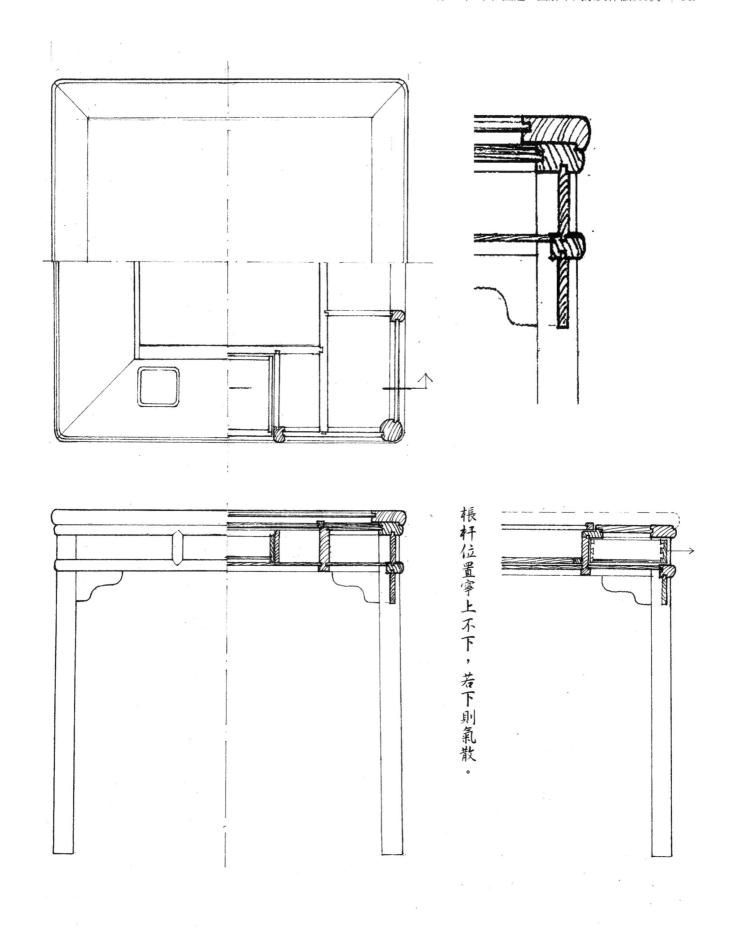

振杆位置寧上不下，若下則氣散。

正器　圓制　硬擠門圓角櫃

圓角櫃

在儲物器具中，此種櫃因四周封板凹嵌於杆梗，線型感強、構架清晰、文人意韻足，屬蘇式上品。

圓角櫃頂蓋（頂面邊枋）的厚度與四邊噴面的展距基本相同，「噴」出的展距呈圓形，顯得展距較小且較厚重，進而襯托出腿梗很挓。一般來講，腿梗的材徑為頂蓋厚的1.1～1.4倍，而門下檻梗材的厚基本與頂蓋厚持平。因設計所需或意韻另求的除外。

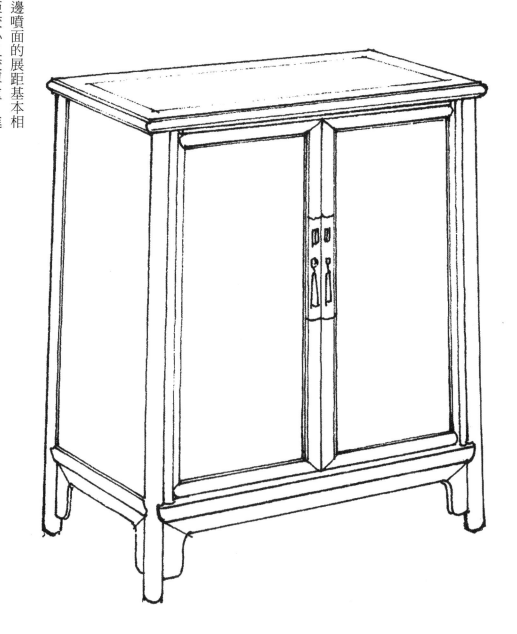

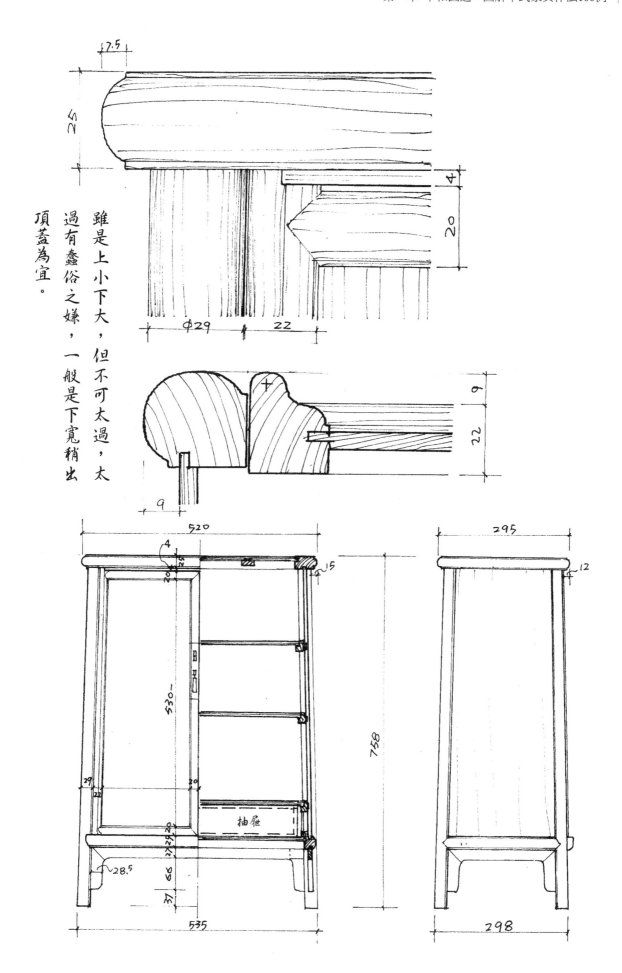

雖是上小下大，但不可太過，太過有蠢俗之嫌，一般是下寬稍出頂蓋為宜。

正器

圓制

活絡中栓四抹門圓角櫃

製作圓角櫃時，確定長寬高的尺寸非常重要。此櫃門四抹所分隔出的幾塊嵌板，其長寬比例需要推敲，不可太矩形化，也不可相等，寬窄高低之間還需結合整個器形，塊面尺度之間要有韻變，和而不同。圓角櫃的四腿外挓可與面枋邊外側同寬或稍長幾公釐，切忌外挓太少而呈蹩腳之意。

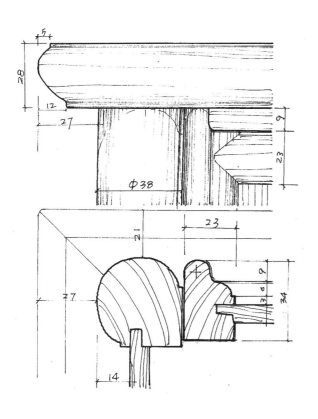

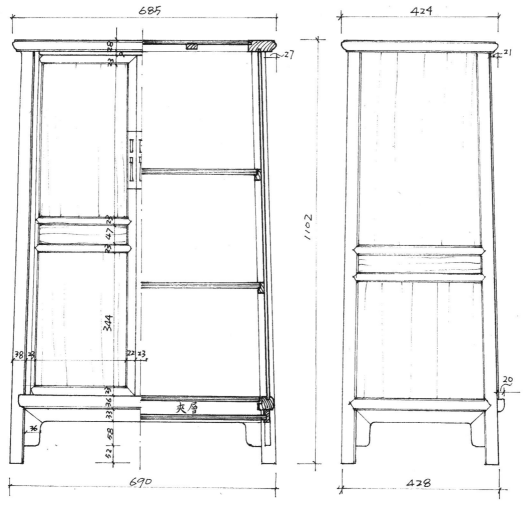

| 正器 |
| 圓制 |
| 圓角櫃　四式 |

匠說：

圓角櫃雖有板面，然均為嵌裝，條杆（圓梗）凸顯，仍呈線意，嵌板素工無飾，僅有木紋。故，圓角櫃線型構架清晰。

一般情況下，圓角櫃的高度遠大於寬度。雖為圓制，但頂蓋的少量「展出」以及腿有意外拪，使器形略呈「案」意。當圓角櫃的高度小於寬度時，展距加大，腿更外拪，即成為悶戶櫥的雛形。下圖的變體（腿梗上加牙）圓角櫃的「案」意更為明顯，所以圓角櫃是圓制「展」意的代表。

四門中柱雙對開圓角櫃。兩側邊門平時不開，櫃內有扣銷固定。

四門（框）並列，門之寬與高對應整器的寬與高，兩側豎梗（圓梗）下側外拪，上下左右條杆徑比見功夫。

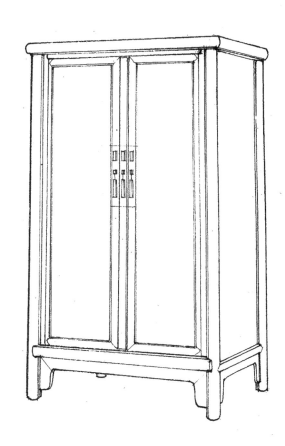

右側為條杆增粗後的圓角櫃，頗有軟木臃腫之感。

而左側為經典圓角櫃，中和意韻之清朗感。

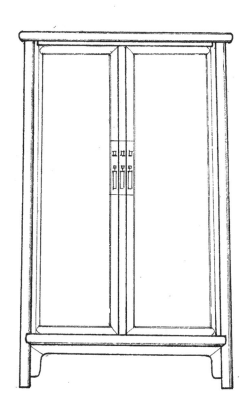

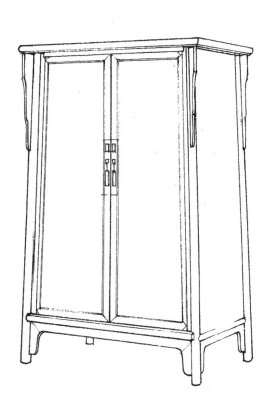

圓梗上段往裡收，頂面更為噴出後，增設角附牙，將展（案）意與圓制融合有新。

正器

圓制

仿竹意羅漢榻

（松喬創設，僅作參考）

此榻上柱與下腿一木連做，故整器投榫組裝要思考投榫順序，不同於其他榻圍板的走馬銷，此榻體形不大，可以搬挪。

此榻是筆者的改創設計。前後杆與腿可一木連做。前杆的勺型柱礎是45°角斜出，後杆的勺型柱礎可平出或10°角微斜。

上柱杆與下腿一木連作
黑影部分（穿透）

勺型後柱礎
方向微微向前 10°
10°

勺型前柱礎
方向向前 45°
45

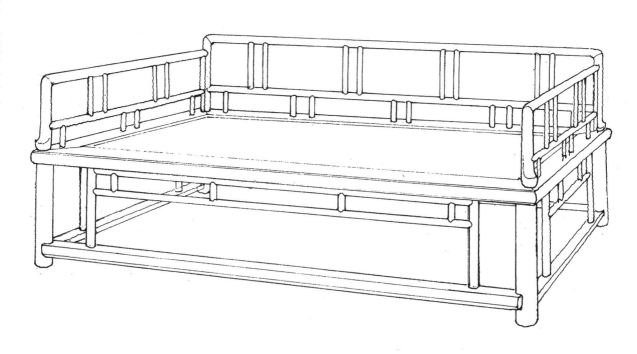

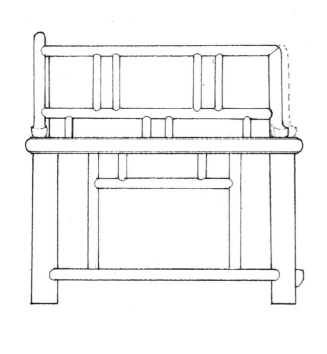

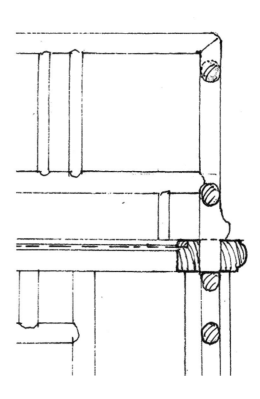

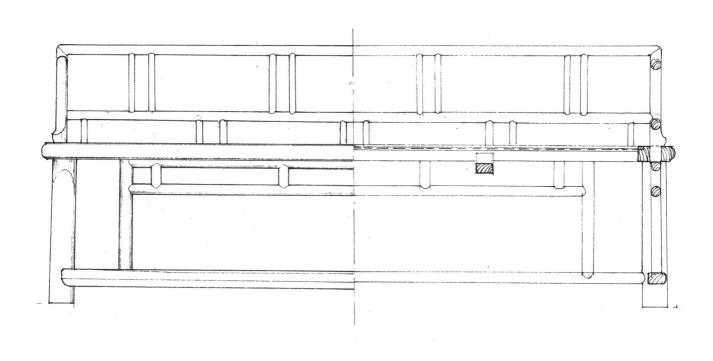

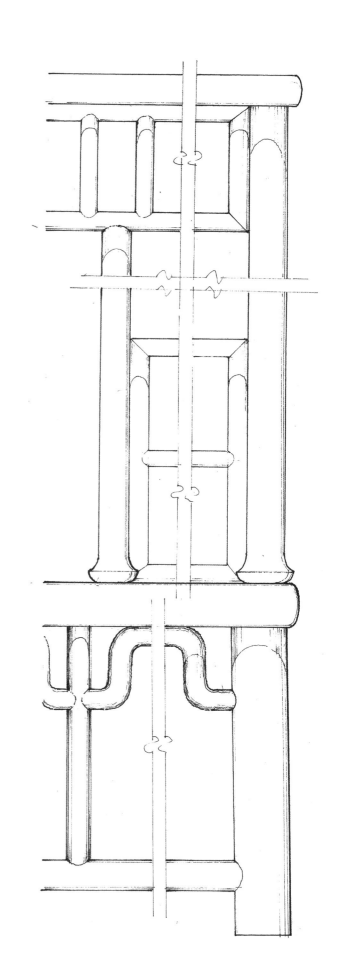

此床的條杆均為圓型，其立面的杆徑有多種尺碼，六柱中的柱也有兩種，頂蓋框厚與臥面框也不同，上格杆與下「矮柱」也不同，都呈上細下粗之生發寓意。

此床「圓」意十足、文心有加，大有圓滿美好、通順和諧之意象，是「中和圓通」之大器，圓中有韻。每一類圓杆面枋材徑尺寸不一且有序有律，腿外�微收且不偏不倚，圍杆之間的短柱分隔有律，竹韻彰顯。

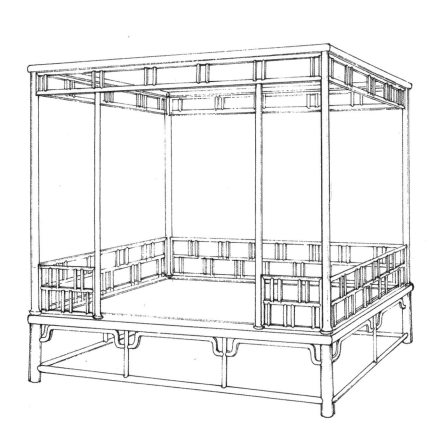

一則是功能（受力）結構要求上細下粗，二則是意韻所需。

另外上下分格同中有異，上疏下密，處處經營考究，匠心非常。

六柱下設柱礎，美觀，更有穩固木格圍板之效。柱礎也弱化、消除了柱杆與床框陰角之忌，變忌為雅。

此類型作成條案或條凳皆可。若作成條凳，則不可同比例縮小，腳與面要相對放粗一些。

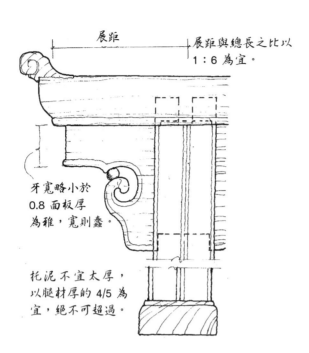

展距

展距與總長之比以 1：6 為宜。

牙寬略小於 0.8 面板厚為雅，寬則蠢。

托泥不宜太厚，以腿材厚的 4/5 為宜，絕不可超過。

從凳立面看，腿外挖，挖距不可超過腿寬的 1/2。

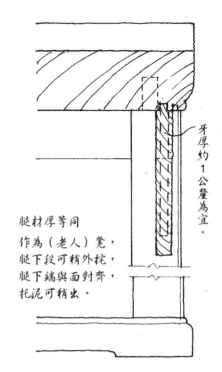

牙厚約 1 公釐為宜。

腿材厚等同作為（老人）凳，腿下段可稍外挖，腿下端與面對齊，托泥可稍出。

腿杆上窄下寬（難作）也可上下同寬。

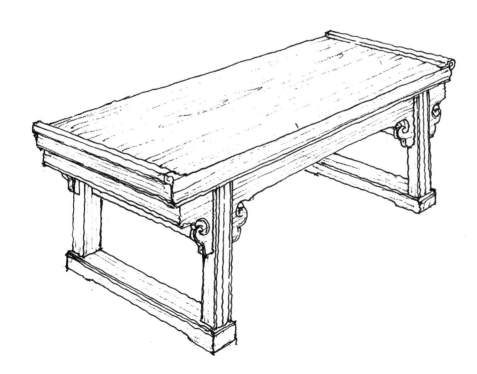

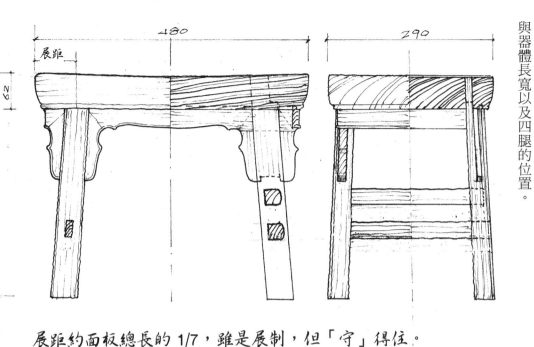

展距約面板總長的 1/7，雖是展制，但「守」得住。

正器　展制　平頭窪面夾頭榫小凳

案型凳的四腿是兩面方向外挓，還是四面方向外挓，要依整個器形而定，但有一個共識，即案型器越低，腿越外挓，相應地，二字棖也越低。總而言之，要考慮器面高低與器體長寬以及四腿的位置。

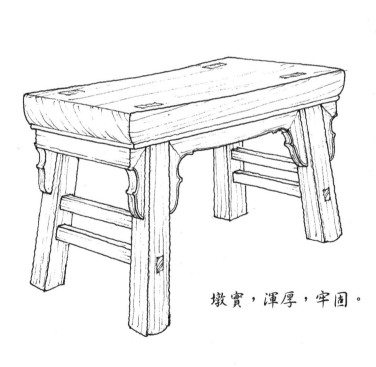

墩實，渾厚，牢固。

匠說：一般的展制家具，正面看，腿必外挓，而側面看，腿不外挓而是垂直往下。但作為矮器小凳，側面看也可外挓，一來視覺所須，二來更穩定。

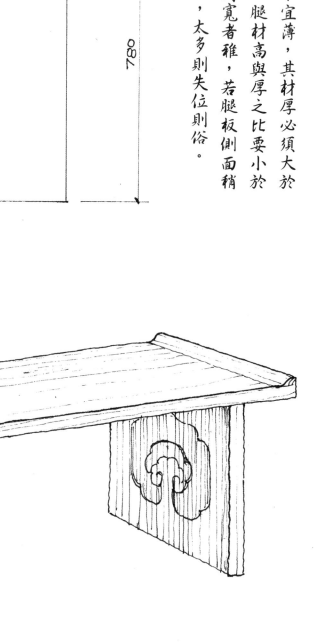

此類器型的腿牆板不宜薄，其材厚必須大於65公釐，稍厚更佳，腿材高與厚之比要小於11：1。此案三板同寬者雅，若腿板側面稍進也可，但不宜太多，太多則失位則俗。

此案的面板一般為獨塊整板，其厚度不宜太薄，否則咬不住腿與板上的榫頭，且壓不牢連腿暗牙。

| 正器 | 展制 | 暗牙三板式書案 |

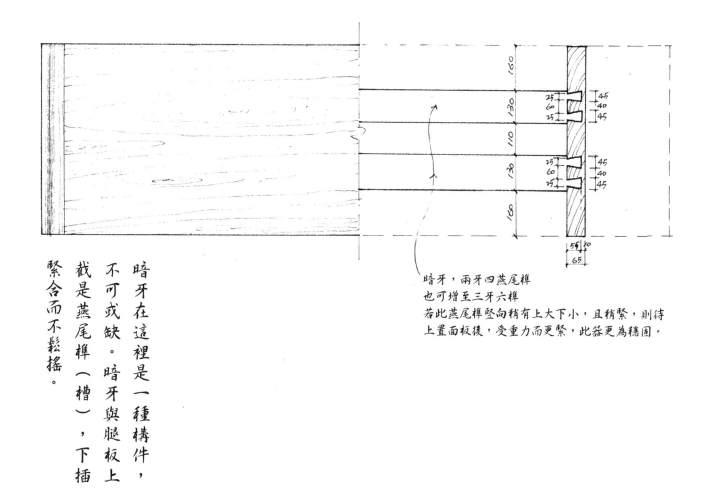

暗牙，兩牙四燕尾榫
也可增至三牙六榫
若此燕尾榫豎向稍有上大下小，且稍緊，則待
上置面板後，受重力而更緊，此器更為穩固。

暗牙在這裡是一種構件，
不可或缺。暗牙與腿板上
截是燕尾榫（槽），下插
緊合而不鬆搖。

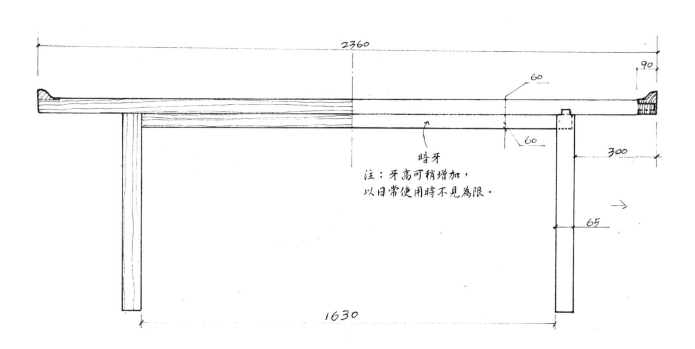

暗牙

注：牙高可稍增加，
以日常使用時不見為限。

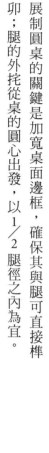

正器　展制　管腳棖六腿圓桌

（松喬創設，僅作參考）

卯；腿的外挓從桌的圓心出發，以1/2腿徑之內為宜。

展制圓桌的關鍵是加寬桌面邊框，確保其與腿可直接榫

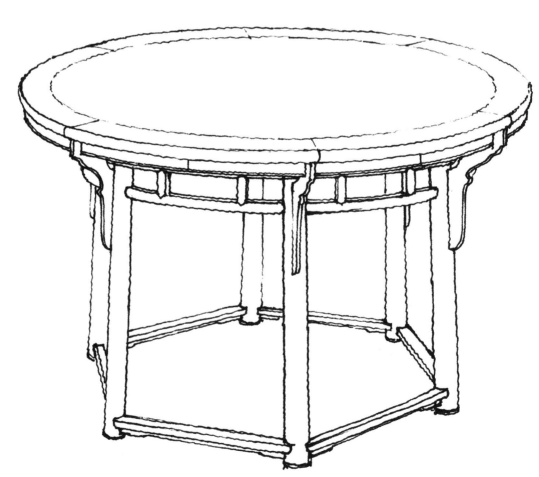

環弧牙條，不宜太薄
約18～20公釐，與桌面间
另設插銷若干。

此角（虛）牙也不宜太薄
厚約16公釐，以燕尾槽連接於腿。

此制式也可作八腿四腿等圓桌，是展制圓
作。因腿杆收進很多，腿與面圈接「角」錯
開，在腿上截增設角牙。圖中橫（弧）棖也
可改為牙板，結體構造上同案型結構。另，
若將下側管腳棖去除，則腿上段內側增設霸
王棖。

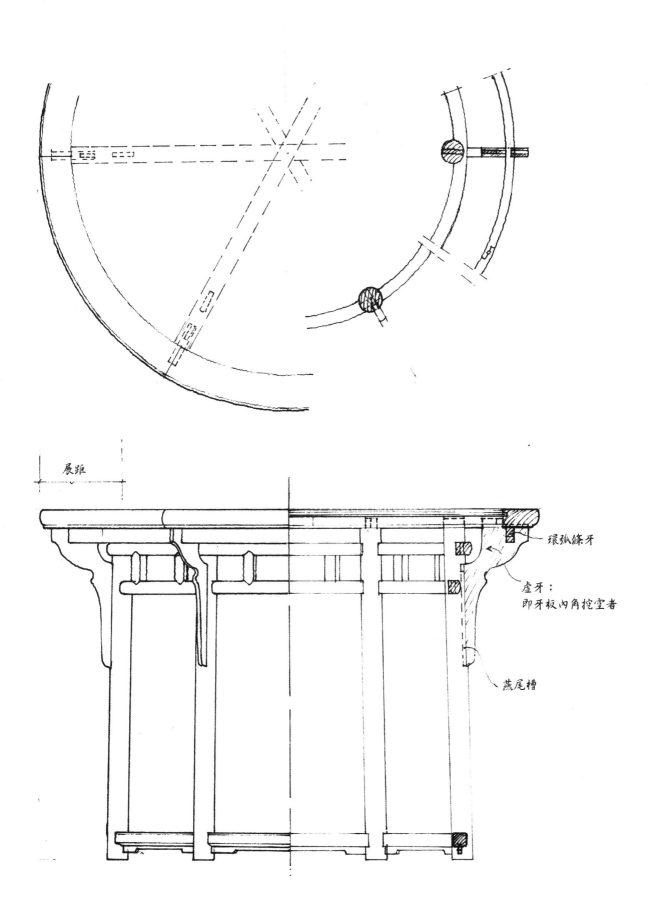

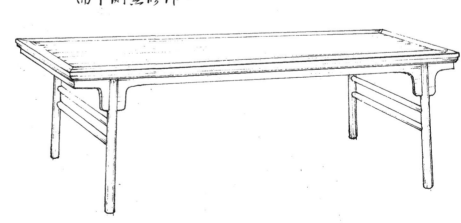

此案樣形源自黃花梨舊器，素簡處藏功夫，牙頭圓弧過渡自然而非幾何圓弧，也無所謂切點，是一種有彈性的手工圓。

此根距約為根徑2.3倍較雅緻。

牙板寬稍窄於面枋的厚度，同時刀牙寬約為腿徑的0.8倍，古韻有加。另外，刀牙頭高視腿長與案面挑出展距而定，一般為1／4腿高與展距的平均值。特意另作表現或另意設計者例外。

類似這種兩根並行且距離較近的根的做法，可命名為「並行根」或「二字根」，也可命名為「梯子根」等，它們無非是個形象稱謂。

匠說：工巧明
橢圓橫根下側作平基，有三大功效：
一、惜材，因人站立觀賞橫根，有角度，看不到下側，作平而不覺，配料時就能少一分。
二、利工，便於配料畫a線，鋸榫時平基較正。
三、省時，卯眼上下平口，此榫只須上側修弧，而下側無修作。

二字根上下根的榫卯內力不同，榫卯的力方向有分別，即上根以撐力為主，下根以拉（收）力為主，主要防止器具使用挪拉時的榫頭鬆動脫離。下根有兩種作法：一是作出頭榫，外加砦而緊固；二是作端頭走馬銷。後者不露斷截，腿的外側沒有破相，更合「中和圓通」。至於出眼加砦的作法，是日後鬆脫的加固之法，不可列為正宗的榫卯作法。若在製作新器時就使用此法，則比較可惜。

正器　展制　素牙圓腿平頭案

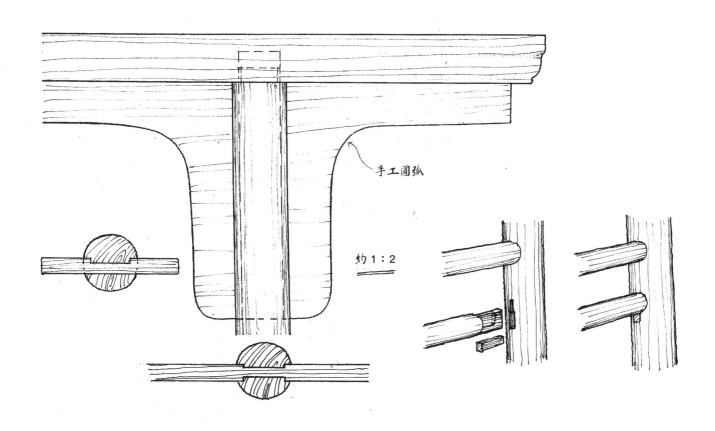

手工圓弧

約 1 : 2

匠說：我們可以依據多個經典器，得到腿徑係數，確定最美韻的「外挓值」。
大致有四大類因素：展距、總長、案高、腿徑。由於案高較為類同，

所以外挓值 $\approx \dfrac{展距}{案長} \times$ 腿徑係數。這個係數企盼學者專門實測與求得。

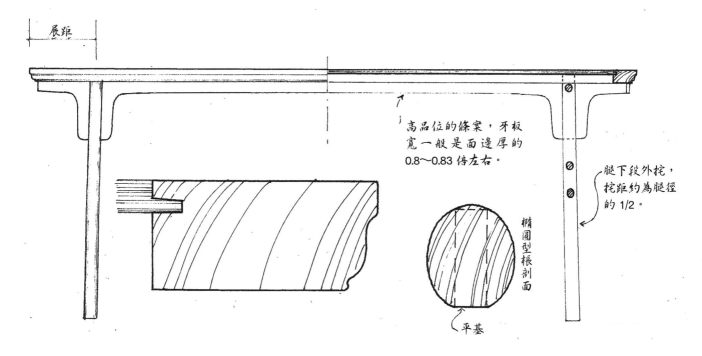

展距

高品位的條案，牙板
寬一般是面邊厚的
0.8～0.83 倍左右。

腿下段外挓，
挓距約為腿徑
的 1/2。

橢圓型腿剖面

平基

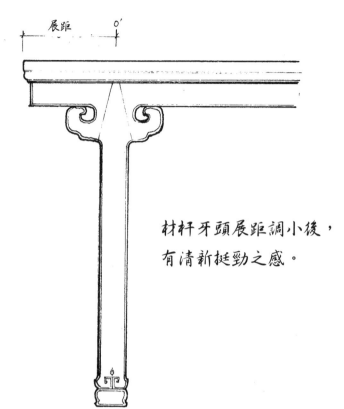

材杆牙頭展距調小後，有清新挺勁之感。

此案的展距一般小於案面長的1/8，腿面有線腳，需要雲牙對稱，腿可垂直。從視覺上看，展距越小，腿則越直。另外，腿下有「腳頭」花飾者，腿也可垂直。從美學角度分析，不要拘束於明清風格的是有還是無。

此案壯碩沉穩，面框厚實，大牙板寬約為面框厚的1.12至1.15倍，而腿面寬與厚也較為接近。若牙板太寬，則蠢，若腿料太扁平太薄，則俗。前後腿間的橫棖也不可太細太扁。

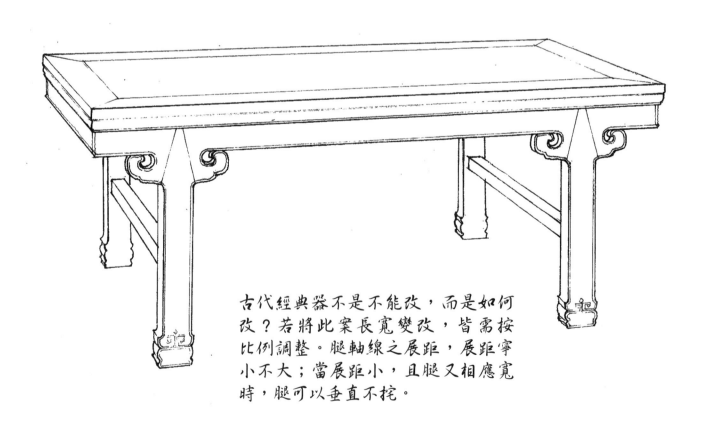

古代經典器不是不能改，而是如何改？若將此案長寬變改，皆需按比例調整。腿軸線之展距，展距寧小不大；當展距小，且腿又相應寬時，腿可以垂直不挓。

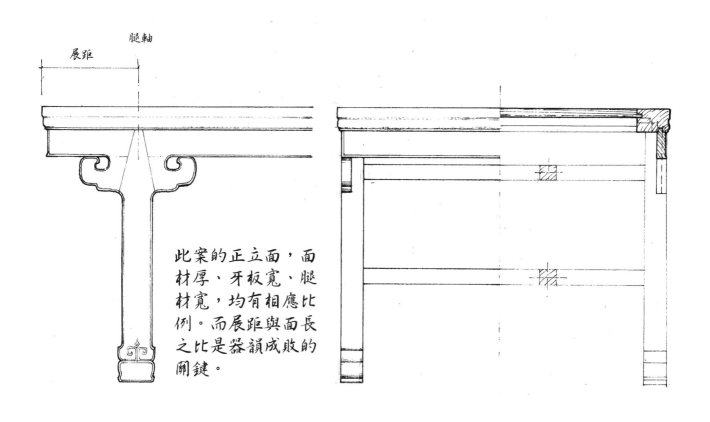

此案的正立面，面
材厚、牙板寬、腿
材寬，均有相應比
例。而展距與面長
之比是器韻成敗的
關鍵。

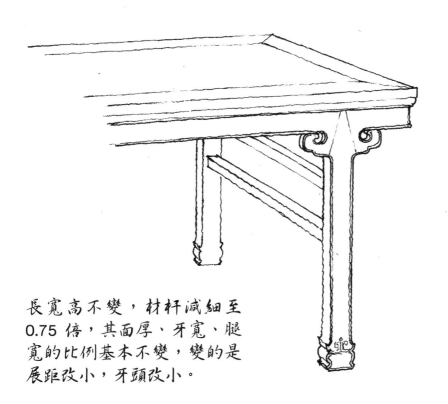

長寬高不變，材杆減細至
0.75 倍，其面厚、牙寬、腿
寬的比例基本不變，變的是
展距改小，牙頭改小。

雲牙頭高，在腿高1/4處為「中和」值，案面的展距也可視整個案面長短而定。若因設計所需而將面枋厚與腿徑皆調細或增粗，雲牙頭高與展距則須相應調整，牽一髮而動全身。關於二字棖的位置高低，從美學角度分析，腿越直，棖位越高；反之，腿越外挓，棖位越低。這主要是由

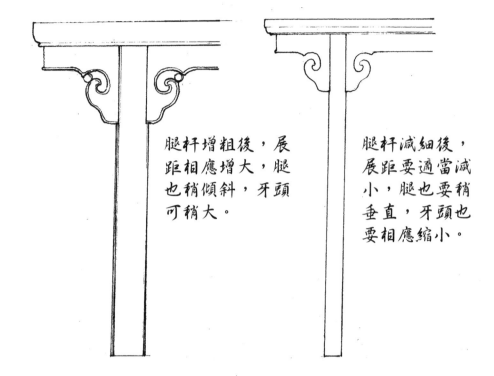

腿杆增粗後，展距相應增大也稍傾斜。

展腿增大，牙頭可稍大。

腿杆減細後，展距要適當減小，腿也要稍垂直，牙頭也要相應縮小。

於視覺聚焦效應，腿越外挓，越需要有一物體將其拉回。若棖位過高，則氣散。其實真正的學問是二字棖的間距，如書法用筆，太開或太近都不雅。家具二字棖的間距與腿的間距、材徑以及器形等密切相關。

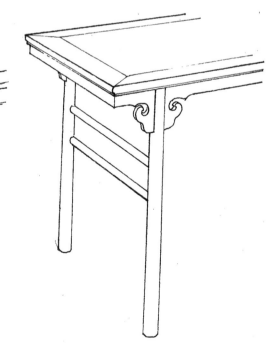

增粗（厚）至1.2倍。

減細（薄）至0.7倍。

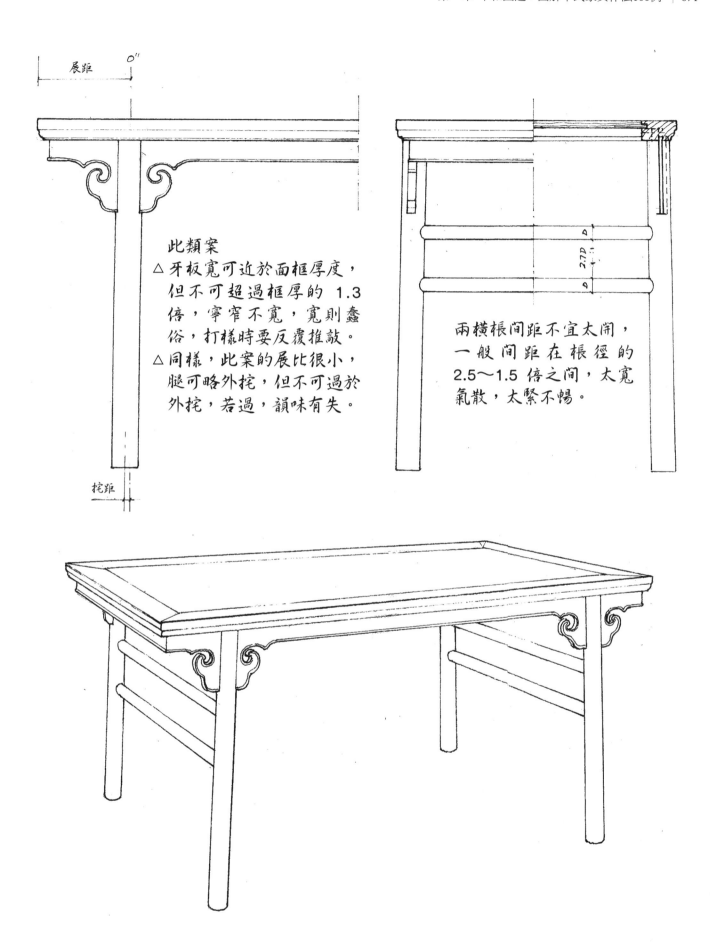

展距

0"

此類案
△牙板寬可近於面框厚度，
　但不可超過框厚的 1.3
　倍，寧窄不寬，寬則蠢
　俗，打樣時要反覆推敲。
△同樣，此案的展比很小，
　腿可略外挓，但不可過於
　外挓，若過，韻味有失。

挓距

2.7D

兩橫根間距不宜太開，
一股間距在根徑的
2.5～1.5 倍之間，太寬
氣散，太緊不暢。

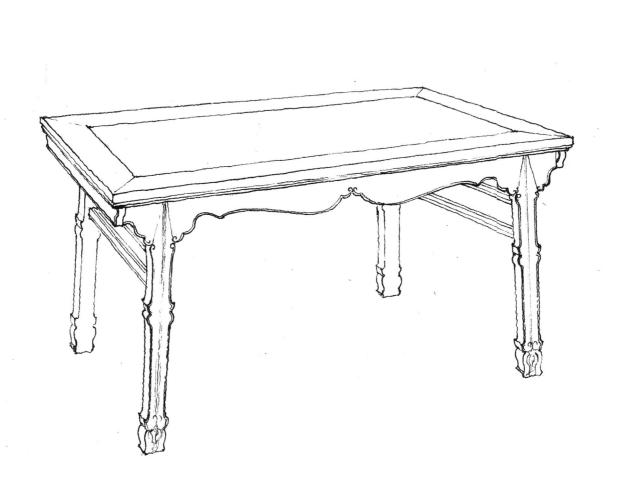

活絡插肩榫，木軸壼門牙折疊板，便於包裝運輸。

此器作法除工巧精密外，關鍵是木軸牙的選材，因為要折疊，不能加銷固定，不能變形，所以可適厚。

此案因可折可疊而需將腿更外拕，以便器形更穩定，外拕後所形成的梯形更有利於裝插腿，裝插的位置相對靠抹頭側。這裡順便說一下：當美觀性與功能性均需調整時，以功能結構為主。

木軸折疊式牙板

此器若為固定腿，則腿可垂直不挖，因為展距很小。而作為可折分設計，則腿外挖後，整器結構更為穩定，說明美學要順應結構與功能。

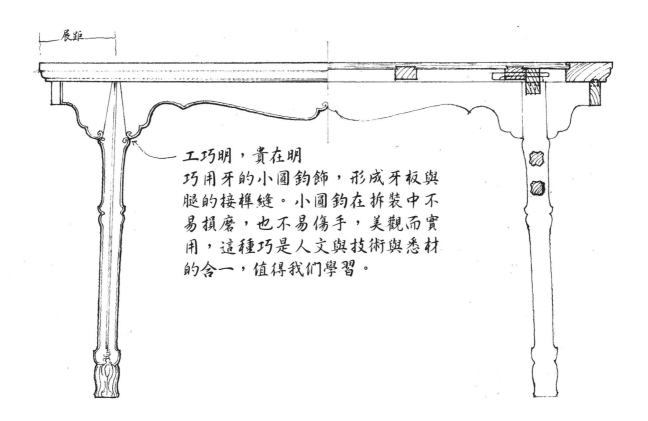

展距

工巧明，貴在明

巧用牙的小圓鈎飾，形成牙板與腿的接榫縫。小圓鈎在拆裝中不易損磨，也不易傷手，美觀而實用，這種巧是人文與技術與惜材的合一，值得我們學習。

正器

展制

壺門如意牙平頭案

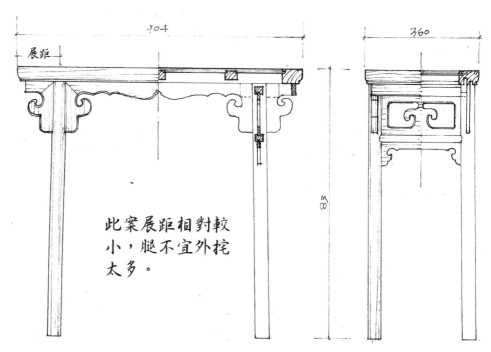

此案展距相對較小，腿不宜外挖太多。

的案式黃金比例呢？

家學者對此進行深入的研究。希望有關專距離似乎與案面長、展距、材徑有某種關聯。下方）某處好像有個圓心，在調整腿的斜率。這個某處的展距短，故腿相應地近似垂直。在案面邊抹外沿的（垂直

另外，是否可能有一個中式

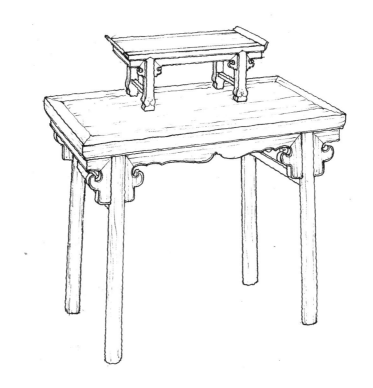

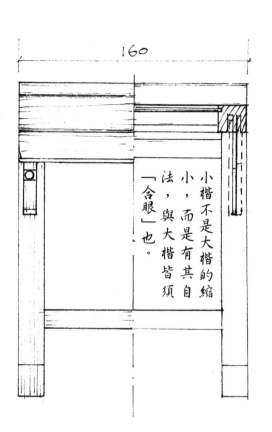

對於小型器具而言，要從另一個視角分析其尺度與比例，不可機械地等比例縮小。

匠說：

大器小作不是簡單地將大器尺寸均衡地按比例縮小，不是大器的小模型，而是更重視用手把玩的「合手」尺度，也就是說，在美學上縮小後要部分地調節「稱手」尺寸，這與寫小楷同理。

小楷不是大楷的縮小，而是有其自法，與大楷皆須「合眼」也。

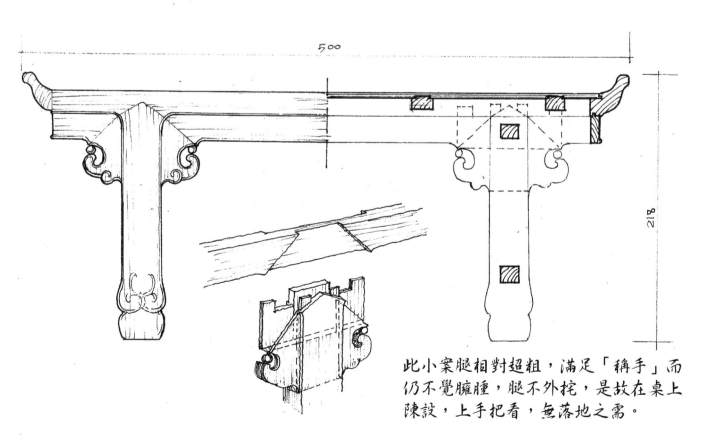

此小案腿相對超粗，滿足「稱手」而仍不覺臃腫，腿不外挖，是故在桌上陳設，上手把看，無落地之需。

正器　展制　壺門牙彎腿拱橋棖翹頭大供案

展制加束腰的混合制變體，取自於古代佛教高僧圖，學術界也許以此類圖認為束腰是由佛教東進而來，供桌或須彌座等「實證」匠工者無須滲入此議。但作法來看，束腰有多種，高束腰、中加短柱或外露鬧魚門洞等，與無露截的四邊通束腰不同，作法構造也不同。匠者認為：前者可以確是佛教文化之束漸，後者當是中華木作之本造，因為我們祖先很早就有束腰型陶器、青銅器，束腰一詞的本意就是儒家思想的一部分。現今小說電影看多了，看到精彩處，總是突發的外來的，不從內在上究竟本源。

此類型制是供案的專屬，在晉作中更有將彎腿作成扁平者，正面的膨牙板也呈扁平狀，作法更為簡易，也相對省材。

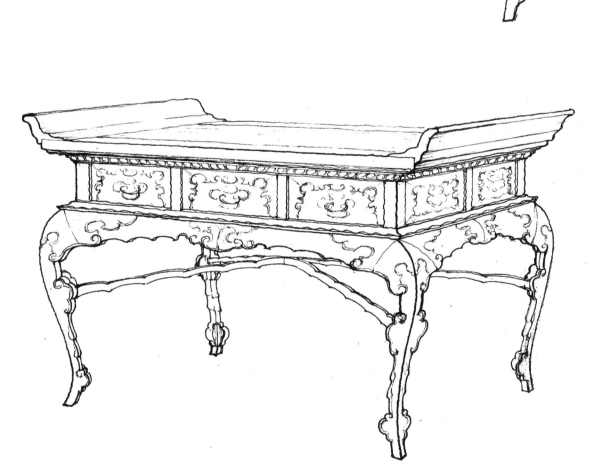

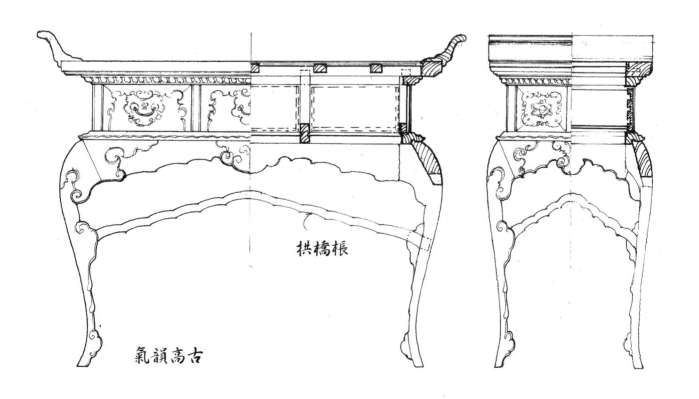

拱橋根

氣韻高古

正器

展制

疊式掛肩榫大畫案

匠說：

筆墨當隨時代，所謂傳統就是不斷創新的痕跡，所謂經典就是後人不棄而鍾愛的樣式。

明式的大畫案美韻至極，但無抽屜，不合今用，此案在外形不損的前提下，巧設抽屜，可否？

展制，內插式掛銷榫側抽屜大畫案（疊拱牙大畫案）。依古家具改制，增設五個大畫抽，適宜現代使用。

此案為改良設計，外形不變，僅在兩側端利用空隙增設五個大抽屜，且保留其原來的可拆散性，實用性強。

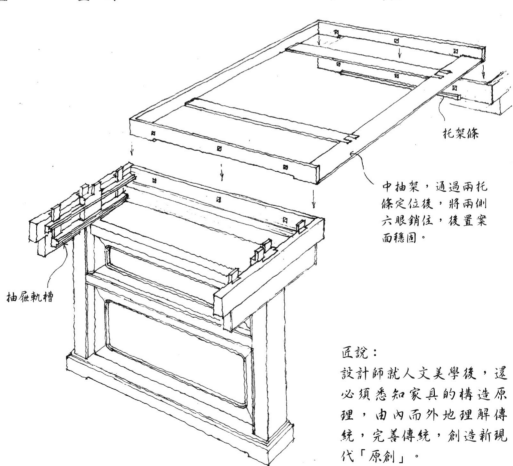

托架條

中抽架，通過兩托條定位後，將兩側六眼銷住，後置案面穩固。

抽屜軌槽

匠說：

設計師就人文美學後，還原傳統須悉知家具的構造現必須悉知家具的構造理，由內而外地理解傳統，完善傳統，創造新現代「原創」。

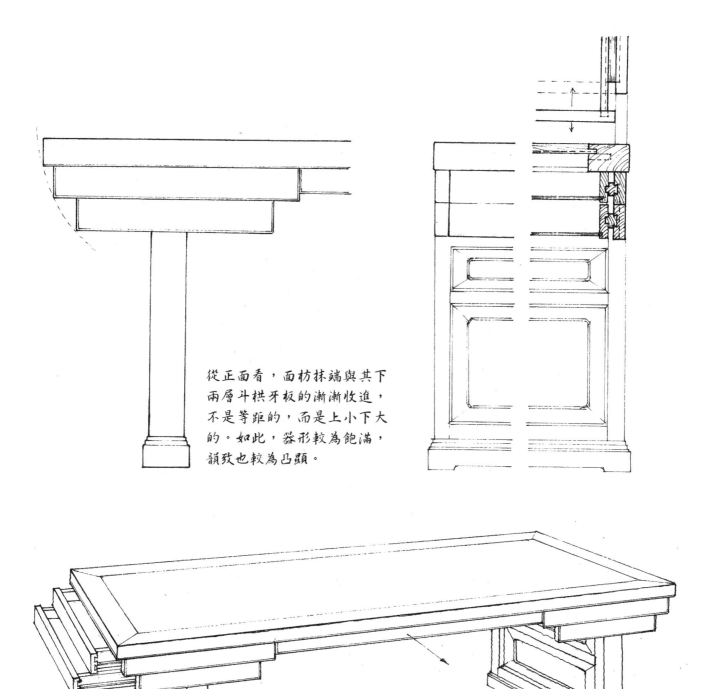

從正面看，面枋抹端與其下兩層斗栱牙板的漸漸收進，不是等距的，而是上小下大的。如此，器形較為飽滿，韻致也較為凸顯。

原件，文中有大板面中段稍加厚 1 公分說，匠工頗易理解，透視學上有「型直長，中易虛」，為了中段飽滿圓和，故漸漸加厚，否則有「乾癟」意。紫砂深筒壺，中段微膨也是此意。

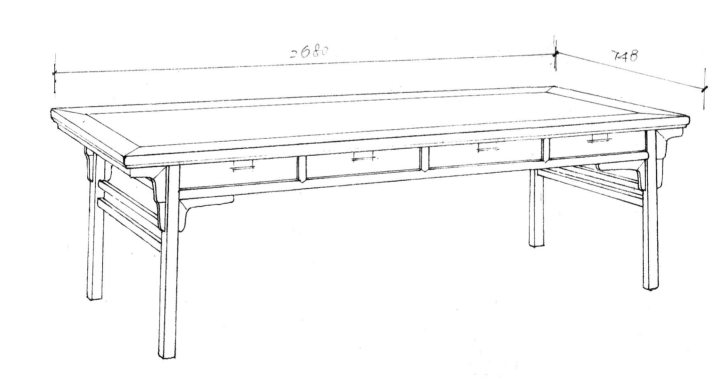

墊腳，搬時臨時擱置的腳。
搬時地上挪置的腳。

可拆散家具，想必是古代儒生或官家常需遷居之故。古時數代一居，尚有少數人遷居而設可拆散家具，今人一代數屋，應當更需要可拆可折疊的家具，這裡就是五金的設計了。若未來能巧設五金，折疊而看不出折疊的家具出現時，也是創新。

此書案前後兩腿間有三根橫根，腿上截裡側端穿過抽屜下方外側根（前後牙頭連接根）的方孔，結構更為穩固。

正器 展制 可拆裝四抽屜平頭書案

2680

748

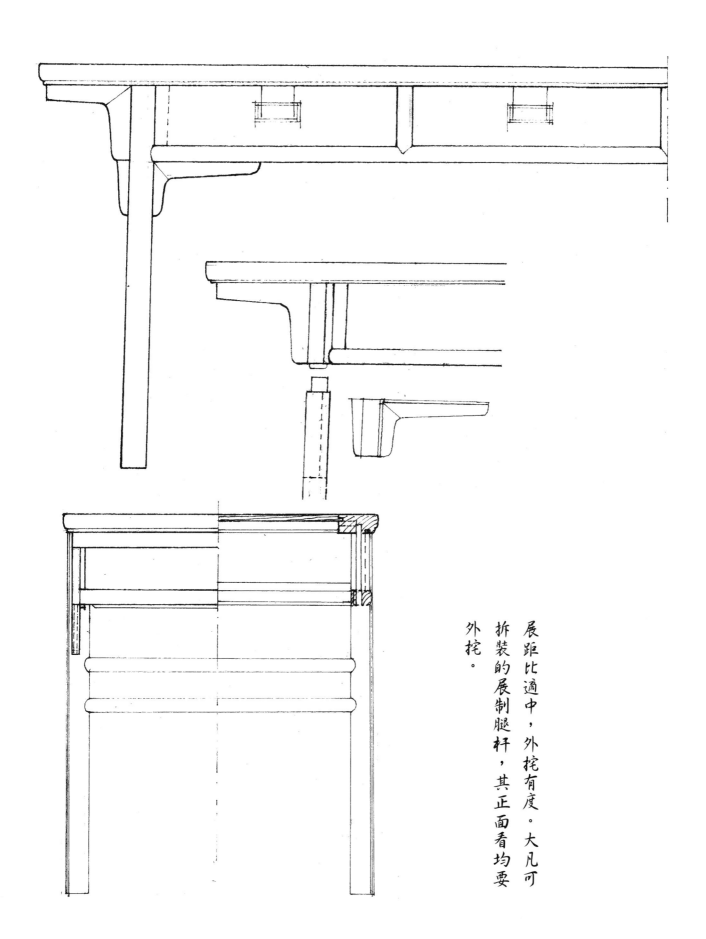

展距比適中，外挓有度。大凡可拆裝的展制腿杆，其正面看均要外挓。

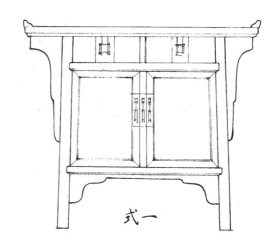

式一

式二

正器

展制

悶戶櫥　四式

悶戶櫥是面下四腿間的櫥雁結構，乃案型（展制）的專屬名稱。實際上，圓制、方制、守制皆有其面下櫥雁結構。只是悶戶櫥因形樣豐富、實用耐看而聞名。悶戶櫥主面雖隱有案型主面，但與其他案的主面相比，其（正面看）兩腿間有櫥雁門板等實體，視覺上顯得兩腿太聚攏，故可將兩腿再外挓些，與二字棖同理。因此，悶戶櫥的櫥雁面（下棖牙）越靠上，兩腿越直；反之，櫥雁下口的牙棖越靠下，兩腿越外挓。

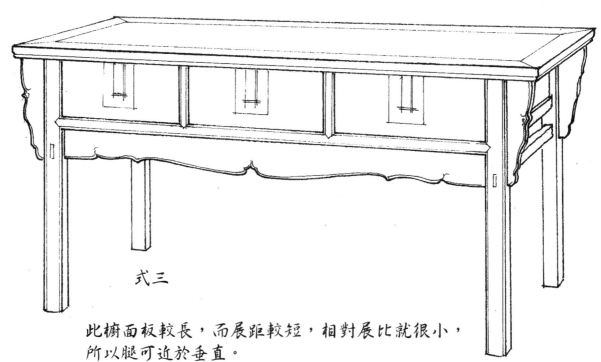

式三

此櫥面板較長，而展距較短，相對展比就很小，所以腿可近於垂直。

依四制說，有面板的悶戶櫥類皆屬於展制。一則面角與腿閃，二則面板出展，或翹頭或平頭，隸書意韻明顯。

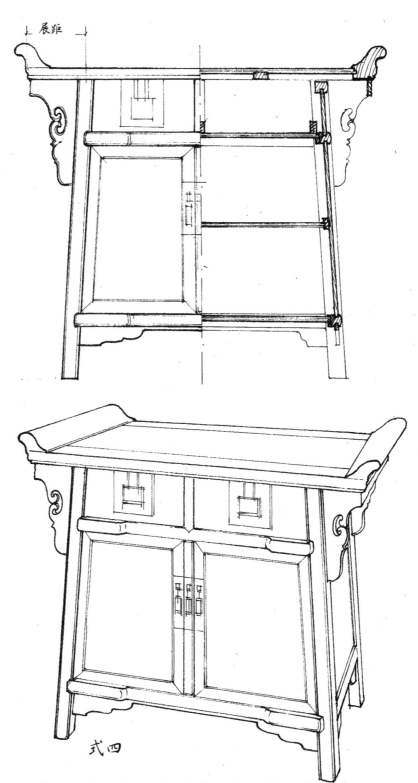

式四

展距不大，但面板總長不大，所以展
比相對較大，展比大，則可多外挓。

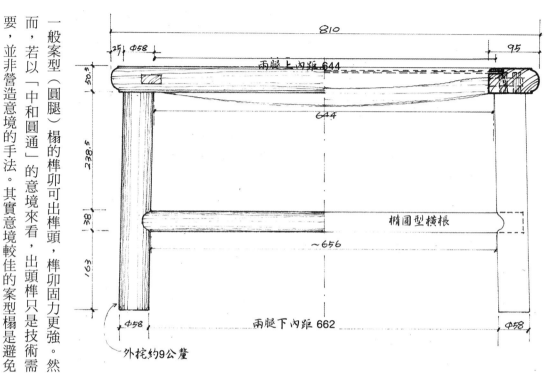

一般案型（圓腿）榻的榫卯可出榫頭，榫卯固力更強。然而，若以「中和圓通」的意境來看，出頭榫只是技術需要，並非營造意境的手法。其實意境較佳的案型榻是避免出現出頭榫的，因為出頭後的腿面是破相的，不符合「圓和」的美觀意境。

至簡原樸，微挖的圓腿，榫不出頭，但要盡量足長，以大邊卯眼深至上飾面留餘 8 公釐為宜，太少則薄易損，太多則眼淺榫短而無力。

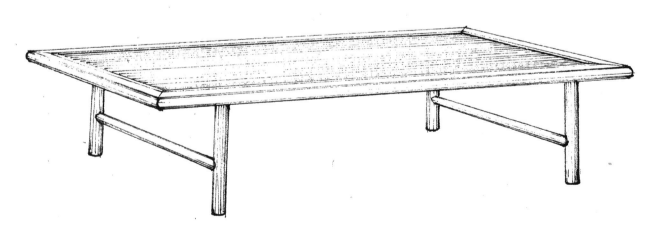

此器邊抹材不寬，故格角處外角的「明小角」（維平角）設在抹材端，以確保抹頭上卯眼外端足餘，而把凹缺留在大邊材上，切記。

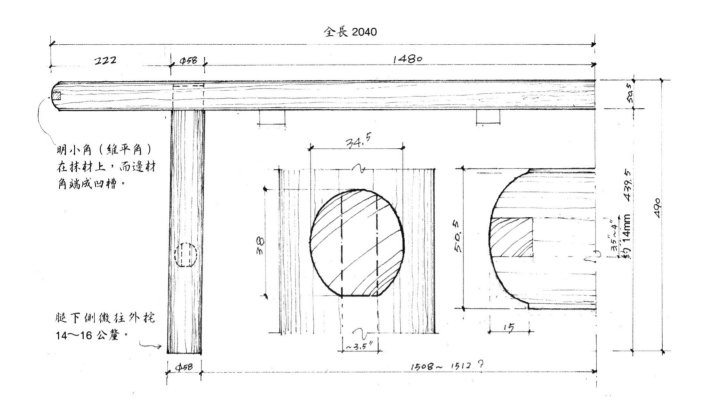

全長 2040

222　　Φ58　　1480

50.5

439.5　490

34.5

38

50.5

3.5″~4″
約 14mm

15

1508~ 1512 ?

~3.5″

明小角（維平角）
在抹材上，而邊材
角端成凹槽。

腿下側微往外挖
14～16公釐。

Φ58

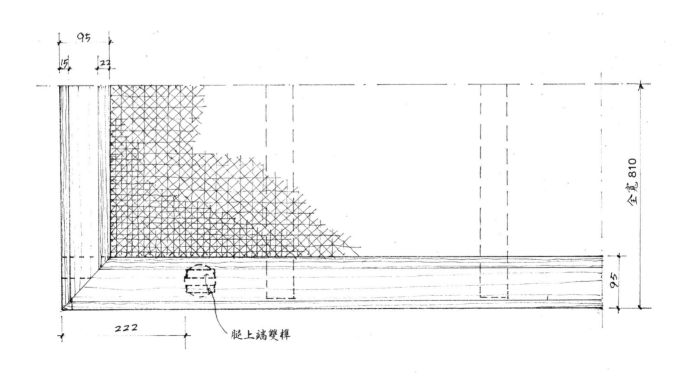

95

15　22

全寬 810

95

222

腿上端雙榫

正器

方制

羅鍋根馬蹄足方凳

此「四面平」方凳，是方制凳的典型器。面枋下側的肚膛牙形不可用圓規弧或「三點一弧」，而應該用手工弧，並與腿上段及羅鍋根形成有「筆力」的彎弧，氣韻貫通。

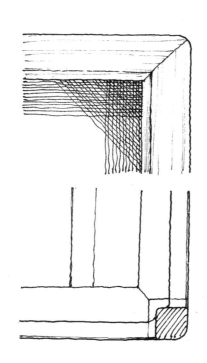

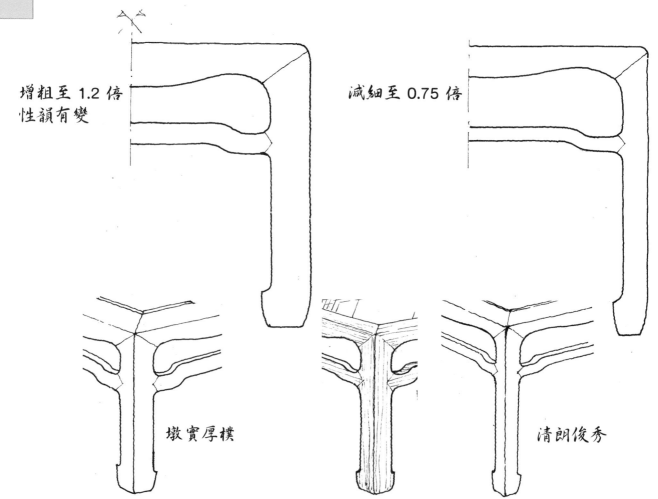

增粗至 1.2 倍
性韻有變

減細至 0.75 倍

墩實厚樸

清朗俊秀

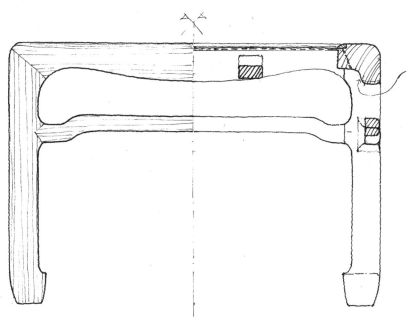

巧用框與牙一木連，內挖
外留壺門牙形，適宜「把
手」。

壺門牙的弧形，不是以幾
何圓弧相切，也不是三點
成一弧的竹彈弧，而是
「手工弧」。手工弧有性
格，壺門弧、羅鍋彎、馬
蹄曲線等曲弧的把握，才
是此凳仿製的關鍵。

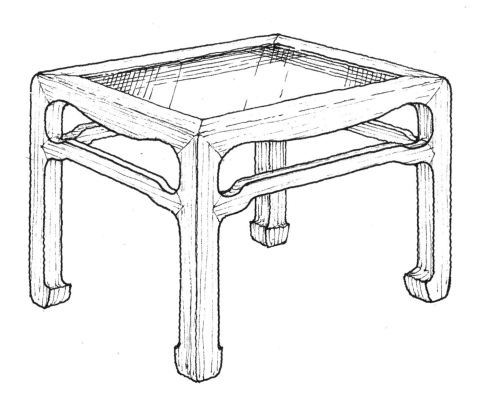

正器 | 方制 | 圓作四腿圓凳

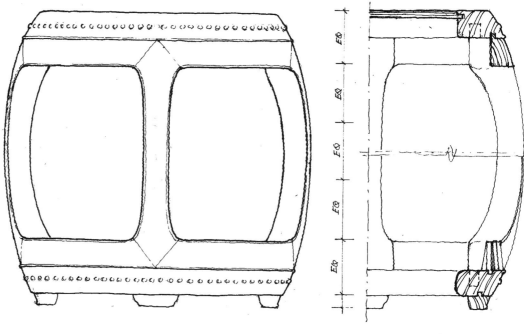

虛實比約 3：1

凳不同於墩，石墩不談，就木器之圓凳與方凳一樣，都是有「制」約的，即：圓面邊框接榫於腿有直接構造關係的。而墩（只有圓墩）是筒型上坐面，或四開或五開光，沒有明顯的腿，所以圓凳只應該滿几腿。圓墩可以講開

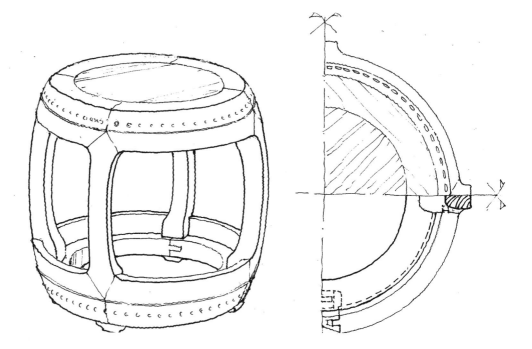

光，開光即如圓鼓或筒身上開。當然由於圓器好鼓腿，常有鼓凳或圓鼓凳之謂，但我們匠工要從結構上分別凳與墩之別。方制的圓凳可以有與腿格榫的底圈。

匠說：方制，即四面平，就是指四方器的「三維一角」處皆平，大邊抹頭格角與腿也格角的三面平。從「制」上看，此圓凳是兩弧面與腿合一成一球面，其榫內構造原理通「方制」，故為，方制圓作。

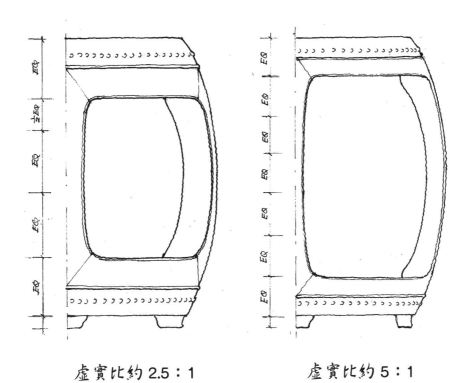

虛實比約 2.5：1　　　　虛實比約 5：1

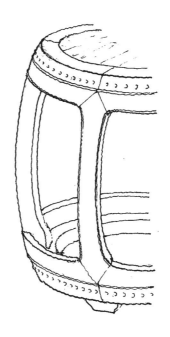

腿杆加粗至 1.25 倍　　　腿杆減細至 0.75 倍
墩實、壯碩　　　　　　俊朗、挺勁
有石器感，再粗則腫　　不可再細，再細韻異

正器

方制

圓作四腿圓凳　二例

（松喬創設，僅作參考）

為了使器型結體更加牢固，可將圓面的圈枋接榫（縫）與下圈牙及彎腿接榫的位置錯開，但圈牙與腿「三維一角」（弧平角）的結構作法不變，仍歸類為「方（平）制」，是方制的「圓」作。

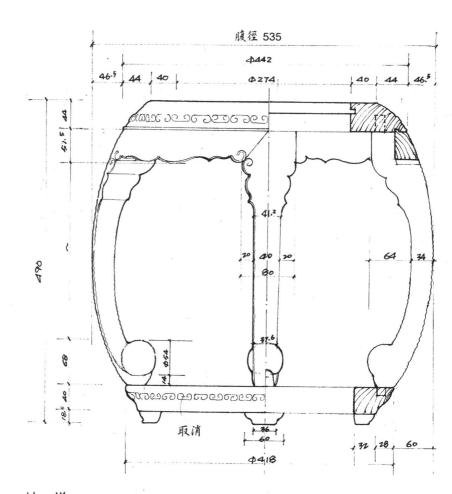

腹徑 535

取消

例一

從內部構造上看，此兩例圓凳是長寬高的方制的圓弧化。例一彎弧腿有球形足及下底圈托，「凳」意較前頁圓凳清晰；例二為直腿加環弧管腳棖，完全遠離了「墩」意。但包括前頁的這三種圓凳從構造上從面圈邊材與腿上看，都類似於方制（四面平）的面腿結構。

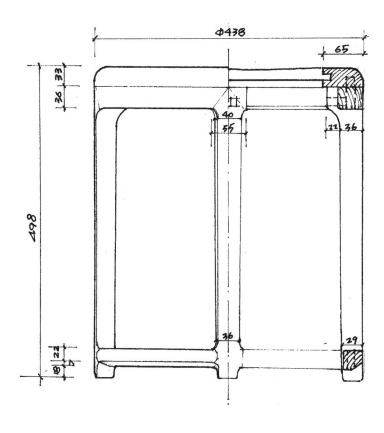

此圖的圓凳座面嵌板，可略微漸窪，新意更顯。

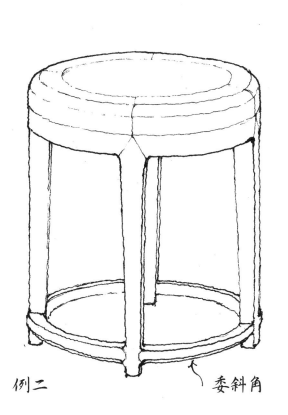

例二

委斜角

此為新設計的小圓凳，底部設環弧管腳棖，用材加厚而外下口委邊角，老固而俊俏。

正器 方制 六面框方凳

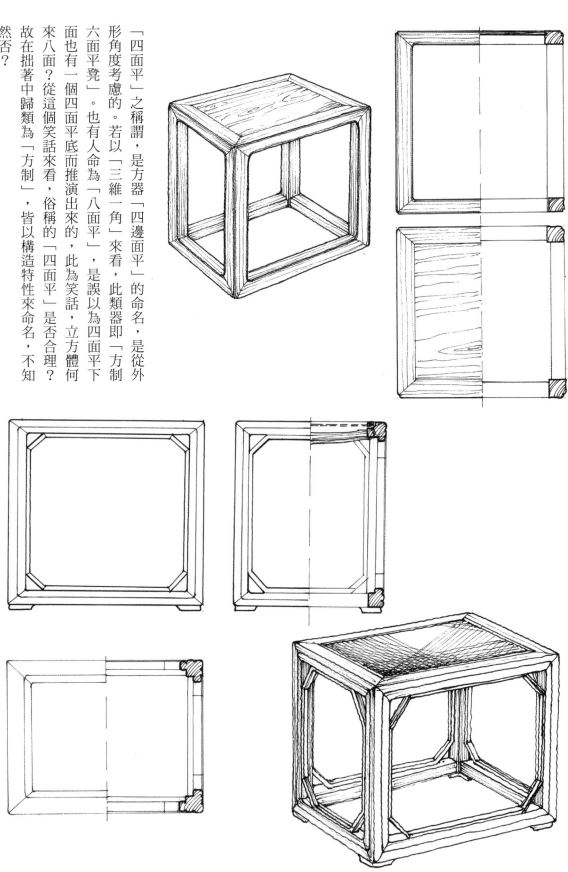

「四面平」之稱謂，是方器「四邊面平」的命名，是從外形角度考慮的。若以「三維一角」來看，此類器即「方制六面平凳」。也有人命為「八面平」，是誤以為四面下面也有一個四面平底而推演出來的，此為笑話，立方體何來八面？從這個笑話來看，俗稱的「四面平」是否合理？故在拙著中歸類為「方制」，皆以構造特性來命名，不知然否？

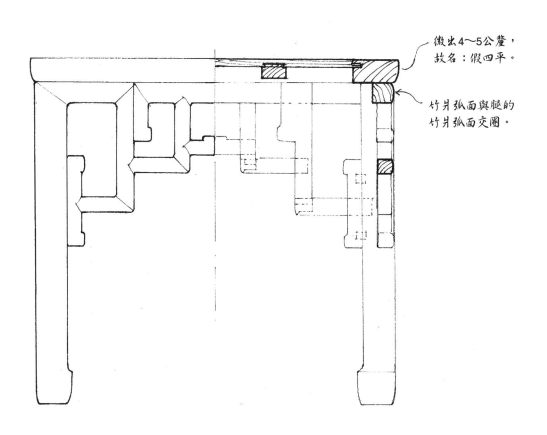

微出4～5公釐，
故名：假四平。

竹爿弧面與腿的
竹爿弧面交圈。

正器　方制　假四面平攢接牙內馬蹄方凳

既然是假四平，那麼面枋不可齊平於下方的牙板，但面枋也不能過於「噴」出，一般約為5公釐以內。若太「噴」出，則意韻偏異。

中有數。

繪制立面圖時，腿桿材徑的寬度相同（上桿為圓、下腿為方），就圖面看，常常會覺得下腿過細。制器完成後，上桿的圓形與方腿的立體透視，反而會呈現上細下粗之態，這主要是由於圓與方的透視關係。故匠工及設計師們要心中有數。

此椅正立面與側立面均有三個空檔，上兩個空檔對稱，而分隔這些空檔的實線（桿與背板）又形成不同的對應，簡中藏變、同中有異。空檔、條桿、背板均隱含著上小下大尺碼，變於含蓄中。

此椅，減細至 0.8 倍
背板與左右空檔的比 4：5

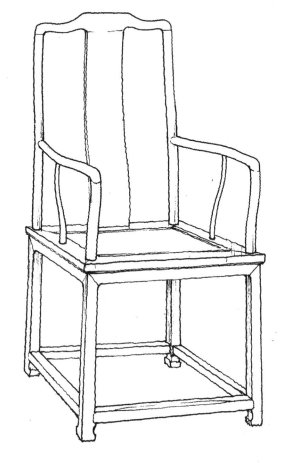

此椅的腿與牙及座面框的榫結構不同於其他官帽椅，而是假四平凳的腿（上穿）與上桿的一木連做，故仍屬於方制。

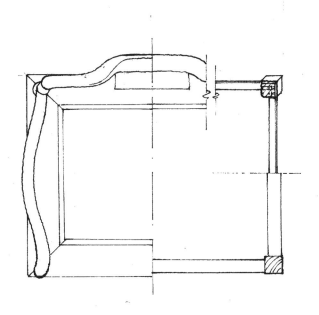

此椅背板較寬，背寬略小於左右空檔，實虛比約為 5：6。若將家具條杆減細至 0.8 倍，則背寬與空檔寬之比約為 4：5，但不可相等。

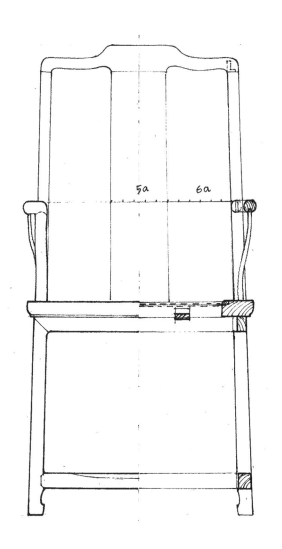

腳棖下無托牙，而只是腳棖材加厚，視覺更穩實。

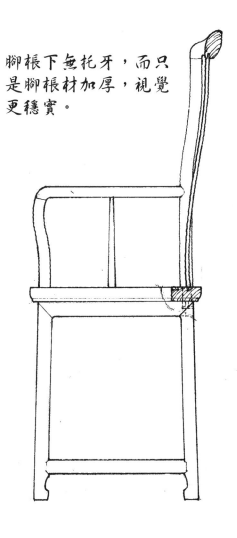

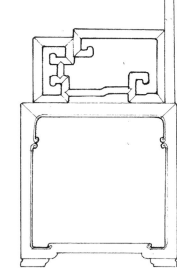

扶呼廓硬，
與密極。
接密外異
接疏外異，
攢接中有
背攢有韻，
靠手應同拐

此椅
型廓、間架、杆徑、線形、飾
面、縫折、質紋、間色等八比
須反覆推敲權衡。

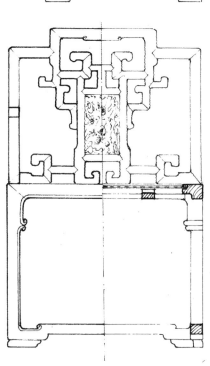

方制四面平從榫卯構造上講，就是面框垂直
面的平，加之坐面是三面平。
四面平還包括背後面的平，面框邊垂直面平
是本質，所以本器坐面上加扶靠後，面與腿
的制式構造，匠工必須從作法認清。
所有椅子在構造上大概有兩大類，一類是上
下「穿」過坐面的一木連做，上杆接扶靠
的；另一類是在坐面上另作走馬銷栽植扶靠
的，前者是整體的，後者是分體的。
此椅是扶靠與坐面（凳）分開的，扶手與靠
背的攢接疏密有致，密與疏對比中有構成，
疏空之白又與坐面下大空白形成過渡。

凡靠背與座面垂直的椅子，其座面深度相應較大，一般不
小於45公分，使用時可另設一個軟織靠墊。

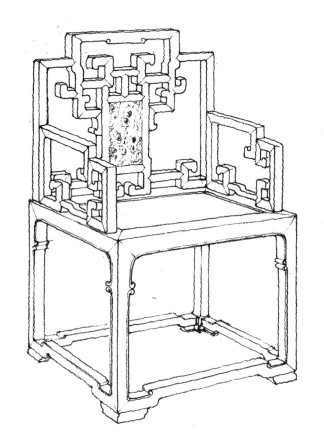

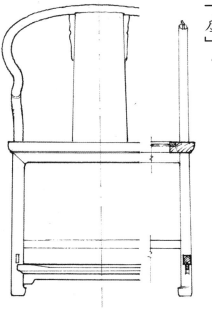

因座面下方（兩側）牙板與腿格角相接，同時座面邊枋也格角，呈假四平結構，故歸類於「方制」。

此椅背靠板因上窄下寬較為凸出，故在背板兩側上部另加窄形牙（隱牙），此牙可與背板一木連做，這是一種簡中求意的隱約裝飾手法，平衡了較為懸殊的上窄下寬，同時與椅座面下的構造語言（踏腳根下牙）相呼應，也與扶手的「急彎」語言相吻合。

鵝頸杆栽榫於座面上要出榫頭，盡量緊固。

下部方腿與牙板格角，故屬方制（假四平）。

方制可設鉤腳，而上為圓杆，整器新異，上圓下方，屬方制圓意傑作。

C字形背板下段要稍直（大弧度），這樣坐上去更合背。

寬靠背與上圈連接必須將靠背作成凹窪弧，與上圈相應。這椅的靠背寬是平衡下部方杆厚實，否則上部過「虛」。

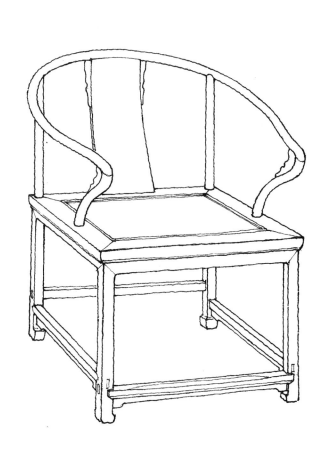

正器 ｜ 方制 ｜ 四出頭羅鍋棖官帽椅

四個出頭皆呈「大彎」之勢，故在選材放樣時要關注木紋走向與密度的均衡，並兼顧形樣中兩端紋理的均衡，以防成器後彎頭斷裂。

三維一角處為方制。

增粗至 1.25 倍壯碩墩實，以至極不可再粗。

減細至 0.75 倍似有鐵骨硬瘦之骨，遠離中和意韻，不可再細。

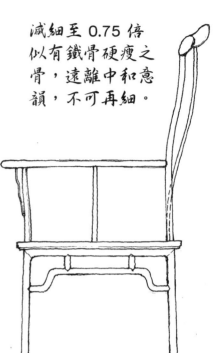

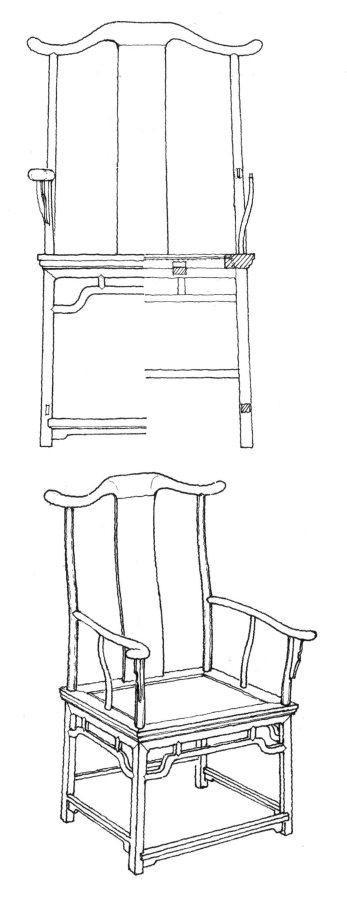

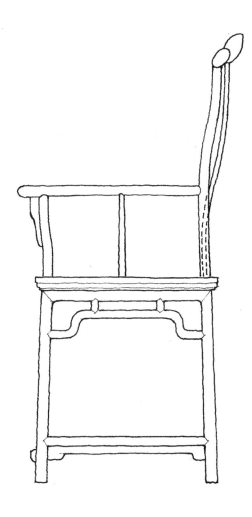

此椅面下增設牙板，並放前後腿格角，座面支撐結構同「方」制四面平。屬四平面上穿結體。

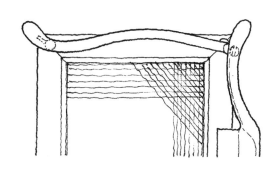

正器

方制

方材委角梳背扶手椅

此椅座面的四角與其上三面圍板「框」的上角均作委角；腿杆的截面方而靈動（線腳）、外柔內剛，且與座面下的羅鍋根及羅鍋狀踏腳根氣韻貫通，上下和而不同，是「中和圓通」的又一案例。

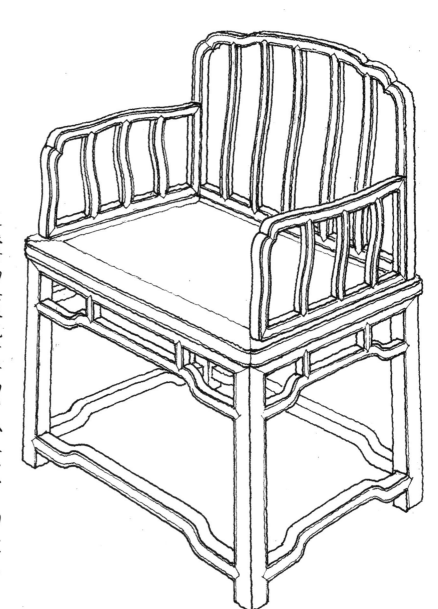

這張椅的每根梳背杆的彎弧度不一，切不可同弧而硬湊，要分個打樣。

凡方桿家具的作法大樣，在畫圖打樣時必須思考其成器後立體視寬，圖上寬要小於按圖製成的尺寸。這是因為成器的條件是立體的，有兩個面，看得就寬。所以，在打樣時要依厚度來確定（縮小）材寬：若想達到 3.3 公分視寬的，打樣只能是 2.7 公分實寬。

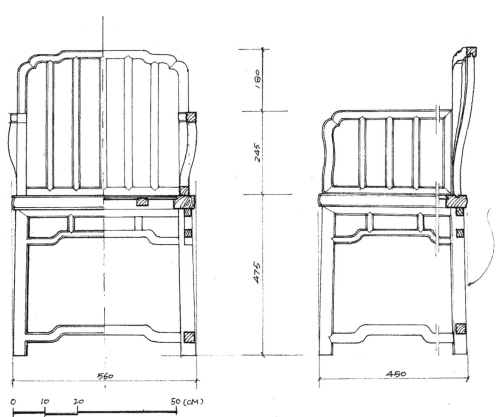

一般情況腿外挖後，其腳外側不出面框邊的垂直位，即腳分側總寬小於等於面寬。

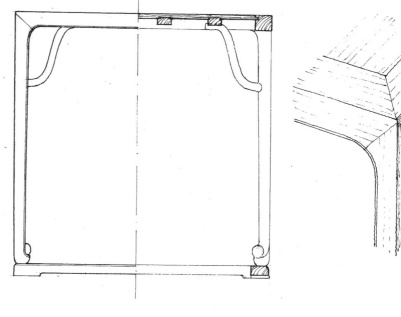
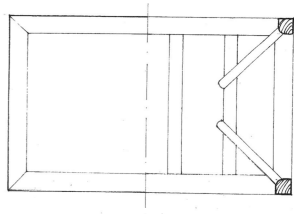

因有鉤（球）足，腿從上到下的材徑寬有漸收，故面枋邊沿材徑（從立面看是高）可與腿的上截處同寬，筆勢有力。當然，若仍使面枋邊沿材徑小於腿徑，也可，只是氣韻不同；相反地，也可使邊沿材徑大於腿徑，其氣韻更為高古，如魏碑中的爨寶子碑或天發神讖碑。

矩形的方框垂直與橫平，與斜杆羅鍋棖，形成靜與動、直與曲的韻變。

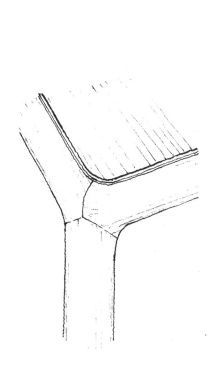

從立面看，此几面枋的材厚小於直杆的材徑，約為杆徑的0.8倍。另外，在確定整器長寬高時，既有整體比例，又要兼顧中層隔板所形成的分隔比例，各個尺寸之間要有節奏，不可同等，要從空白的「虛」處考慮各個尺寸，如計虛守實、計白守黑等。

除面框背面邊抹作內方角外，其它可視的內接角全是內圓角。雖圓杆較細，但用料不減，且均為橢圓型材，工藝要求極高。

正器

方制

四面平羅鍋棖條桌

此器雖簡，但意韻充盈。圖例所示的是經驗之談，旨在提醒匠工設計時要注意比例關係。所有尺寸與比例都是相對的，要從整體氣韻上精準把握。

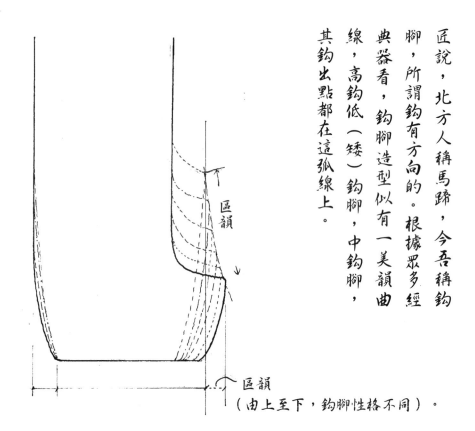

匠說，北方人稱馬蹄，今吾稱鈎腳，所謂鈎有方向的。根據眾多經典器看，鈎腳造型似有一美韻曲線，高鈎低（矮）鈎腳，中鈎腳，其鈎出點都在這弧線上。

區韻

區韻
（由上至下，鈎腳性格不同）。

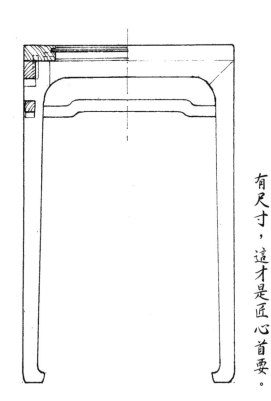

面框邊抹稍出 2～3 公釐，俗稱假四平。

匠說：
假四平除了美學美觀等，更利用微凸掩遮了框與牙的接縫，將此接縫隱藏於假四平的微凹折縫中。

匠說：木德
畫有惜墨如金，匠有惜木如金。古器的很多構造尺碼均有惜木如金的思想，就料擇器，就材定碼，並有心力協調好所有尺寸，這才是匠心首要。

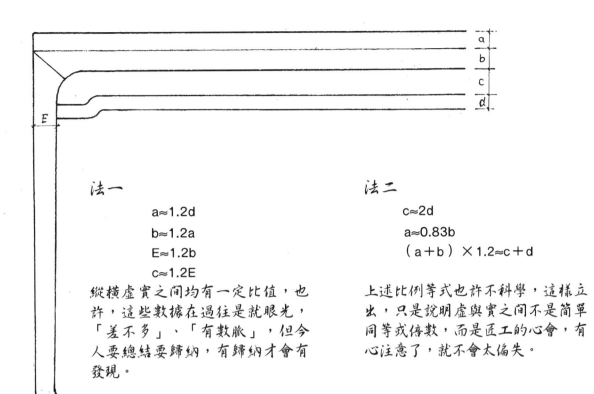

法一

$a \approx 1.2d$

$b \approx 1.2a$

$E \approx 1.2b$

$c \approx 1.2E$

縱橫虛實之間均有一定比值，也許，這些數據在過往是就眼光，「差不多」、「有數脈」，但今人要總結要歸納，有歸納才會有發現。

法二

$c \approx 2d$

$a \approx 0.83b$

$(a+b) \times 1.2 \approx c+d$

上述比例等式也許不科學，這樣立出，只是說明虛與實之間不是簡單同等或倍數，而是匠工的心會，有心注意了，就不會太偏失。

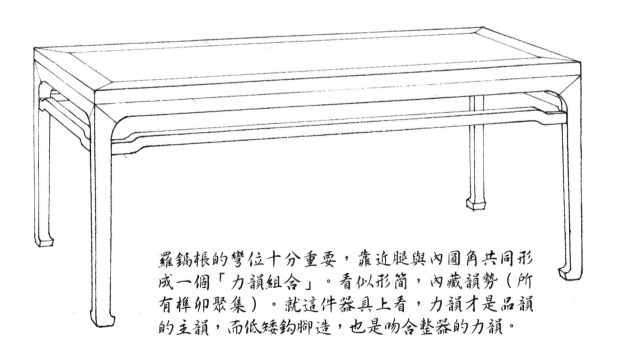

羅鍋棖的彎位十分重要，靠近腿與內圓角共同形成一個「力韻組合」。看似形簡，內藏韻勢（所有榫卯聚集）。就這件器具上看，力韻才是品韻的主韻，而低矮鉤腳造，也是吻合整器的力韻。

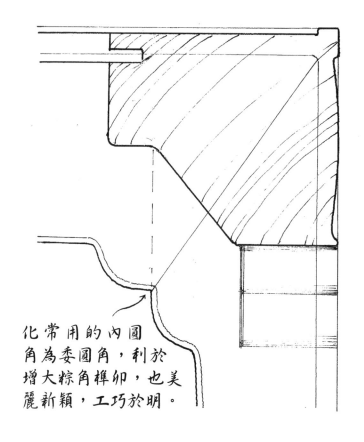

化常用的內圓角為委圓角，利於增大棕角榫卯，也美麗新穎，工巧於明。

正器 ｜ **方制** ｜ **四面平淺攔水線條桌**

圖中所示的小陽線，即俗稱的「瓷口線」或「碗口線」，其實質是無「凹死角縫」的窪底線。此線源於竹子枝節的芽上的凹槽，是竹子所特有的生發意象，是柔性線腳中的一種。這種窪圓底的線腳，也是生發意象之「圓和」的表現，是上上工法。

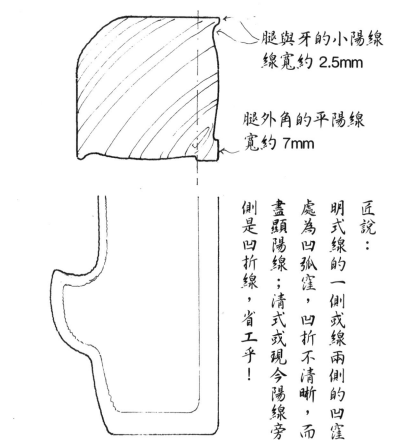

腿與牙的小陽線
線寬約 2.5mm

腿外角的平陽線
寬約 7mm

匠說：明式線的一側或線兩側的凹窪處為凹弧窪，凹折不清晰，而盡顯陽線；清式或現今陽線旁側是凹折線，省工乎！

四面平而皆設攔水線，即除桌面有攔水線外，牙與腿的平面沿也作凸線。

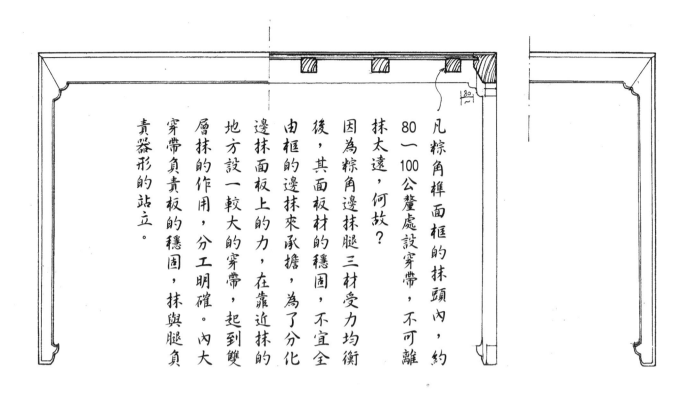

凡粽角榫面框的抹頭內，約80一100公釐處設穿帶，不可離抹太遠，何故？

因為粽角邊抹腿三材受力均衡後，其面板材的穩固，不宜全由框的邊抹來承擔，為了分化邊抹面板上的力，在靠近抹的地方設一較大的穿帶，起到雙層抹的作用，分工明確。內大穿帶負責板的穩固，抹與腿負責器形的站立。

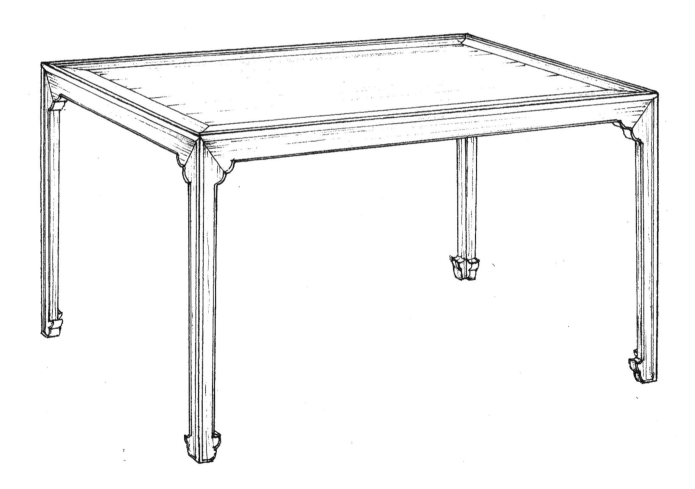

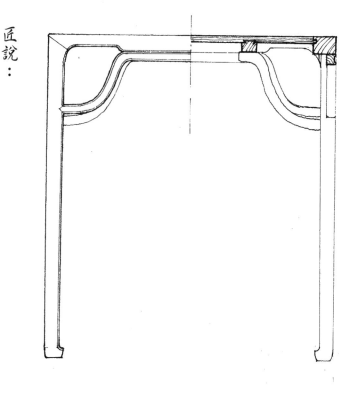

匠說：

韻非明式獨有，明式中也有無韻而病者，清式中也有品韻甚佳者，現代原創中也有品韻優良者。作為匠工或設計師不要把精力放在狹義的斷代上，而是提高審美眼力，要在構造原理上知曉韻乃至創造出新的韻。

此器的面枋邊沿中段下口裡側反向挖缺，留約30公釐的圓邊。此在裡處的挖缺工法，主要兼顧日後搬挪時的觸感體驗（把手），是蘇作家具慣用的「心法」。

正器　方制　四平面方桌　二式

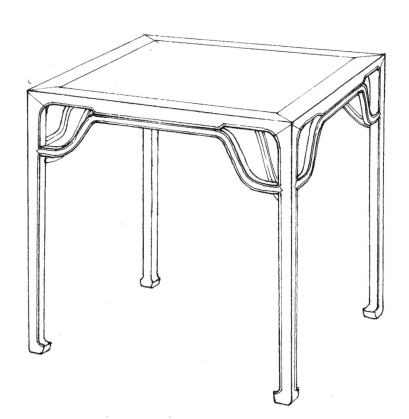

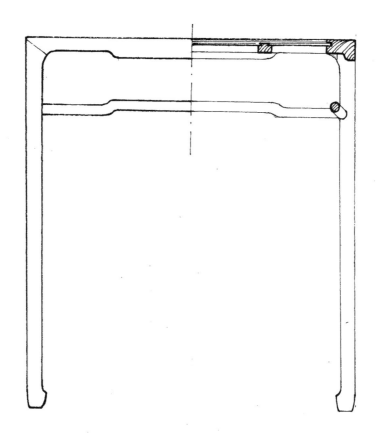

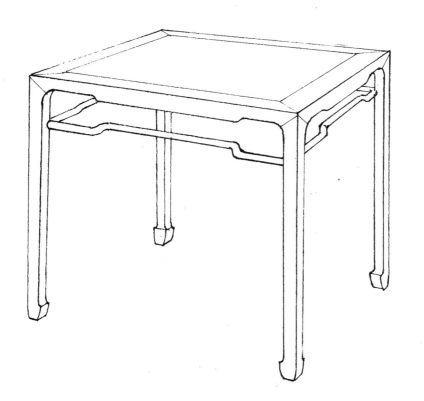

分隔（空檔）變化，杆材徑的變化，再加之圈口圍欄等豐富了韻變語言。

竪杆的面徑約 35 公釐，橫杆的面徑約 31 公釐，橫細竪粗的變化，滿足觀感需求。從立面看，空白檔（虛）與杆框（實）形成多種比例，設計時要仔細推敲。另外，有的匠師將底部牙板兩端榫卯作成板端走馬銷，這樣在搬運時不易散脫（原器的底框枋材因嵌面板〔同高〕而導致「相契半榫」，受力有欠，故牙板端作板端走馬銷，是上上法）。

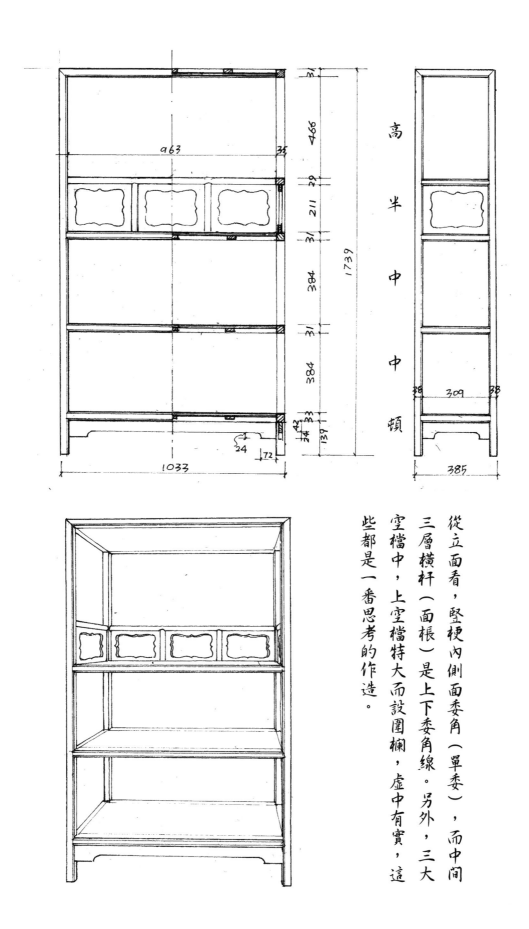

高半中中頓

從立面看，豎梗內側面委角（單委），而中間三層橫杆（面根）是上下委角線。另外，三大空檔中，上空檔特大而設圍欄，虛中有實，這些都是一番思考的作造。

正器 方制 中栓木軸雙門方角櫃

此類方角櫃不同於圓制方角櫃，頂面與立柱結構不同。另外，根據日後的使用情況，應在門托根兩端作出頭榫（大進小出），可加砟收緊。

此器的型廓比甚是重要，長寬高的尺寸不同，其器具品性不同。太寬則胖矮，太窄則瘦，太厚則太臃腫，太薄則單弱，既要考慮實用尺度，更要整體的尺度和諧。

木軸與門框材是一木連做，凸起的外軸線與上下凸出的水平木檻條，形成細粗圓平縱橫的變化，並與拆裝軸相應，功能與美學合一。

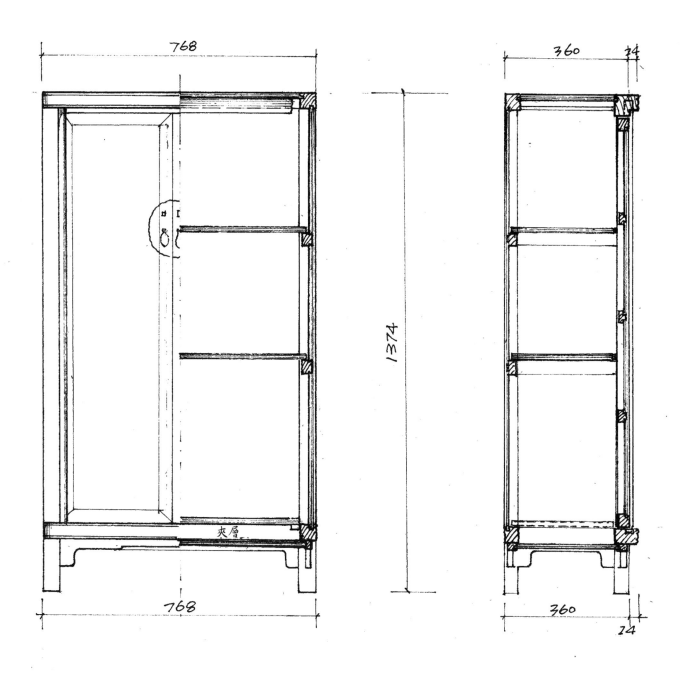

正器

方制

四面敞空架擱

尺寸之後，家具盡顯哲學之美。

越簡構的器物，越接近其本質。簡構的器具，去除了附加的語言，去無存菁、返璞歸真。在精準地把控材杆的粗細

此架擱素簡至極，不可再減任何一構件，然仍韻味十足，故功夫全在材杆與空檔等尺碼中。

另外，除正立面外，側立面以及透視產生的複合內外立面，虛與實、正與斜、矩與非矩等交織出不同「圖案」。而這韻律，全落實於 a、b、c 與 A、B、C、D（參右頁圖）。而其精在，c有三層，b有頂底，更在於 B 有兩空檔，即 A、B、C、D 的不同中有同。

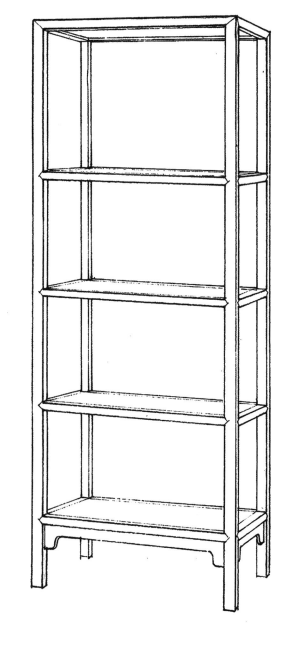

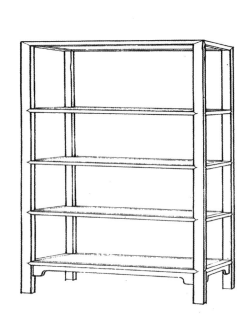

整個正立面共有四個獨立空白與一個整器矩形，以及「腳」下空檔。這些不同位置的矩框有著不同的「矩性」。或大或小，或扁或立，或瘦或高。這些「空白矩性」的變奏，與條件粗細橫豎變化，書寫著虛與實的韻律。

架攔的頂杆面寬（厚）度，要略小於豎梗的面寬。而中間的攔板框材面寬又要小於頂杆。

$0.8a≈b≈1.25c$

這些比值還應材色與器形大小再微調。

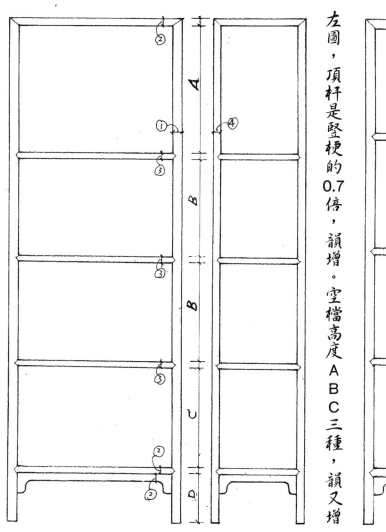

左圖，頂杆是豎梗的0.7倍，韻增。空檔高度ＡＢＣ三種，韻又增。

左圖，頂杆與豎梗同寬，空檔高度相同（均分），韻失。

因底根厚實，在腿下作四榫互接。上
下互為出榫，因卯眼錯距所需。底根
作羅鍋狀，工巧至極。

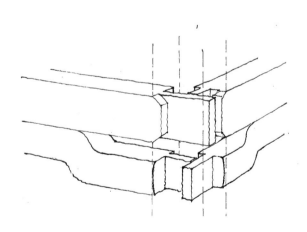

<table>
<tr><td>正器</td></tr>
<tr><td>方制</td></tr>
<tr><td>四面平櫃櫥　二式</td></tr>
</table>

底根與羅鍋根形成上下不同的出榫方向，正面根與側面根
均有滿榫，正與側面受力均衡，日後使用、搬挪時不易拉
開。另外，因羅鍋距而使上下榫（卯）避開，腿腳處的眼
（鑿缺）形成錯位，以確保腿腳堅固有力。

方制同方筆魏書，橫豎後，可鉤可不鉤。錄
此二例，佐證「制」與書體的對應關聯。

暗倉

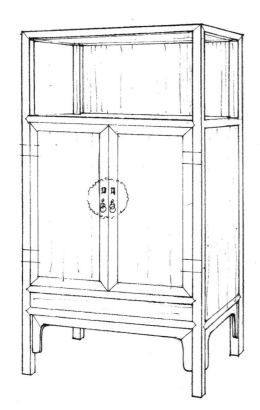

橫豎同寬者，絕非正宗蘇
作（式）；而文人氣的蘇
式，頂根絕對小於豎
杆寬。

精巧的匠工非常注重成器後
使用者的視角，如左側的面
板，若頂面高於一米七左右
或更高的，則面板背後的穿
帶在面上方，若面板低者，
則反之。當然頂板雙面板中
夾穿根更好。

豎牆板的角杆與面邊框仍維繫
長寬高的三材三維一角的構造
關係，雖似箱，但結體構造仍
歸類方制。

器雖小，但面的四邊與角柱仍為粽角榫。凹面內另嵌裝鏡
架，合起後呈齊平狀；折合的軸杆可用銅材質，也可在原
杆上削挖後另裝木軸，視使用率而定。現今可用於文房臨
帖等，下抽屜中存放筆墨及印章等，雅氣有加。

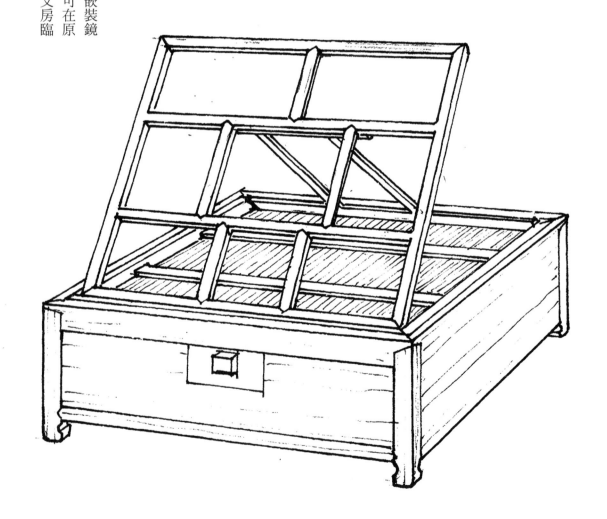

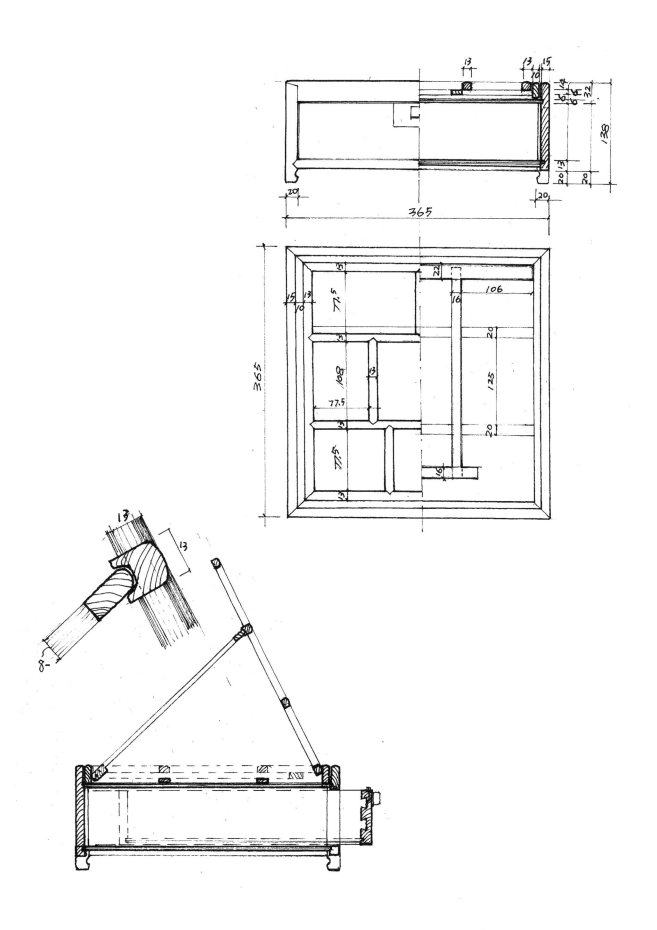

正器

方制　欄架　三式

匠說：

立面與側面的杆與杆的徑寬比，橫杆與豎杆的比，還要兼顧空檔之間的「矩性」比，更要考慮整器的型廓比，考慮每一空檔自身的高與寬，抽屜之面實與欄杆之面虛之比，下側牙板杆面的平與窪等比。用現代語言講，就是多個平（立）面構成的立體組合與透視（間架器兩組三維透視）。有了這些比較推敲，才有成器後觀者的文心意韻耳。

類似這種虛實變換，可演衍出很多種欄架，但必須推敲其各項合理比例（順眼）及其次序關係。應從整體上處理各種主次關係，局部服從於整體，在實處著手，在虛處用心。

高
虛實
面實
面面
中
高
面實

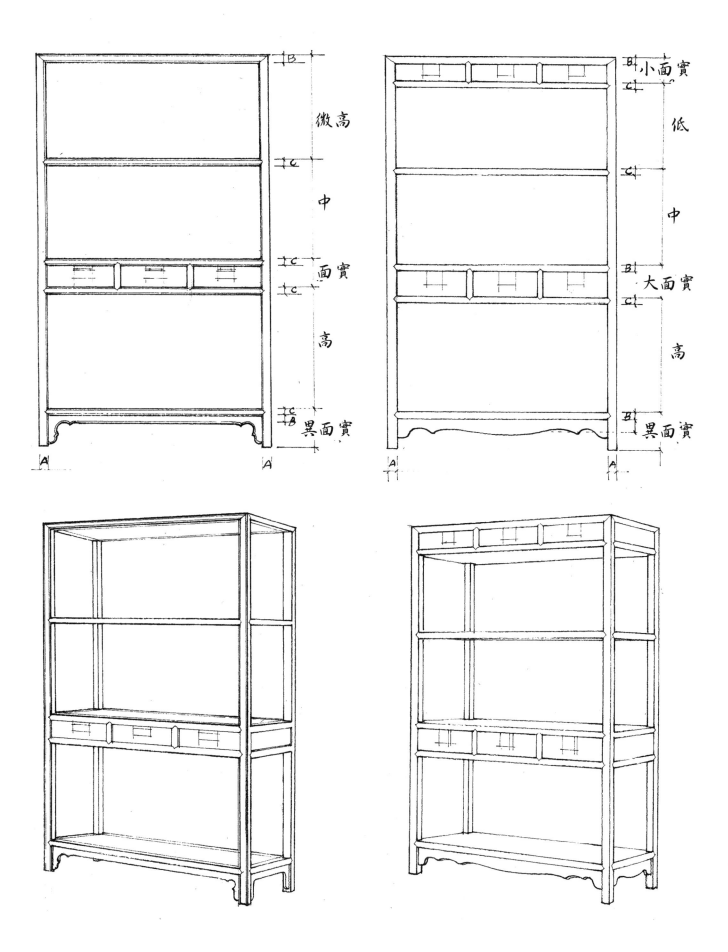

正器

方制

帶托泥羅漢榻

（松喬創設，僅作參考）

正面垛角花牙，有穩定側面圍板的作用。花牙與圍板間為走馬銷榫，側圍板與背圍板間為複合走馬銷。另外，此床於設計之初為老人臥床，故要求加高圍板。若此型制用於文房內，則可適當地調低圍板。

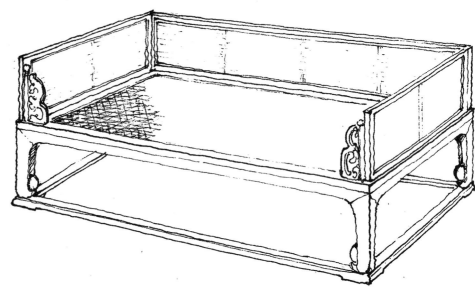

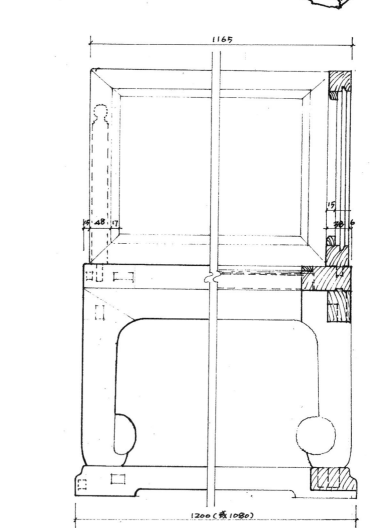

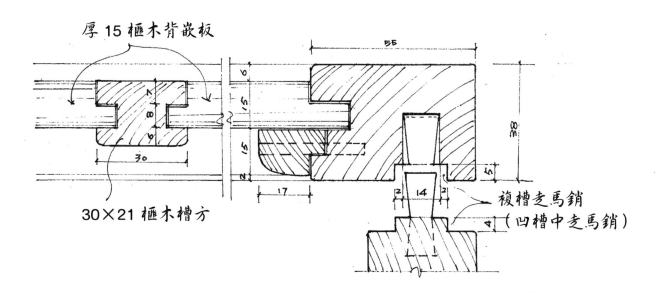

厚 15 櫸木背嵌板

30×21 櫸木槽方

複槽走馬銷
（凹槽中走馬銷）

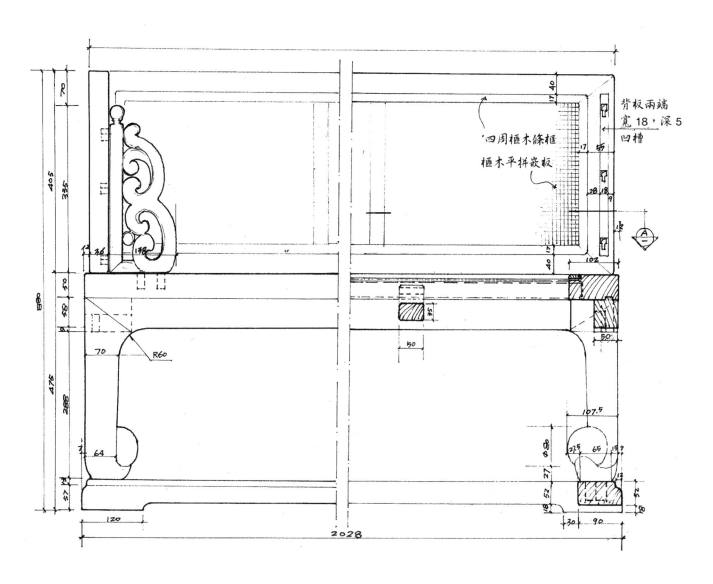

四周櫸木條框
櫸木平拼嵌板

背板兩端
寬 18，深 5
凹槽

此方凳的腿與面框呈 45° 角，其與牙板束腰之連接斜的榫卯作法，配腿料時可以依 45° 展開來打形樣（見右頁左下），省料省工，故設計時一定要作平展圖。

此凳方中帶圓，除四角委角外，四邊框均作弧形，面板內框作內圓角。

凳面四邊沿微鼓（凸），與委角圓和通氣，鼓牙底托皆為弧形，此腿是 45° 斜向格角，故在製作放樣時要平展（攤開）取樣，設計時要把控好 45° 角從立面到平展面的彎形轉換。

一般情況下，作立面圖時彎勢似乎正好，而成器後則顯得太過。這也是現今仿製越來越彎的主要原因。

委角

委角

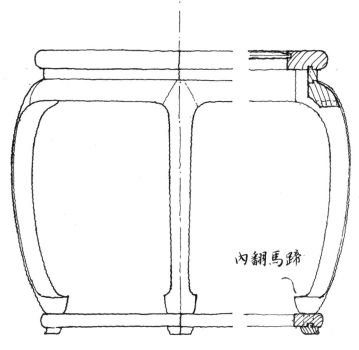

內翻馬蹄

對角（平展腿）立面（用於配材鋸料）

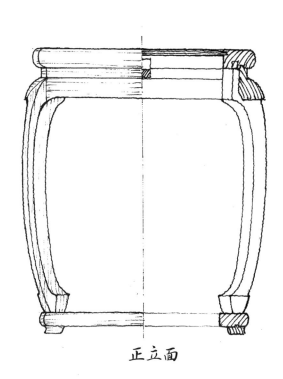

正立面

正器　守制

束腰五腿內翻足托泥圓凳

也有將圓凳面邊圈弧形材的榫卯接頭與牙腿榫接錯開的情況，這樣更為牢固，但其制式結構形式未變。類似這種有彎腿杆的五腿托泥圓凳，不能稱為「五開光圓墩」，開光（筒壁板上的鋸挖，即開光）針對的是筒型器。

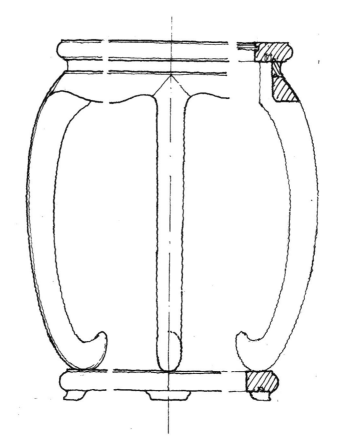

此凳香蕉腳內翻
（注：與馬蹄足異）
此弧形腿不宜幾何弧，
不宜電腦及三點弧，
而是藝術弧手工弧。
1：1大樣是關鍵。

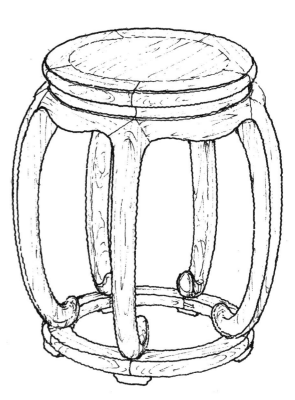

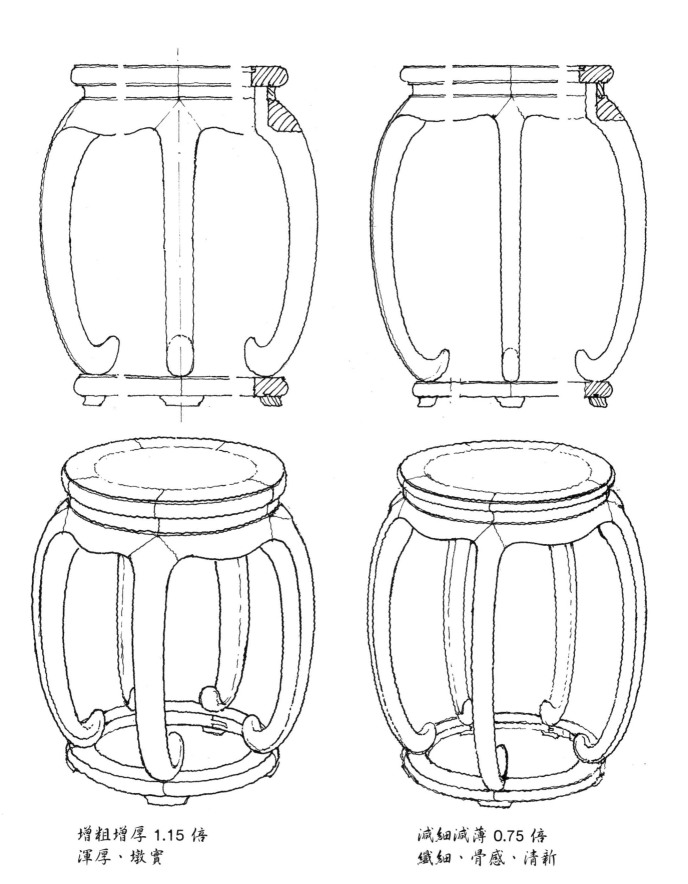

增粗增厚 1.15 倍
渾厚、墩實

減細減薄 0.75 倍
纖細、骨感、清新

正器

守制

束腰十字棖方凳

方凳面可為正方形，也可為長方形，十字棖材可圓可方，因十字棖與腿材面成角，其連接的直榫（卯）可盡量鑿得深一點。當然，若作材端走馬銷榫，則更佳。

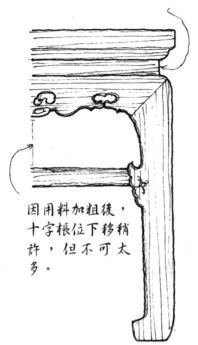

束腰寬可保留原尺寸。

因用料加粗後，十字棖位下移稍許，但不可太多。

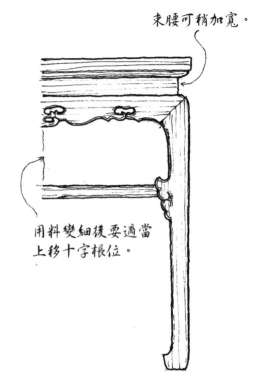

束腰可稍加寬。

用料變細後要適當上移十字棖位。

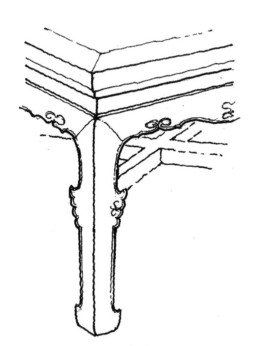

腿杆面厚增加 1.25 倍
現顯墩實厚重

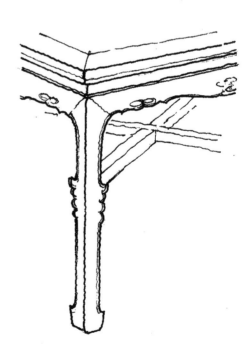

腿杆面厚減至 0.75 倍
現顯纖細清新

多數經典束腰器，其面板冰盤沿外側（凸）皆超出其下牙板面，器大超出多，器小超出少。當然，若因設計成上下齊平，或反之牙板凸出上方冰盤沿的，另議。

束腰因縮收凹進，其在立面上看，就會有缺損之象，故需將冰盤沿超5～10公釐，以補之，求得角處飽滿，束而不缺。但冰盤沿又不能太超出，太出，則有噴面之感。故，中和意韻的冰盤沿超而不噴（注：噴面是另題）。

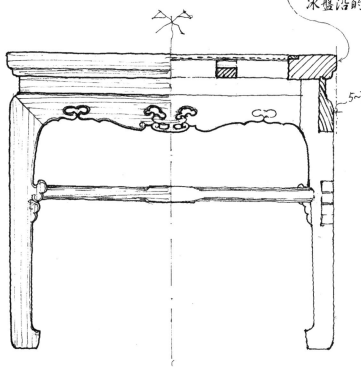

5~7

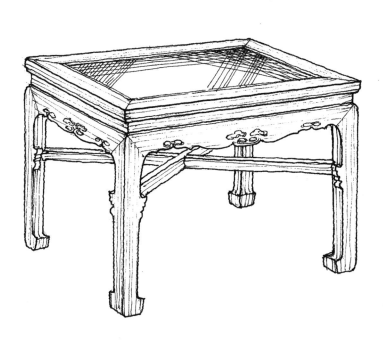

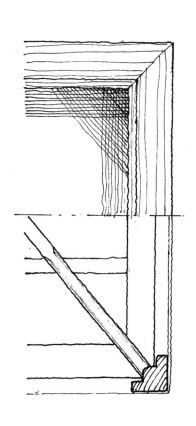

匠說：從理論上，十六品八病於每一器上，均有出現之可能，型廓、間架、線形、材徑、杆型、飾面、縫折、色間等八大比的微小變化，均有可能韻變品異，甚至「病」變，故匠師之把握不易也。

匠說：明也？清也？吾只知好也非也，美也醜也。匠工要究竟的，如何作法得更，或曰，不知家具之歷史，何來究竟？吾曰得美玉，何必知生年。

守制（束腰）圈椅的上杆與下腿必須一木連做（現在很多「歪作工」的頸杆都是後栽的，甚不妥）。此椅的牙板因鼓斜較多而看似偏寬，故在鋸材放樣時，應注意鋸木尺寸與製作後鼓斜面的關係。

正器　守制　束腰圈椅

世稱宮廷圓椅

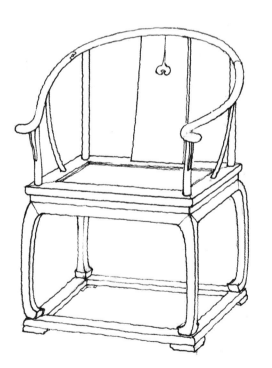

加粗（厚）1.2 倍
圓渾壯實，有富態，
宜用楠木櫸木製。

減細（薄）0.8 倍
輕盈而剛健，若減除附牙，
空靈感，品味性向有變。

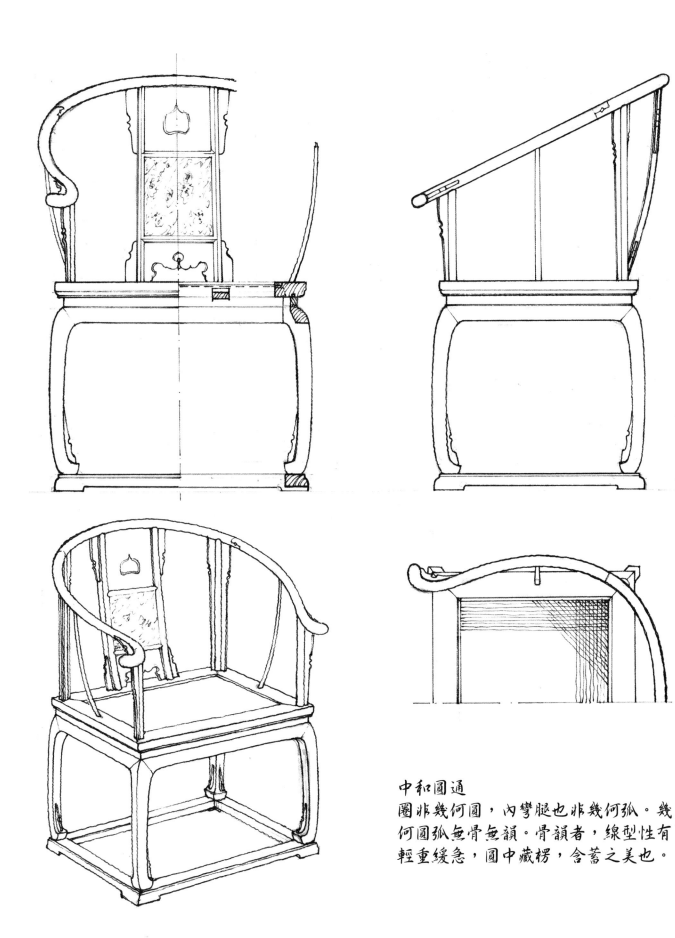

中和圓通
圈非幾何圓，內彎腿也非幾何弧。幾
何圓弧無骨無韻。骨韻者，線型性有
輕重緩急，圈中藏楞，含蓄之美也。

正器	守制	束腰如意圍靠內翻馬蹄寶座椅

（有南方文人寶座意象？）

型廓的長寬高的分寸微彎，其氣韻也會改變，所以在約定大尺寸時，設計師匠工要心有數脈，既要從器形權衡也要從陳設環境。

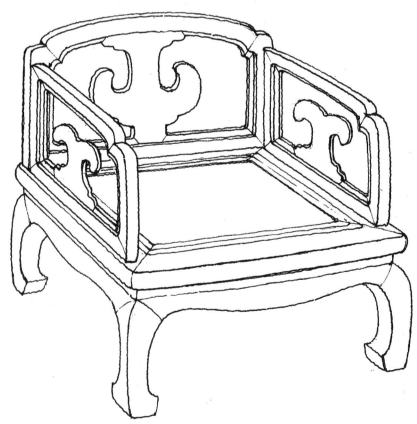

「彎」非「圓規圓」的圓弧彎，亦非「三點一弧」的彎。此椅彎腿上部較鼓凸，而下部近似直線，筆勢漸收，漸收的弧形也體現在圍板上。彎腿內側則相反：上部大彎，下部小彎，韻律徐疾有變，豐富於線形中，如行草運鋒之筆勢。

此椅減除一切花飾線腳，僅在圍框內作如意形狀板，其他桿框均作鼓圈孤（竹爿圓）通體圓潤。此椅尺度不宜太大。

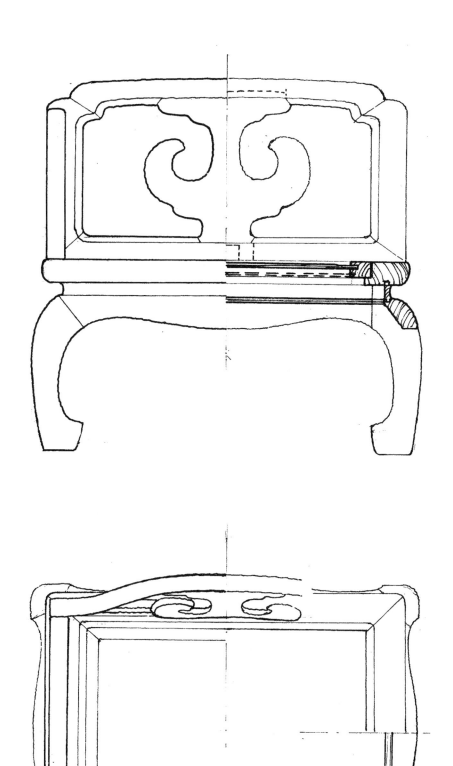

五屏式圍板的分格及長寬高的設定頗見功夫。

式一

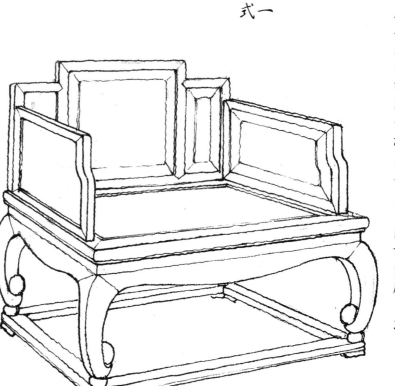

式二

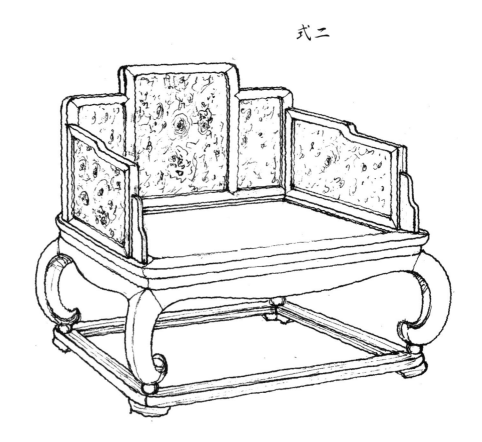

匠工應對器物彎腿的視知覺與立面（鋸挖）的彎度進行平視與透視的相互轉換，很多情況下，仿製成器後的腿會更彎，這是因為製作放樣時的腿，既有正面的彎，也有側面的彎，兩彎匯合後，就會更彎，所以正視（面）放樣時要預留彎度。以經驗判斷，成器後的意視覺（對器物的視覺意象或記憶）彎度是腿立面彎度的 1.2 倍左右，即作彎腿立面圖時要小於意視覺彎度的 0.83（1.2 的倒數）倍。

正器　守制　束腰五屏圍內翻馬蹄足寶座　二式

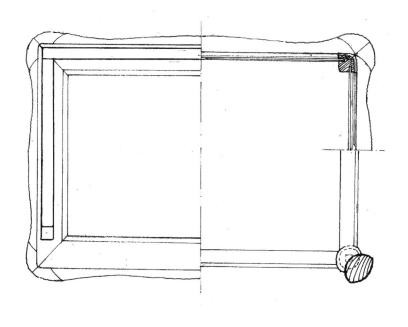

匠說：

以「四制說」看，守制結構最為複雜，也最為合理。

束腰除美觀外，增長了豎向力矩，將橫向的牙板固力點與面板拉大，這是美與力的升華，是中華民族木構制法的最高形式。自此（守制）後，很難有超越，至多是一些變異，就如楷書一樣，字體再變仍是仿宋或黑體，還是楷法、隸法、魏篆之法。

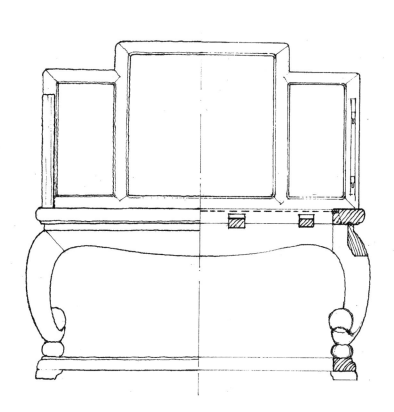

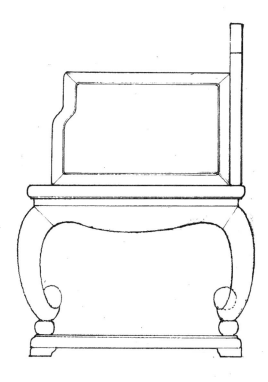

正器　守制　束腰透雲龍紋雕三彎腿爪球足寶座

當椅面的長寬加大時，有了橫向的變寬，從立面看，氣勢更加恢宏、霸氣，有「寶座」的意象。從構造工法上講，椅與「寶座」的制式結構沒有發生根本性的變化，只是形與藝的不同。同為彎腿，氣韻卻完全不同。

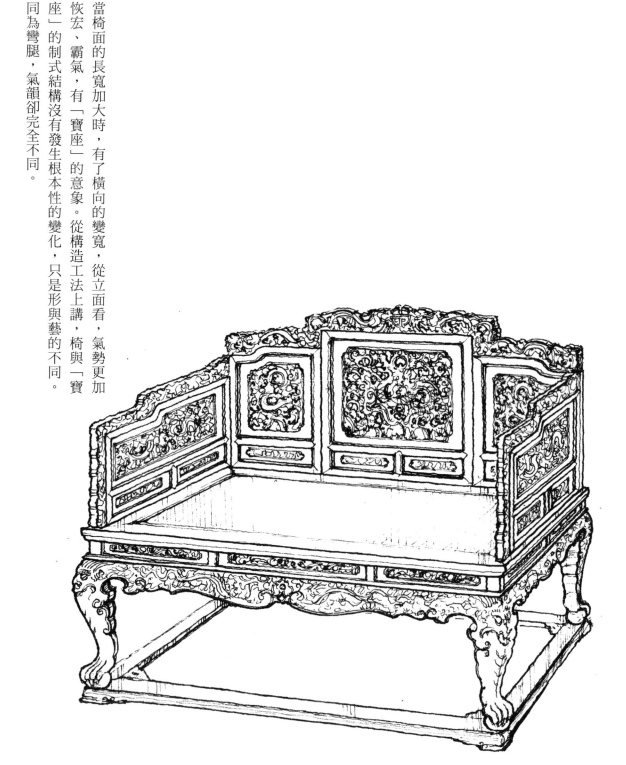

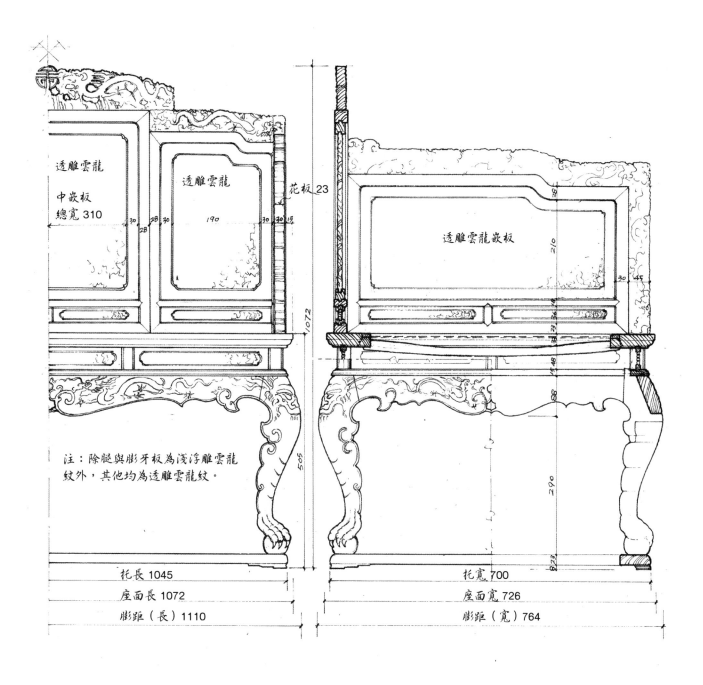

透雕雲龍

中嵌板
總寬 310

透雕雲龍

190

花板 23

透雕雲龍嵌板

注：除腿與膨牙板為淺浮雕雲龍
紋外，其他均為透雕雲龍紋。

托長 1045

座面長 1072

膨距（長）1110

托寬 700

座面寬 726

膨距（寬）764

正器

守制

高束腰暗抽霸王棖加托泥香几

此器放樣較難，腿與牙板的弧線。

此器的霸王棖功能性較強，與抽屜架下的棖檔可以斜榫連接，無須鐵釘。

方杆腿似直非直，似彎非彎，質拙樸中藏有秀婉，柔和中更顯剛毅。四根較細的霸王棖對比腿，化拙樸為靈秀。

守制（束腰）器的腿一般不外挖，但當器型下方有橫（踏腳）根特別是托泥時，則必須稍外挖，這主要是由於視覺聚焦效應。另外，若展枋邊沿「噴」出較多，則腿也要相應外挖，但不能太過。總的來說，守制是「守」不是「放」，腿挖得不可太明顯。

惜木善木源於木德，腿上段與牙板大彎內圓角需用大料挖出，而腿足巧用料寬「設計」成鈎球足充分利用。如此套用料寬、就材巧構的作法無處不在，工巧明，明德為本。

374

壺門線為手工弧非幾何弧，打樣時切忌。

外挖有度，過度外挖者蠹束腰器少有腿腳外挖，此為一例，然外挖不過面寬。立面圖上的外挖度與成器視挖度之比為 1：1.2 至 1：1.35 之間。

530

攔水線

584

正器

守制

束腰壺門牙四球足帶托泥方香几

常規守制（束腰）面枋冰盤沿側不宜與下側牙板面持平，而應稍凸出幾公釐（6～7公釐）。此「稍出」作法是為彌補束腰凹缺而進行的視覺調整（從立面看）。若尺寸持平，則會使面枋有收進的感覺，即有「氣不足」之感。當然，若故意設計成面枋收進，則為另一話題。

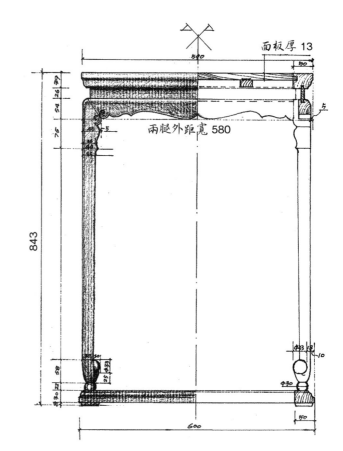

面板厚 13

兩腿外距寬 580

843

600

590

590

843

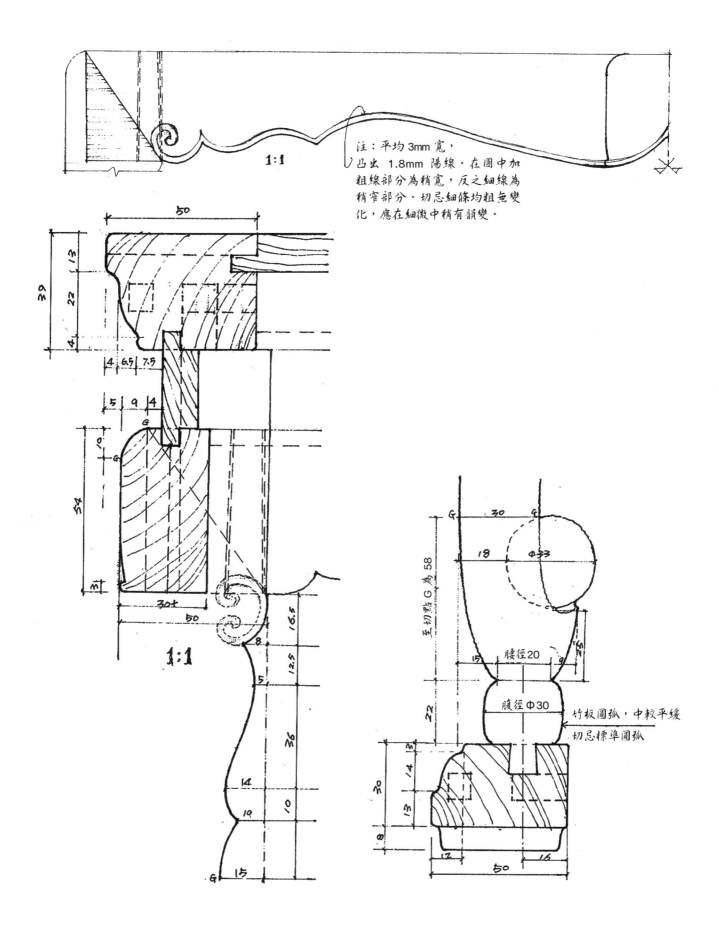

注：平均 3mm 寬，
凸出 1.8mm 陽線。在圖中加
粗線部分為稍寬，反之細線為
稍窄部分。切忌細條均粗無變
化，應在細微中稍有韻變。

1:1

1:1

至切點 G 為 58

腰徑 20

腹徑 Φ30

竹板圓弧，中較平緩
切忌標準圓弧

這裡的托腮楞角更為顯著，是在上下圓鼓面中的「省筆之線」，腿上段在束腰間的露截（短柱），促進了面與牙的氣韻貫通，同時分隔了五段作魚門洞，設計精妙。壺門線形豐富，故面邊不宜再走線。仿製時切忌畫蛇添足，腿面曲直變換、剛柔相濟，腿形切不可擅改成「太彎」或「顯彎」，否則過於彎曲，無剛質之氣。

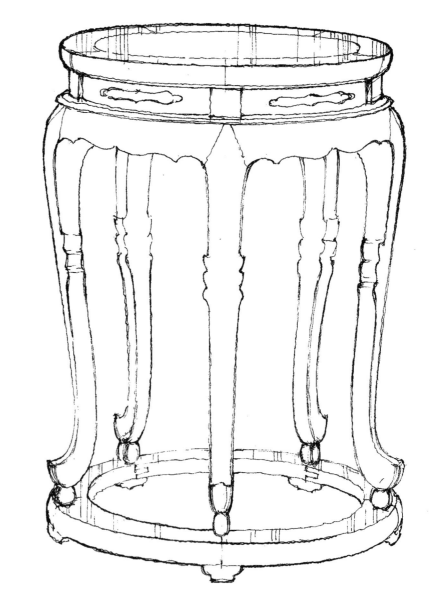

五足踩球，腿上截（在束腰）外露，壺門牙及腿中段葉輪飾，語言豐富而外形仍顯簡素博大。

此器製作，關鍵是腿的弧度，切不可隨自加大其弧度，弧與直隱約交替，含蓄於此，高手之作。

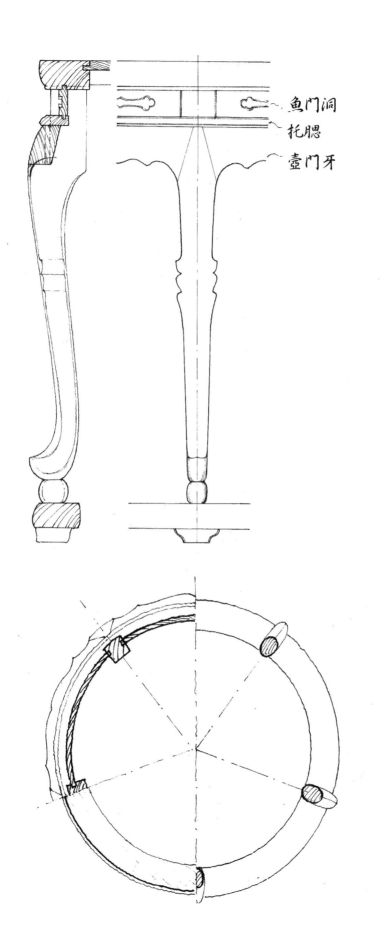

魚門洞

托腮

壺門牙

正器 守制 束腰三彎腿帶托泥方几

設計匠析：

一、原殘件上方鏤雕束腰上口有（槽）舌簧，且往裡傾斜，說明上面不直接是面框，其間必有「夾層」物。

二、根據牙板與膨腿，結合整器氣韻勢向，現束腰上還有上部束腰。

三、參照清代其他香几，有垛邊裙罩作法，故此殘件也有？

四、設有上裙罩的話，應該與下束腰有槽間隙且凸出，且其高度應矮於下束腰高。

敬請同仁批評。

此器源自田家青先生《清代家具》的無面殘几，今試作配面，今以此討論「形藝」，望海涵。

此几的仿製勝敗，首在腿的彎形，次在牙形的寬與厚。此牙不宜太薄，以 16～18 公釐為宜；太薄則飄，牙與杆也不協調。牙雖「花」，但不可奪主（腿）。

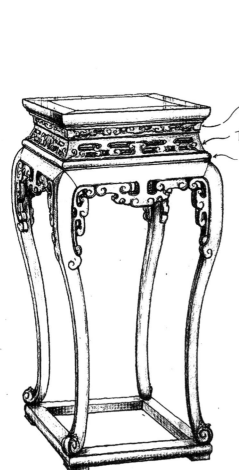

上裙罩（束腰）
垛邊裙罩
下褲管（束腰）
類托腮

注：匠工一時找不到類似命名，遂想命名，只是為了說明。

噴面太多
裙罩太闊

相對適中

束腰段太高

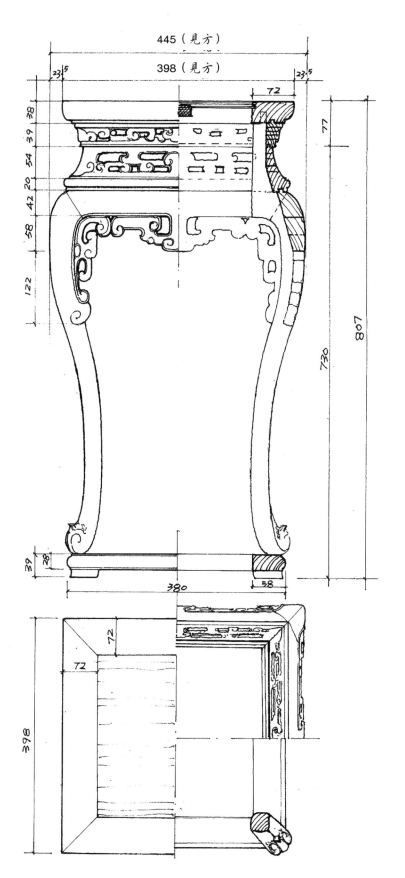

圖中一些細部尺寸，是依據透視作圖法推算的，企盼日後藏家指正。

鋸材挖彎時應多角度比對。

窮，從腿的委角面看，其上下粗細的變化非常豐富，放樣

一個45°角視覺轉換。此几的腿彎勢變化無

右頁右下）。常規所示的立面彎腿與平展（鋸挖角）有

以45°角斜置，故在設計製圖時，要另示腿的平展圖（如

所謂「膨點」，即彎腿在垂直方向上最凸出的點。此腿材

形，在於放樣。

線（葉輪）等花線等。成敗在於腿

邊曲線性格，更有腿面兩側邊際

格。有外輪廓曲線性格，也有內

點G的高低位置，以控制彎弧的性

在放（打）樣時，須衡量彎腿的膨

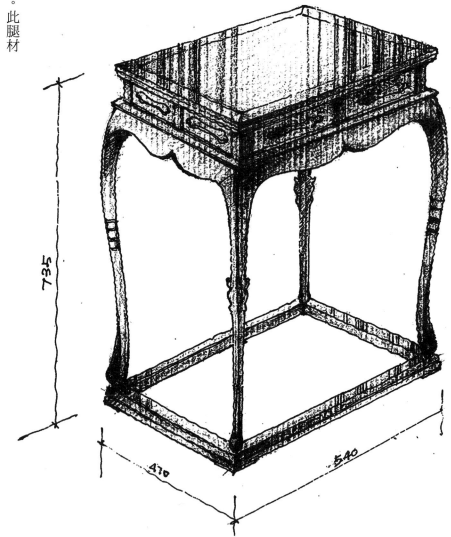

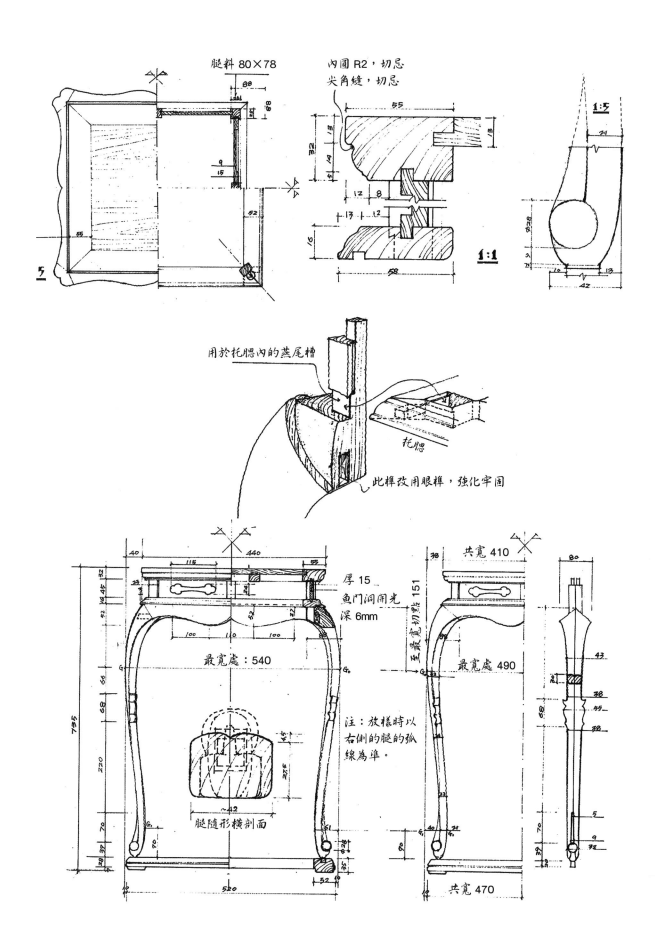

腿料 80×78

內圓 R2，切忌
尖角縫，切忌

1:5

1:1

用於托腮內的燕尾槽

托腮

此榫改用眼榫，強化牢固

共寬 410

厚 15
魚門洞開光
深 6mm

最寬處：540

最寬處 490

腿隨形橫剖面

注：放樣時以
右側的腿的弧
線為準。

共寬 470

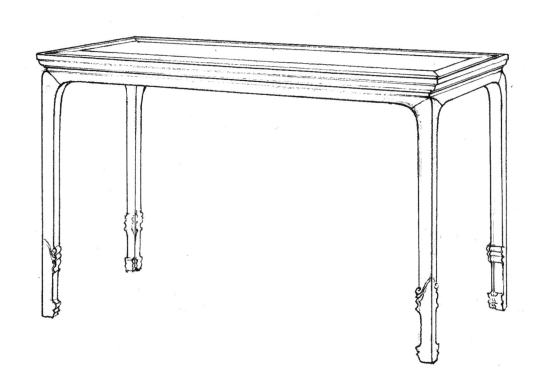

正器

守制

暗束腰大內圓角條桌

雖為守制（束腰），然束腰低矮，且淺，故名暗束腰。遠視其器有四面平「方」意，加之大內圓角後，更呈方意。此桌有如學者們說，是四面平到束腰的過渡體。匠解為，是魏書到楷書的中和體，張黑女，鄭文公？

此桌的牙板十分低矮，非常規。從中間段看，牙板的立面高度小於牙的厚度，這是由於內圓角較大且挖缺太多，即挖缺太多，將牙材加厚，使牙板與腿的榫卯尺度有了保障。此牙與束腰一木連做，因牙原材厚而在與腿的抱肩榫上方順作燕尾榫，如此，牙板與腿的結構更為穩固。

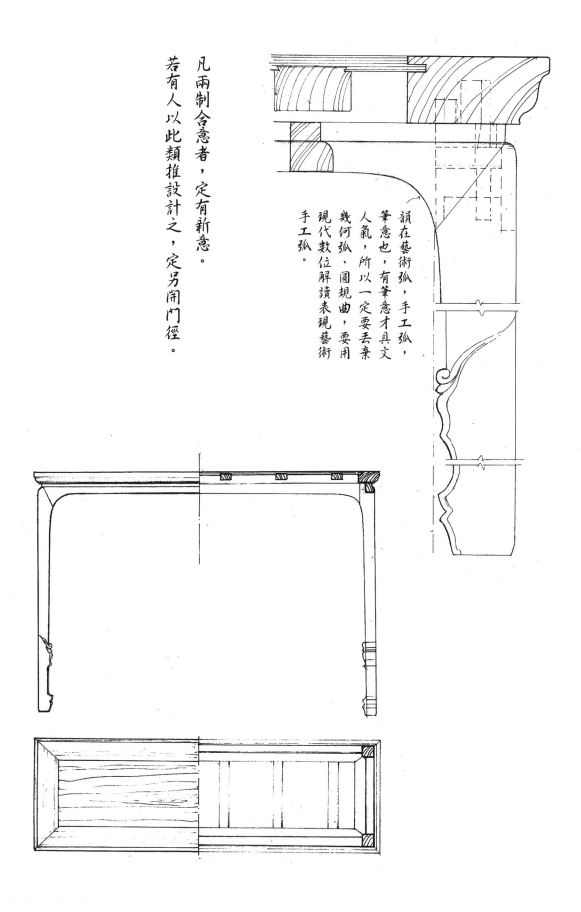

韻在藝術弧，手工弧，筆意也，有筆意才具文人氣，所以一定要丟棄幾何弧、圓規曲，要用現代數位解讀表現藝術手工弧。

凡兩制合意者，定有新意。

若有人以此類推設計之，定另闢門徑。

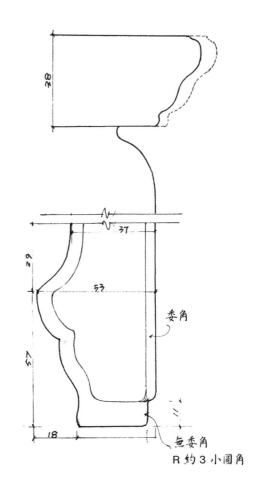

28

37

39

53

57

18

委角

無委角

R 約 3 小圓角

此型高古。每一條杆的尺寸皆不粗，但視覺上無纖細之感，這主要是由於每個面均有微微鼓凸，「細」中求面。另外，較窄的牙板凸顯了橫根與腿的徑粗。若不照實樣進行仿製，則尺寸難以把握，氣韻定有偏失。

正器

守制

隱束腰壼門牙加根條桌

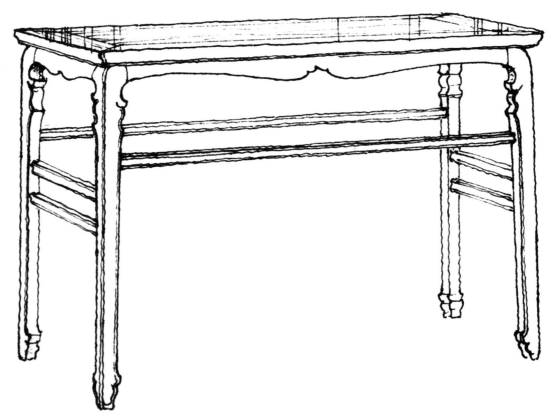

委角

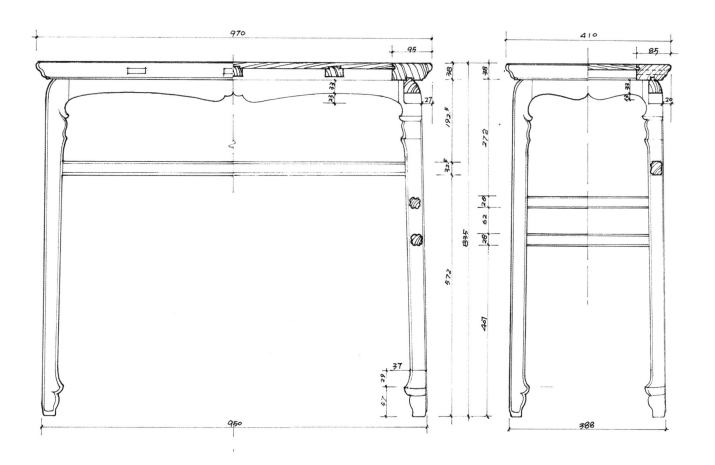

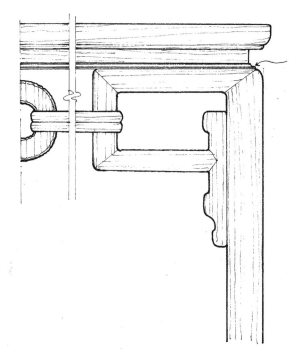

「隱」托腮線腳
此類將牙板分段作，以南通
榫臻木居多，想必是榫臻材
彎，取直材不易，而多以攢
接成「牙框」。因材變法，
漸成一方作法。
另外，束腰下側的托腮線
腳，是兼顧中段無牙，裸露
束腰而實施的「收邊」之
作，因情善作。

正器

守制

束腰古幣根方桌

此為分牙式攢框古幣根（架）。凡分斷式牙板的作法，在束腰下必加托腮，或明或隱，絕沒有直接將束腰板露出的情況。這與「中和圓通」相吻合，古人在製造家具時，「通體圓和」的潛意識無處不在。

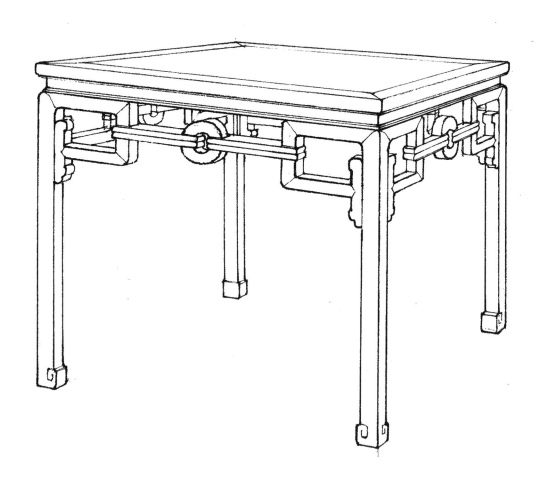

凡陳設用的條桌，較為靜態的，可不設橫棖（或羅鍋棖），但考慮到腿與面的力矩與牢固度，則一般增加束腰的高度，以增加腿牙間榫卯與腿面（面板格角下）之間榫卯的上下間距（上縱下橫榫間的力矩），這種高束腰作法必須從內在力學角度加以解讀。

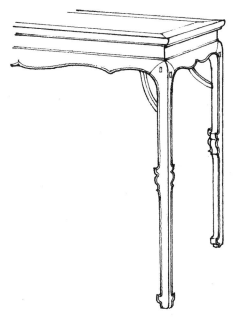

此器關鍵是壺門的曲線，以及該牙板的「均寬」。如若曲線好但牙板太寬，則顯蠢俗，若牙板太窄，則氣弱。

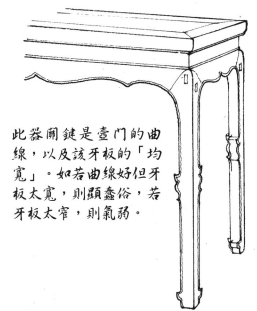

減細（薄）至 0.75 倍
另增霸王棖

增粗（厚）至 1.25 倍

正器　守制　束腰罩牙霸王棖方桌

所以這種型制必須另加霸王棖，以助之。

打折扣（伸長的榫頭在入腿上截部分過長，力量減弱），

此法的牙端因與垂牙頭格角而有所缺損，牙與腿的連接大

這是一種過渡型制的作法，也是標新立異的改制創作，但

是奇品。

有意韻，而不廣為流傳，當然從收藏角度看

「中和圓通」等古法，所以結構雖牢，也很

不交不回，且又在凸起的腰肩，可能不太合

至腰肩，微微「收筆」。議：這種線鋒收筆

牙格角且微鼓交圈，所以腿內側小陽需上

作法的束腰與牙是一木連做，由於橫牙與豎

榫接，榫卯受力牢固。此為特例，一般此種

「格角」，而是穿過豎牙格角背後與腿直接

此式方桌的牙板（橫）沒有與腿上截部分

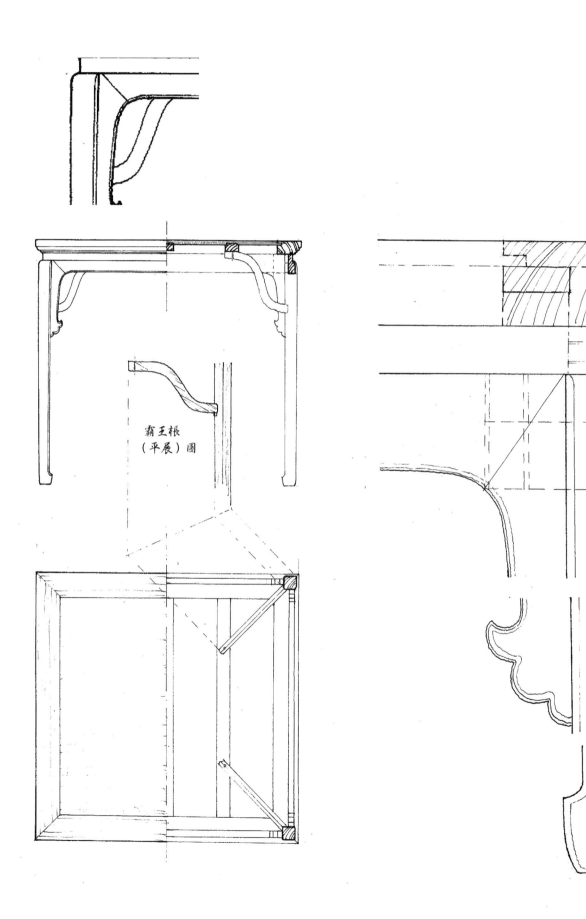

霸王根
（平展）圖

匠說：

有的看似較為單薄的小條桌，是陳設的，其本
身也是觀賞器，而有的日久使用的，在可觀賞
之餘，更有承力結構及材杆尺碼上的要求，和
所置場地空間的尺碼與材色。

從立面看，四個面的邊線層層相疊，進退有序；沿、束、
膨、根四層，面性各有不同，但相互和諧；各自的材徑寬
度也有一定比例，寬窄之間，變化有律。製作放樣時要特
別考慮膨牙（斜）面的透視關係，並控制好鋸料時的材料
寬度。

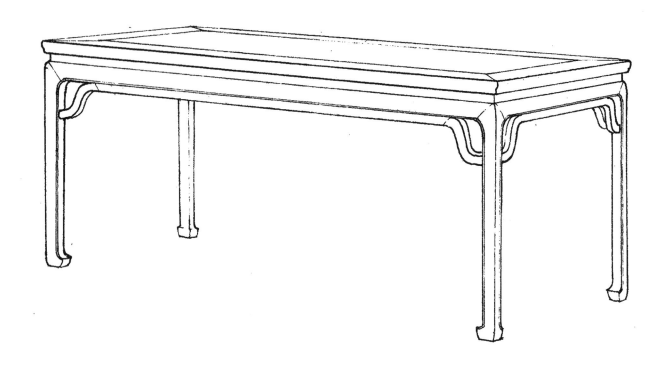

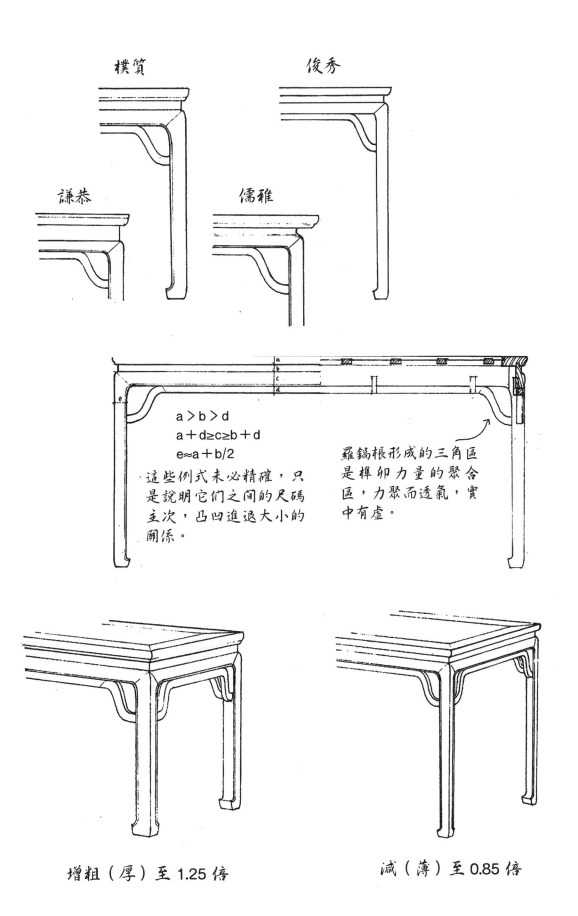

樸質

俊秀

謙恭

儒雅

$a > b > d$

$a + d \geq c \geq b + d$

$e \approx a + b/2$

這些例式未必精確，只是說明它們之間的尺碼主次，凸凹進退大小的關係。

羅鍋棖形成的三角區是榫卯力量的聚合區，力聚而透氣，實中有虛。

增粗（厚）至1.25倍

減（薄）至0.85倍

正器　守制　束腰壺門牙羅鍋棖內馬蹄足半桌

匠說：本篇裡所有圖示中的增粗（厚）與減細（薄）皆不是機械性的同比例放大或縮小，而是面板邊抹材厚與腿徑增減後的整體協調。

電腦的同比例縮放，看似合理，但實質上是一種只顧實而不顧虛的機械性手法，這破壞了虛與實的平衡。電腦在同比縮放各個型材的同時，空檔（虛）的形受到破壞，虛與虛的平衡不協調。因此，每個縮放要統籌協調，權衡實與實、虛與虛、虛與實的各種比例。

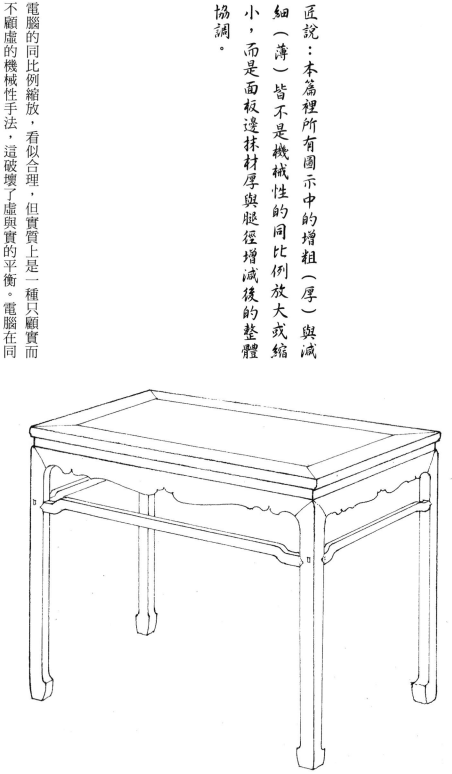

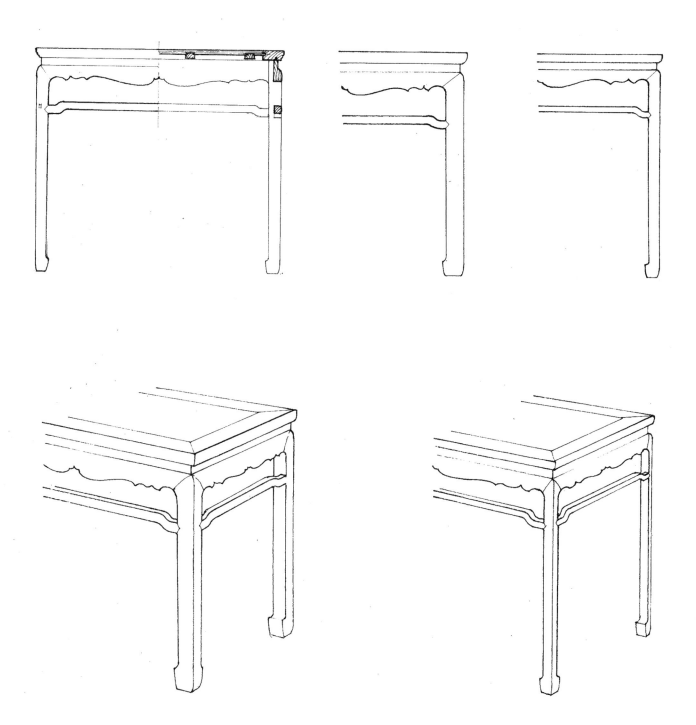

增粗（厚）至 1.35 倍
壯碩，穩實

減細（薄）至 0.8 倍
纖細，俊勁

即展腿式，實為守制（束腰）的腿圓化，是一種變體。

匠說：展腿的原意是束腰矮桌的方腿下，可以另外安插較細的圓腿後較長成高桌（參位以另外安插較細的圓腿接長成高桌（參位樺）。由於安上圓腿後較美化，故有一木連做之成為一種形制。但上部是守制，足必有鉤腳，而圓腿不可鉤腳，故折衷成花瓶腳，中和也於制意之間也，匠心於此也。

腿上部的斜根，可有多種命名，如花根、帶根、卷葉根等。從技術手段看，即斜形的三角花根，旨在加強腿的穩固。這種斜根將腿面下的方形空檔另外劃分出兩個三角形，活躍了空間，是虛與實的經典之筆，也是美觀與結構方面的最佳案例。

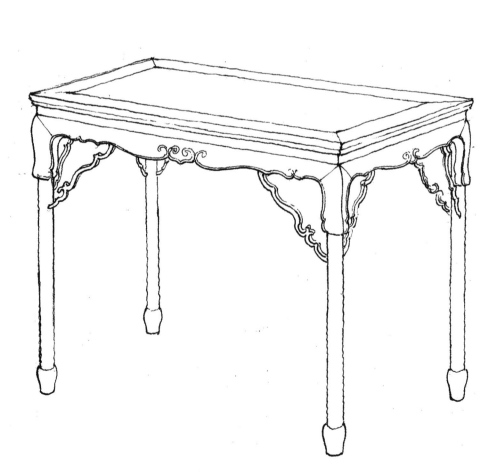

匠說：

「圓」即無束腰
類，是篆法圓筆
意，故無鉤腰。

「展」即案形結構，是隸法扁
意，故主橫挑出，可翹可平，
可有腳托，可直筆落地。

「方」即四面平，魏
書方筆結構，橫豎
外方內圓可有鉤
腳，也可不鉤。

「守」即有束腰，
橫折豎提頓明確，
腿足必鉤。凡束腰器
直足至地者，異化也。
制與制可融合相生出很多新品，楷與隸與篆與
魏互滲互融之方塊字已有很多範例。

匠說：
中華木作得天道而自賦
文法，與文字同源同
構，線型間架橫豎轉折
幾乎同出一轍，方塊字
之篆隸魏楷，型制分圓
展方守，至行草等生動
氣韻皆化於形，並衍生
出牙。

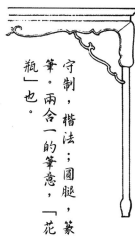

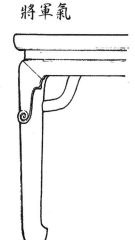

將軍氣

文秀氣

守制，楷法；圓腿，篆
筆。兩合一的筆意，「花
瓶」也。

此桌也為展腿式，圓中帶
方的腿設了鉤腳。

靈芝花牙板上的圓浮雕不可太深，鏤空部分也不宜太多，其部位不可隨意安排（鏤空的位置不宜在牙板的主結構區域內），浮雕的深度要兼顧牙板的整體材厚，浮雕後剩餘的底板要結實牢固。一句話即要把控好成器後的牙板抗折力。

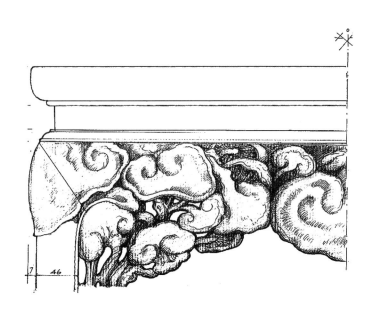

薄意浮雕牙板

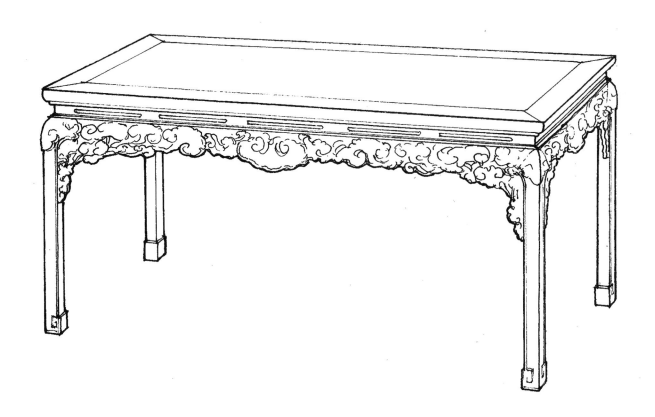

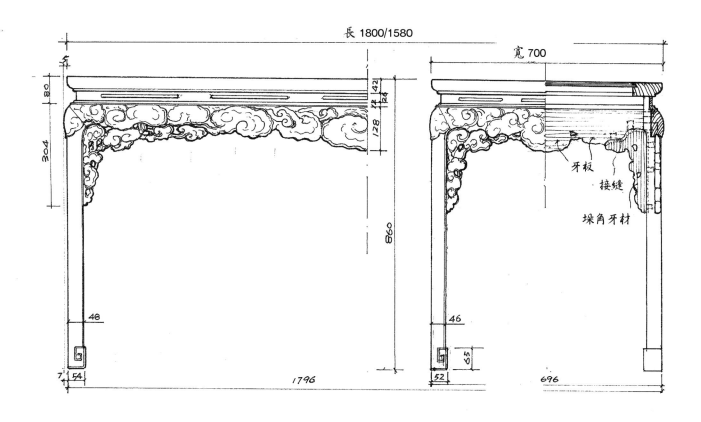

長 1800/1580

寬 700

牙板

接縫

垛角牙材

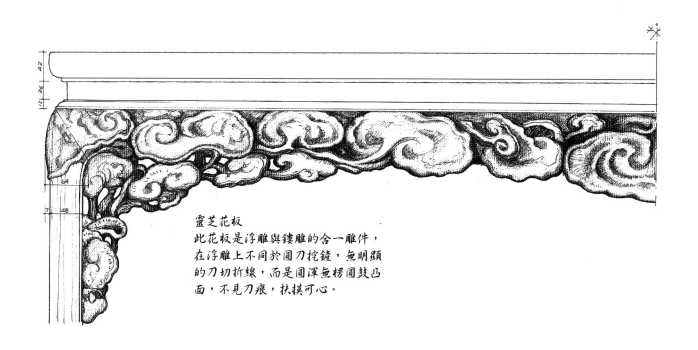

靈芝花板
此花板是浮雕與鏤雕的合一雕件，
在浮雕上不同於圓刀控鏟，無明顯
的刀切折線，而是圓渾無楞圓鼓凸
面，不見刀痕，扶摸可心。

正器　守制　束腰如意足翹頭大畫桌

（松喬創設，僅作參考）

匠說：束腰又呈案意的畫桌，其膨牙與彎腿不可正面側面呈同一弧度，也不宜正面視膨彎而側面視垂平，而應是側立面為正立面的一半。

此器也可名為「大供案」，且有很多腿從側面向外彎出的類型，即彎腿的正面是平的。另外，此器的大書卷翹頭材的兩端頭面，可用平嵌法將另一飾面板嵌入，並與大邊的冰盤沿格角持平，立面通順（中和圓通）。此器長度若縮短至1.8公尺左右也較為美觀。

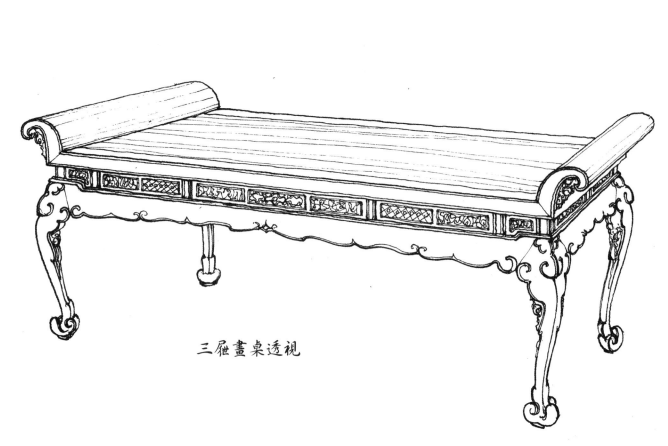

三屜畫桌透視

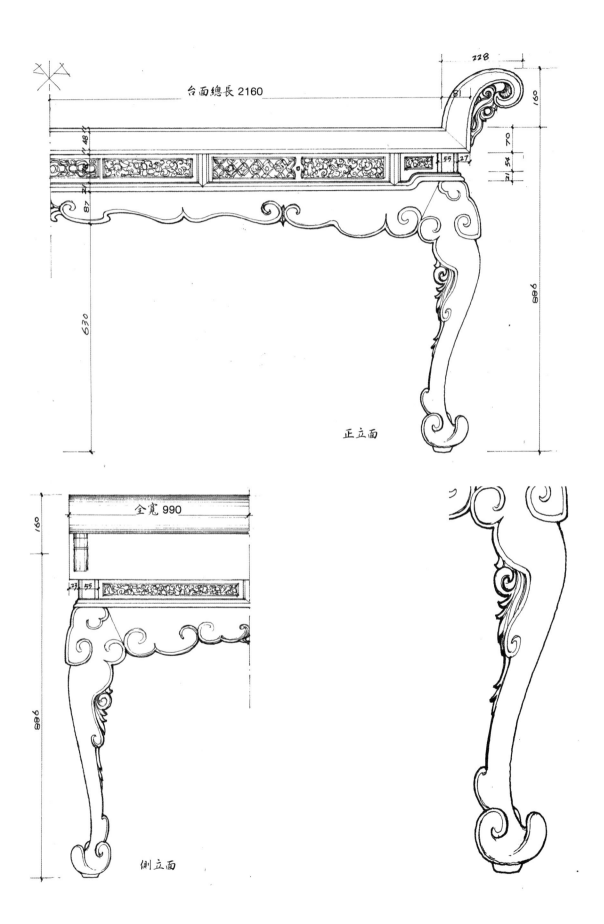

台面總長 2160

228

正立面

全寬 990

側立面

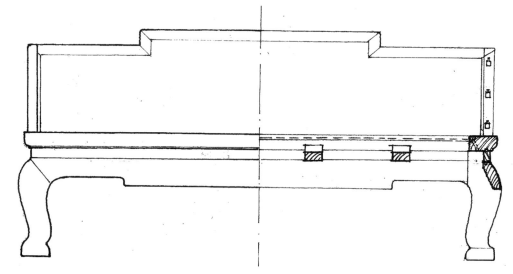

除彎腿折足外，拐廓壺門牙板的拐點（位）與拐凸距離是此
榻的關鍵，同時圍板中凸起硬拐尺寸也非常重要。

平板圍上，可以書畫浮雕或陰刻，
但不宜高浮雕深陰刻。

正器

守制

束腰平板圍彎腿折足羅漢榻

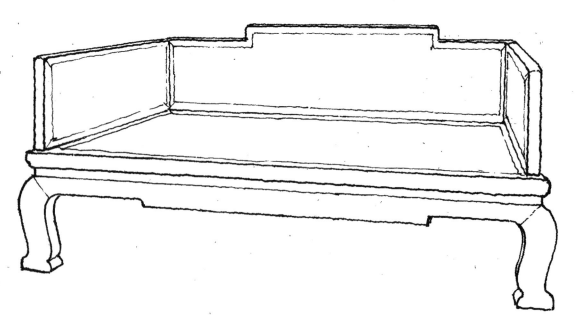

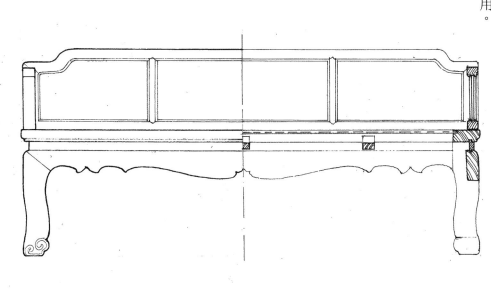

這種微彎腿是省料高手之大作，含蓄而藏內力，氣韻遠高於那些大彎腿的榻，這主要是由於面的上圍板與下腿的造型和諧，同中有異，上下氣韻相通（中和圓通）。圍板中的豎枋可與嵌板鑲平。若因設計理念而將面板凹進，則以凹進１公分左右為宜。枋杆不可過於凸出嵌板，以便使用。

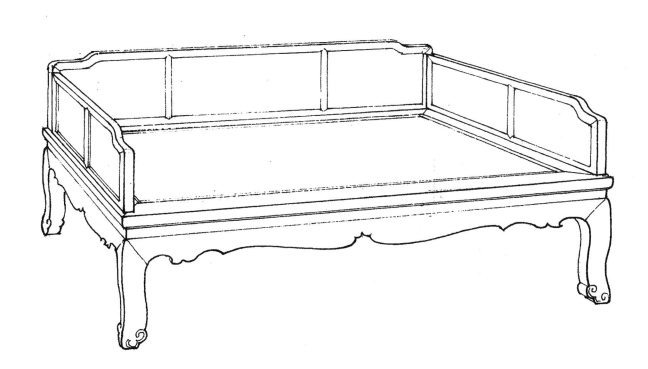

正器

守制

束腰彎腿折足羅漢榻

此為較短的榻，也可稱為「禪座」或「寶座」，相對於前例，器小而料粗，器形更為圓潤厚實，品韻古樸。原件出於蘇州，為古代大學士或高僧坐禪或坐觀時所用。此腿彎而有度，彎又返折，柔中有剛，與面上圍板氣韻相通。

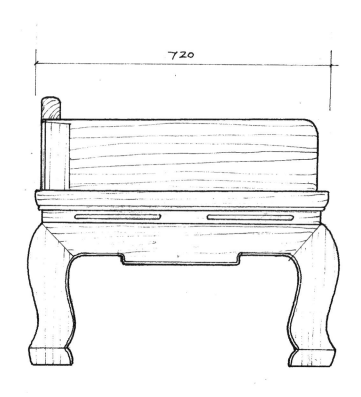

720

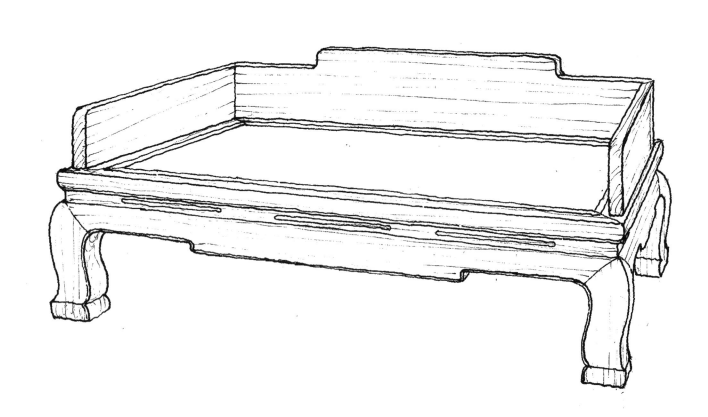

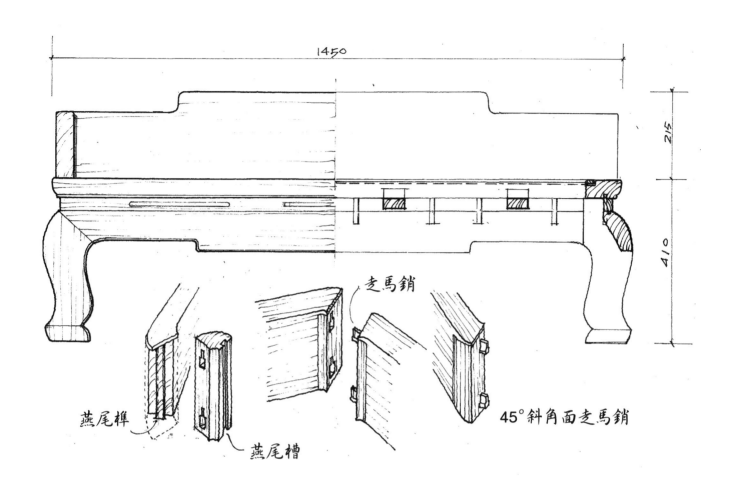

走馬銷

45°斜角面走馬銷

燕尾榫

燕尾槽

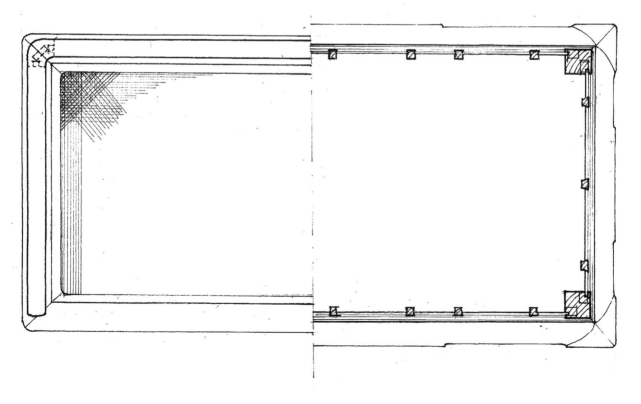

正器

守制

束腰架子床

（松喬創設，僅作參考）

此架子床的彎腿凸點偏下，彎勢如掌抓地。筆勢稍外扠，鉤腳有力，形簡而意繁，與上部架構形成對比。四柱枋邊寬為48公釐左右，不宜太粗，柱枋下擬柱礎型。此床工素，而上架（壺門式）掛落，與床框下壺門牙線形呼應，同時圍板攢格與蓋頂下的短柱分格也形成上下呼應。製作放樣時要控制好圍欄的高度（以45公分為極限，視床大小可略微調整），上架頂蓋材厚約為3.8公分，掛落下牙板不宜太厚（2.1公分左右），柱礎與床框的連接是「位」榫。放樣要點：一是上架掛落透格的高度不宜太大；二是圍欄上下透格的比例（1：2.5左右）；三是腿與膨牙的面寬比例，牙與腿氣韻貫通。

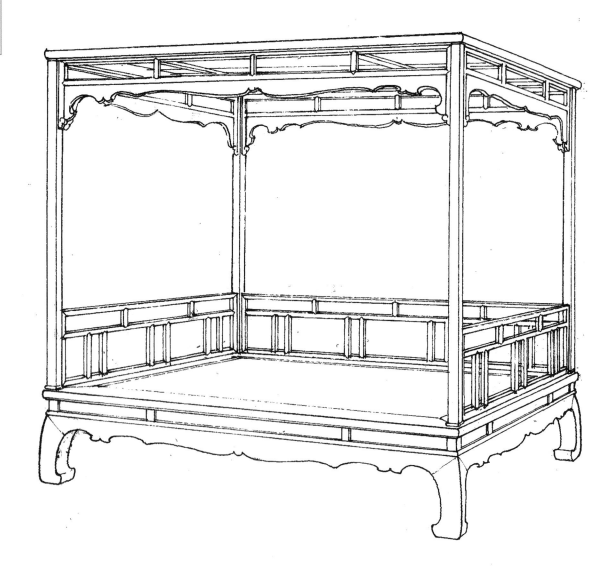

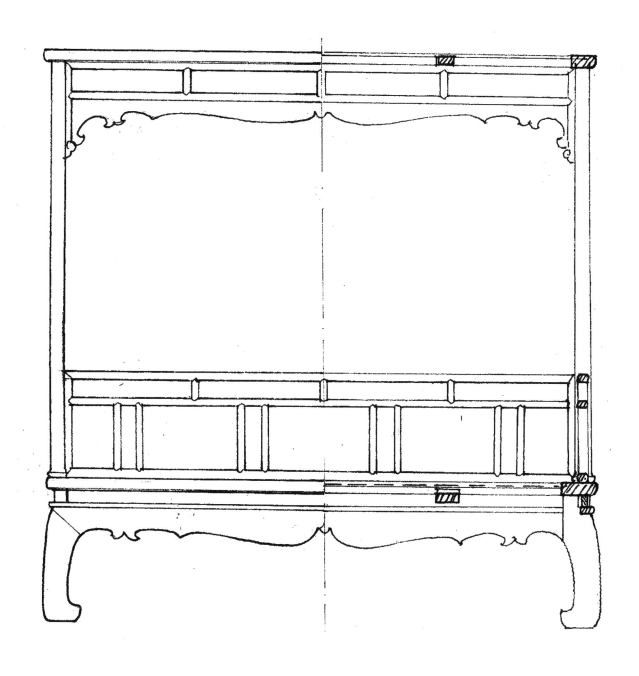

附器　箱型　佛龕　小几　轎箱

匠說：

從構造技術上看，世稱的箱體有板材直接齒榫鬥接成箱，和邊材成框架再嵌薄板的，如頂箱櫃。後者雖稱其為箱，其構造上實是方制（四面平），而前者的板與板直接連接才是「箱」型構造。

箱型，是以板材為主並以鬥榫連接的六面結構器型。輪廓的條杆以粽角榫連接，歸類為四制中的「方制」（從內在構造上）。右頁上方的板型几是三塊面板，相當於板型六面體的一半，仍是鬥榫結構，與箱型結構相同。

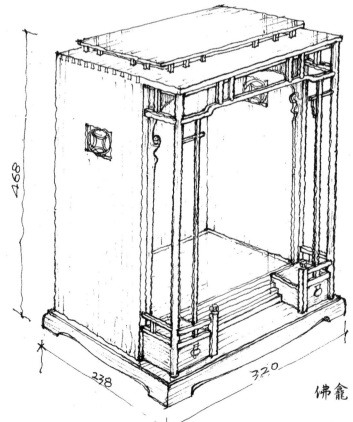

佛龕

468

238

320

木

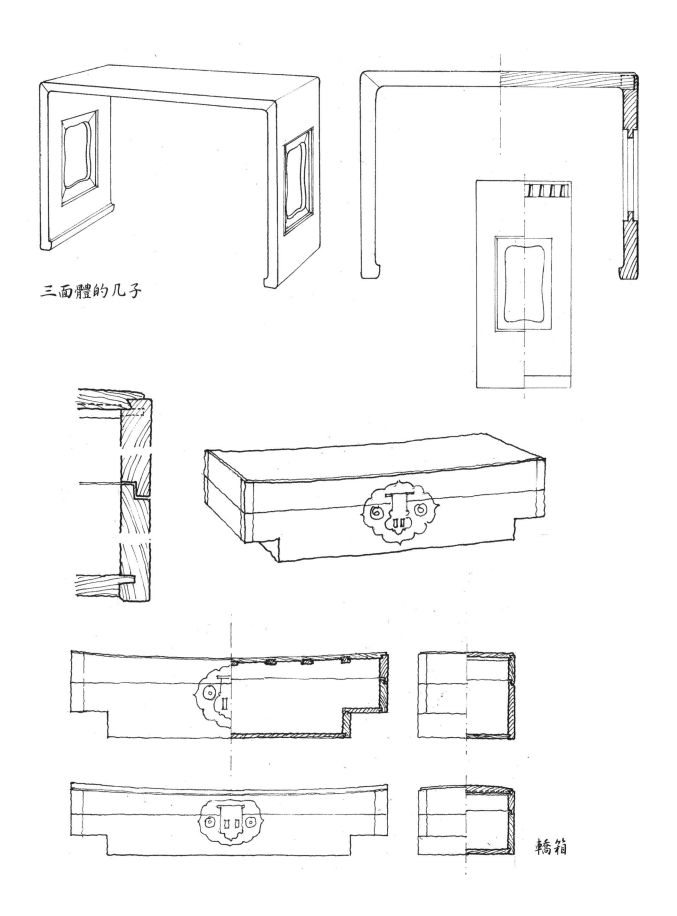

三面體的几子

轎箱

附器

箱型

小件 三式

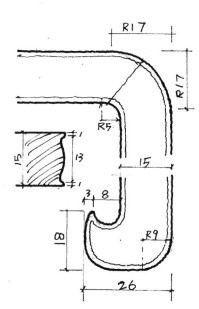

雖稱謂為几，板與板的閂齒狀榫（內羊角）與箱型結構同，從構造法，仍歸類為箱型。

箱型結構從內在構造本質，是面與面的直接的板端齒狀榫卯結合，可以是六面體的箱子，也可以是五面體的佛龕，三面體的板材几子。

六面體的箱型，其實質是四面紋理順通的板材圍合（板材端閂齒榫咬接），在圍合的另外兩面進行槽接面板。這種六面板的箱體因使用性質的不同而分為站式和臥式，站式即四角咬接的閂齒榫是竪立的，而臥式（閂齒榫）是水平的。前例「三面板」几的結構隸屬於「臥式箱型」。

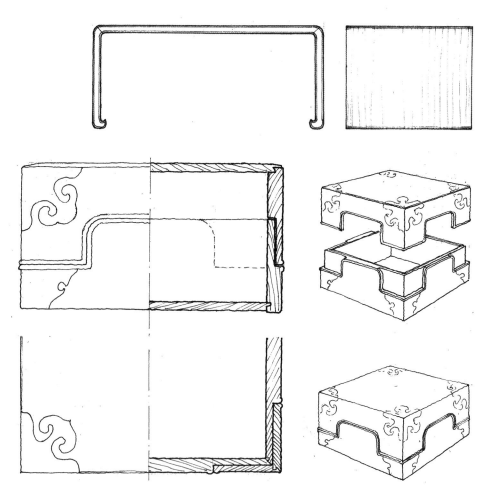

匠說：板材閂榫的箱盒才是箱，而四周六面十二桿邊框內嵌面板的「箱」或「盒」，從構造上說，是四面平結構的「方」制，與箱型作法不同。

延展，是「方」制，與箱型作法不同。

板與板端頭以悶齒狀榫連接

六面體的箱子

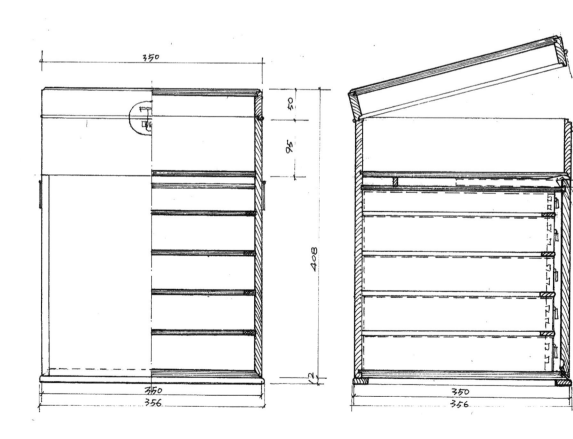

軸筒剖面示意

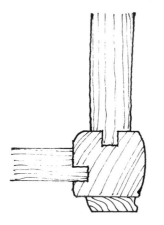

匠說：筒不同於桶，桶上口不作邊圈。桶是另一木作大類，俗稱圓木作，桶需外箍緊固；而筒是上下槽接邊圈，而邊圈接縫與豎牆板拼縫是錯開的。至於獨材車成的筆筒，指形而非結構型制。

構型制。

筒型，是箱型的「圓化」。箱型的四面是板端鬥齒咬接的方形圍合體。而筒型是板與板拼接的圓形邊框及槽榫來連接，其上下可鑲嵌面板或底板。筆筒或圓墩皆隸屬於「筒型」（注：四制八型的討論，均以立器主結構為原則）。

匠說：圓凳圓墩其謂同圓字，然縱型制上究竟不盡相同。從道理上說，四大制可作所有圓形器，都是圓座面與豎弧面腿的結體，是圓邊框與腿上端的三維連接，同樣有束腰四面平關係，應該說是制的圓化。

而下圖的筒型是圓邊框圈與豎板（牆）的槽接，豎牆板圍合成筒，沒有三維一角的明確關係，故將其歸類入「筒型」。至於開光或雕花等，其構造型制未變。

筒型，是箱型的「圓化」。箱型的四面是板端鬥齒咬接的方形圍合體。而筒型是板與板拼接的圓形邊框及槽榫（沒有鬥齒榫），只是在圍合體的上下另設圓形邊框及槽榫來連接，其上下可鑲嵌面板或底板。筆筒或圓墩皆隸屬於「筒型」（注：四制八型的討論，均以立器主結構為原則）。

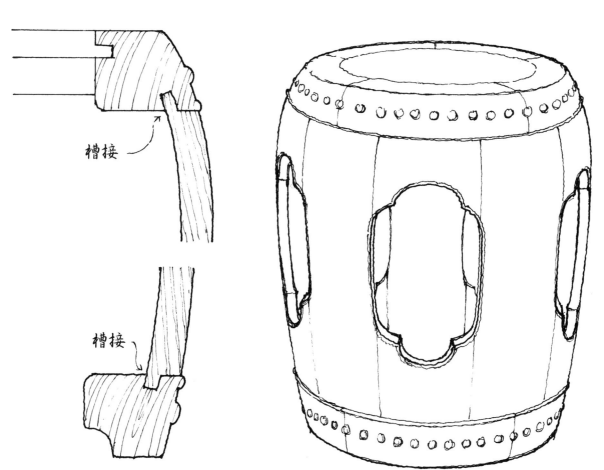

槽接

槽接

附器

交型

大交杌（平面邊材）

此為大交杌，器型碩大，用料粗壯，若以紫檀或深色硬材製作，凝重、古樸。

交杌四杆同長且上窄下寬，穩重也美觀，上下寬距比 1：1.2 左右。四交杆作圓形狀，交點（軸）處留方。

此為大型交杌，座面邊杆與底腳邊杆都呈水平狀，可翻動踏腳板，既可單面設置，也可前後雙面設置。

手工半圓，中间略平（大弧），舊稱老人弧，圓中有骨。

虛線為銅帶

對齊要走通銅帶

83

42

Φ37

Φ37

27

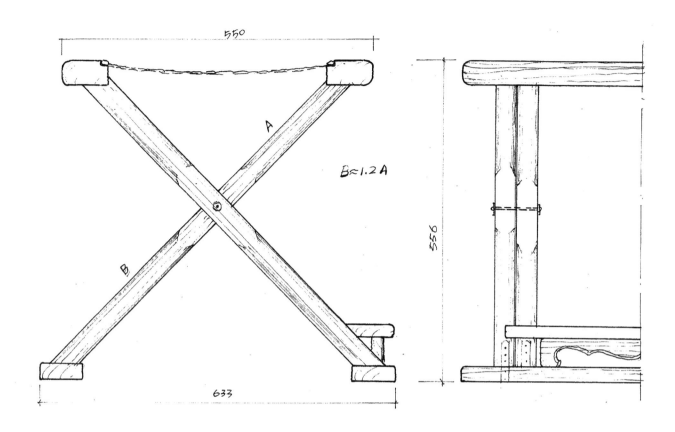

$B≈1.2A$

手工弧，忌幾何圓弧。

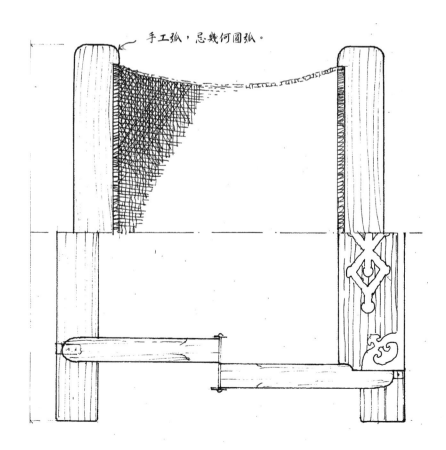

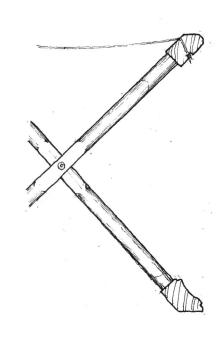

附器

交型

小交杌（斜面邊材）

此為小型交杌，座面邊杆與底腳邊杆都呈傾斜狀，即上下杆與交杆位於同一個平面上，一般情況下不另設翻動踏腳板。

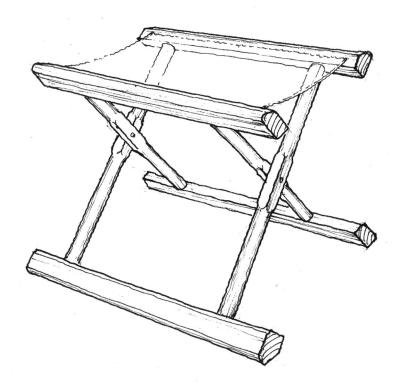

此交杌斜面邊材，斜底托，榫卯受力得以保證，省料，也較輕便。

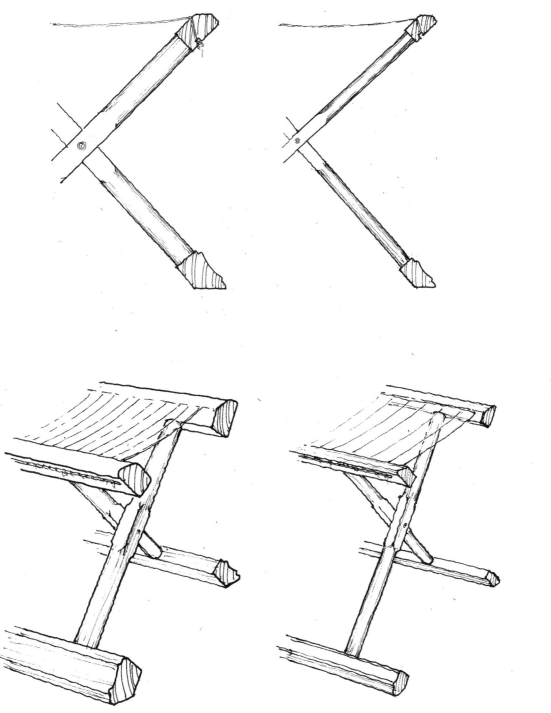

也稱馬扎

增粗至 1.3 倍，再粗顯腫
顯現厚實。

減細至 0.8 倍，再細恐斷
顯現輕便、俊秀

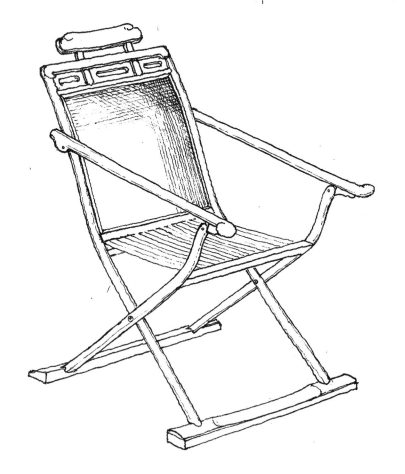

交而不可折疊的躺椅似乎總讓人有點兒遺憾，此圖將經典交型躺椅改成可折疊式，便於現代人使用，外形不變。古人可能因受技術所限（無五金連接件）而有很多交而不折的器具，今人可利用現代技術改變之。切不可一味地死抱所謂「傳統榫卯」（傳統經典家具不用一顆金屬件）。

鷹嘴挖煙袋的內側鉤，除美學外，主要是增大榫卯寬度。

正立面（右剖）

匠析，以此直扶及交叉杆形狀，古人當時恐想作可折疊式，只是五金等技術限制，而終為交式不可折疊。

滑杆原理分析

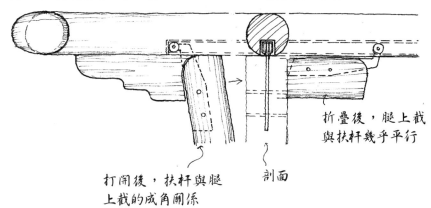

折疊後，腿上截與扶杆幾乎平行

打開後，扶杆與腿上截的成角關係

剖面

匠說：交而不折，總覺遺憾，今在直扶手杆下挖植嵌軌，試作滑杆式折疊，既保留型韻，又可折疊隨帶，不知然否？

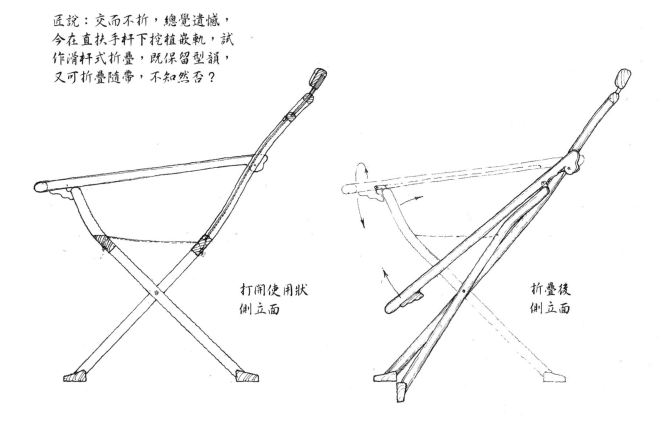

打開使用狀
側立面

折疊後
側立面

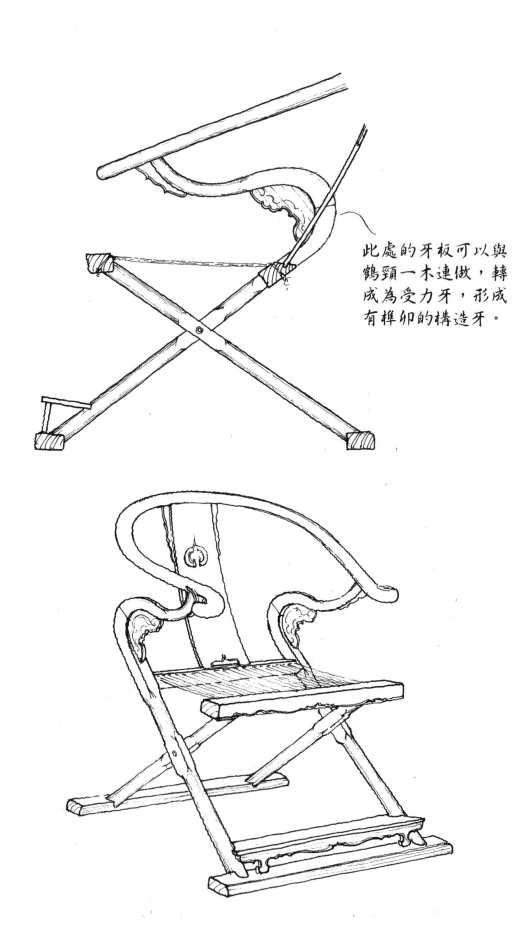

附器

交型

鶴頸可折疊式交椅

傳統交椅多有金屬鑲包，旨在加固，現今技術進步，加之有更堅硬的木材，可不另用金屬鑲包，但對頸彎處的接榫方法要求更高。本書中有多個此類案例，可以一試。

此處的牙板可以與鶴頸一木連做，轉成為受力牙，形成有榫卯的構造牙。

匠說：

匠工的技術性描述，旨在界定其結構技術，也就是說改變這些「定語」，還會有（設計出）其他造型的交椅。

雙支型插屏，左右支起的豎杆以鏡框相連，展示部位在上方。單支的燈架與雙支的衣架，功能部分均在上方，支立結構均在下方。

支有單支與雙支，兩支杆間上下必有橫杆連接，也可其間加板成框，如插屏等。支杆與底托的連接凹角處，宜加角牙，因其朝上，俗稱「望牙」。

支，即維繫器立的結構在下方，在著地的底部形成穩定的「面」，或三點或四足，或一塊板或十字架，而通一杆或雙杆連接的上部是器具的功能，或燈或衣架或畫屏等等，故曰「支」。

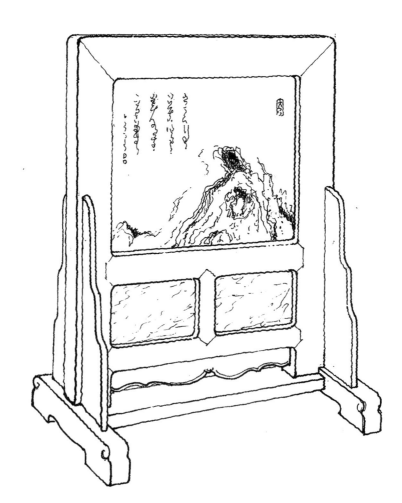

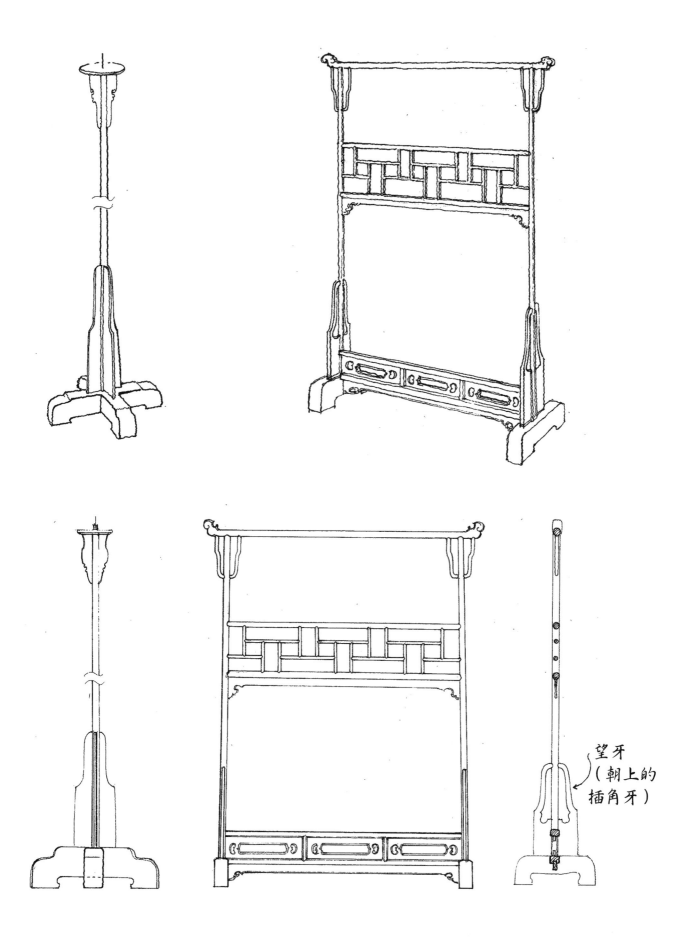

望牙
（朝上的
插角牙）

附器 折型 折屏 卷抹琴几（二式）

立式折縫，可直接以各面板的邊框連接（活頁），故立式折型屏風都是活絡的。臥式折縫的几，不同於箱型几，同樣是三塊面板，折型的面板與面板之間沒有鬥齒咬接，而是通過另一根木枋與榫相連，結構形式完全不同。

固定折

活絡折

與箱型几比，雖同為几，其區別在於轉角構造法的不同。折型几轉角是一橫杆，由此杆分別與垂直的牆板（框）和水平面板形成格角，即轉角橫材一木兩向，故為折型。

「折」有兩種，即固折與活折。此几即固折，若將轉角材一分為二，即為活絡折。

「折」也有兩狀，橫折與豎折，此几為橫折，豎折為折疊屏風。一般來講，橫折多固定，豎折多活絡。

匠說：

固定的折型器，其立面均需走通，加之面板與牆也呈四平面狀態，所以四面平這種說法有待改進。

平狀，也是一種

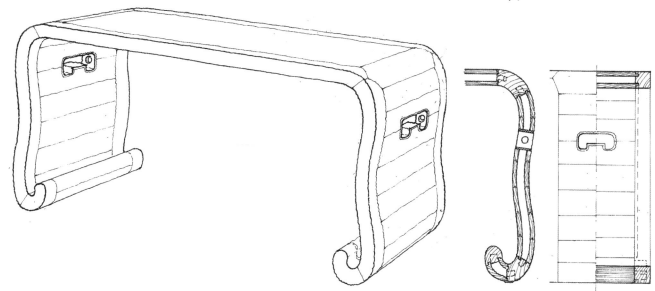

附器　疊型　案式疊型供桌　三式

疊型，一般為上下結構，各結構之間都是沒有緊頭的榫卯疊加。榫卯連接相當於位榫，以上部重力（如石台面或厚板面）下壓，使整體結構不鬆散。

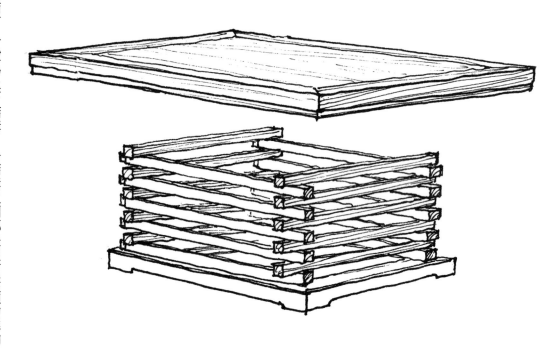

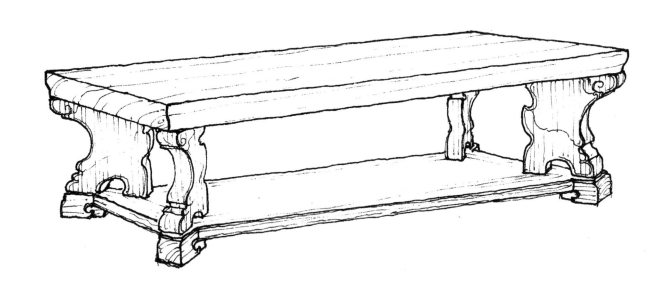

面框板與腿牆板及托底板縱橫磊疊，無結構性榫卯連接，不屬制而歸於型。

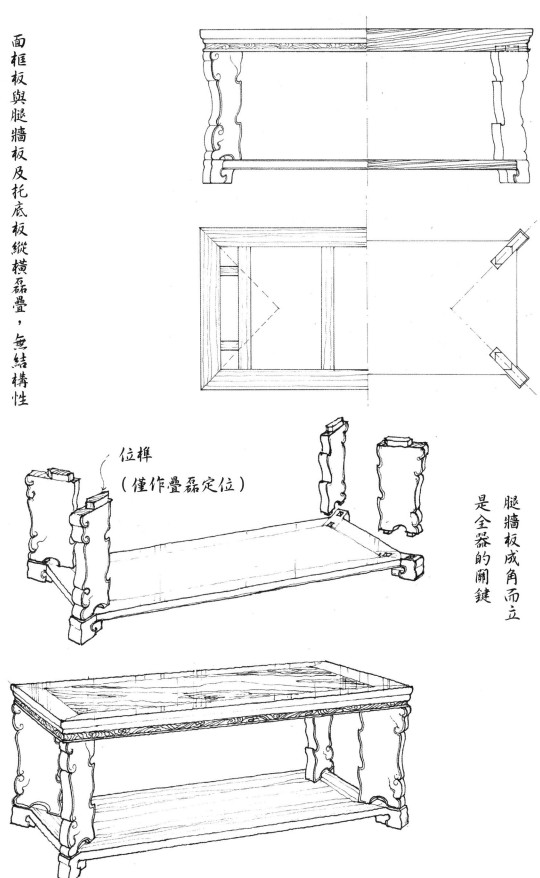

位榫
（僅作疊磊定位）

腿牆板成角而立是全器的關鍵

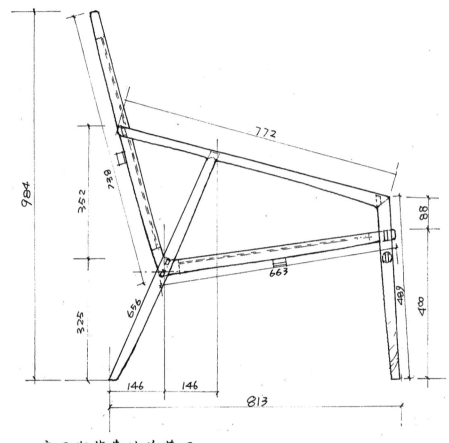

座面與背靠均為藤面

附器

組型　座椅

此類器沒有「制」的結構特點，雖其有可載重（坐臥）的平面，但因平面的冰盤沿不順通而將其歸類為「組型」。

在明代以前的宋元器中有很多類似冰盤沿不走通的椅子，其「三維一點」處的結構，沒有「制」的構造特點（中和圓通），所以宋元器是明式家具成熟期的雛形。

（松喬創設，僅作參考）

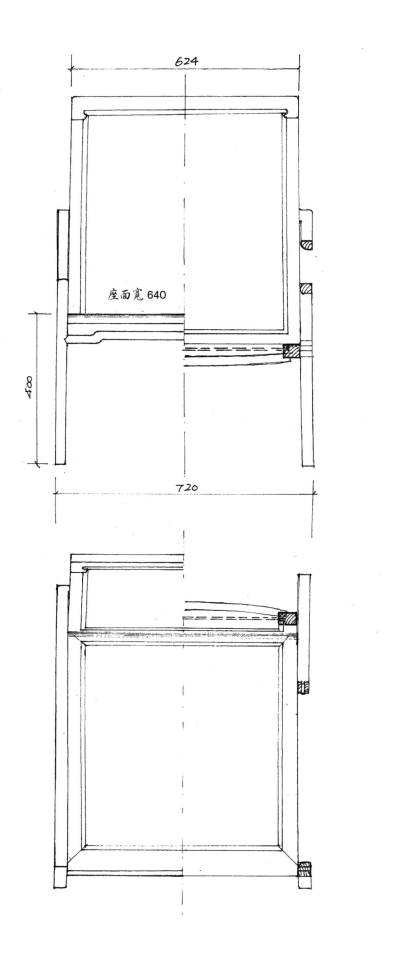

此為新設計的躺椅，其坐躺的面框冰盤沿沒有四周走通，面框與腿也沒有「制」的三維結構。

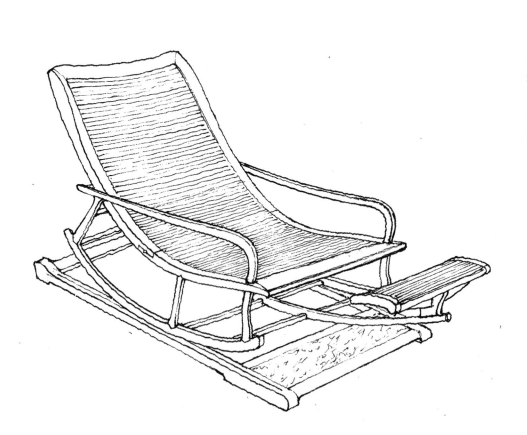

上弧 840
下弧（托泥）875

隨筆構想（草圖）躺椅

（松喬創設，僅作參考）

之所以歸類於新的型，而不是新的制，就在於其座面周邊不圓通，沒有明確的邊抹腿的三維一角的構造關係。

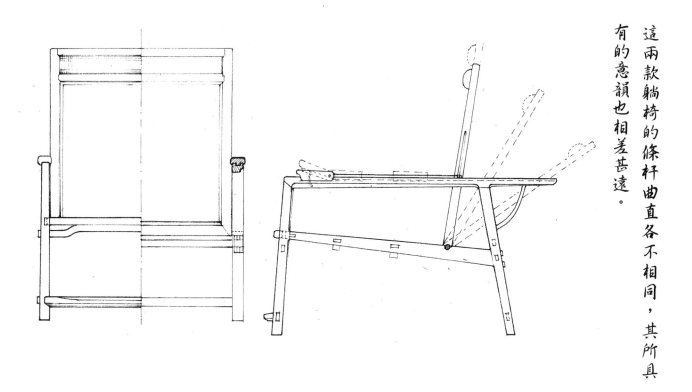

這兩款躺椅的條桿曲直各不相同，其所具有的意韻也相差甚遠。

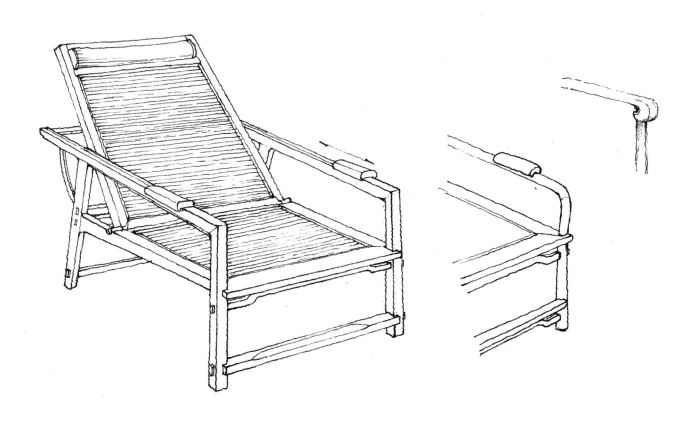

附器

組型

佛龕 二例

類似建築的木作佛龕，沒有明顯的邊抹與腿杆的三維結構，故也歸類為「組型」。下圖是在箱型基礎上的演變。右圖則與箱型沒有任何關聯，結構複雜，結合了很多木作的連接工法。

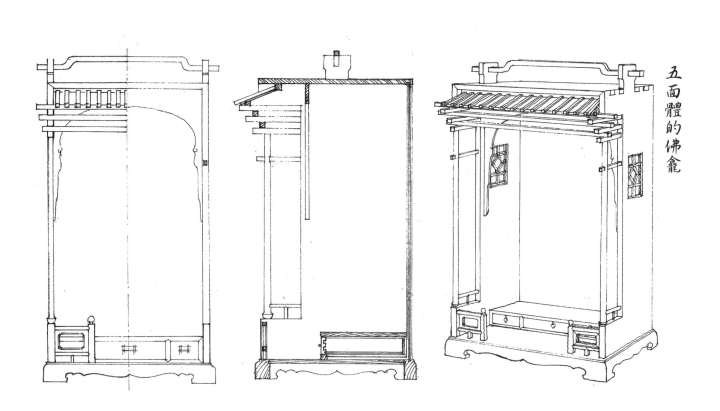

五面體的佛龕

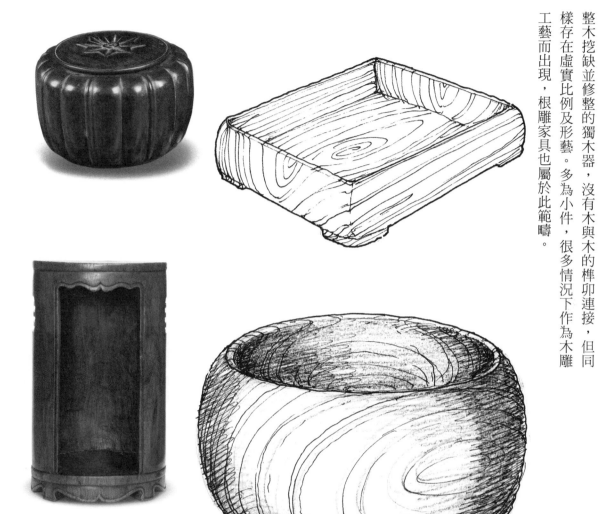

整木挖缺並修整的獨木器，沒有木與木的榫卯連接，但同樣存在虛實比例及形藝。多為小件，很多情況下作為木雕工藝而出現，根雕家具也屬於此範疇。

附器 獨型 獨木器 十二例

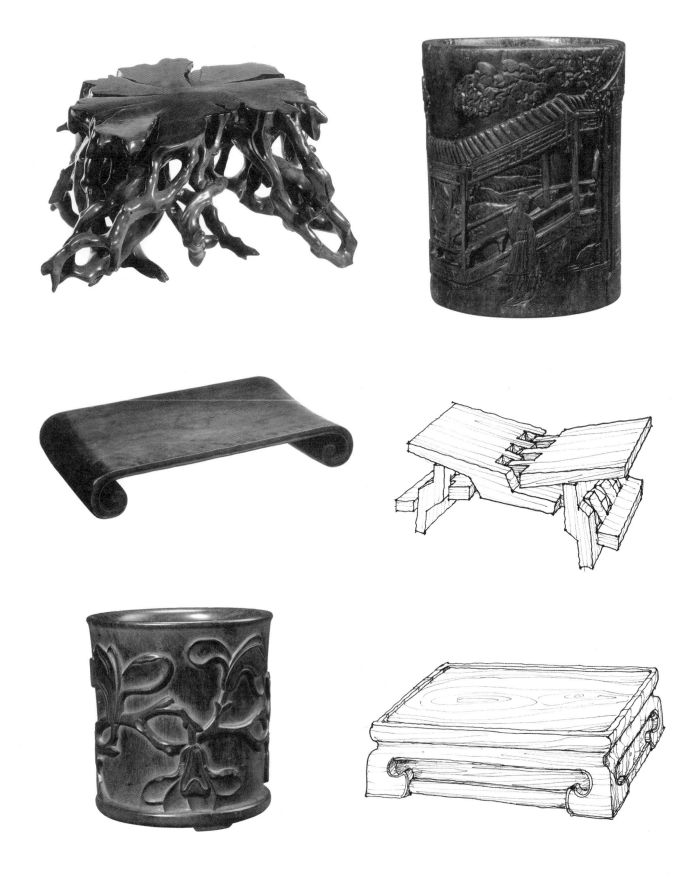

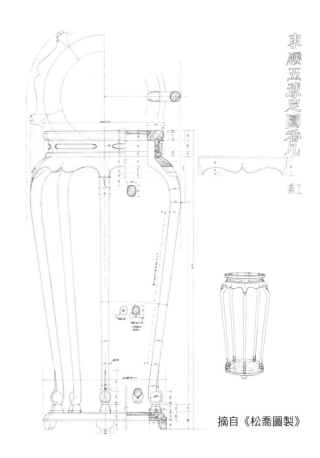

束腰五球足圓香几

南工

摘自《松喬圖製》

第二章 制器之道

設計作法圖例

　　制器重在設計。就傳統家具的制器而言，設計中的原創成分幾乎不存在，而設計則演化成還原製圖。因為古人沒有留下 1：1 的大樣圖，所以現今的設計師只能在舊器上測繪實物，或依圖片、圖稿還原大樣。

　　這裡需要指出，雖然仿製或改製沒有嚴格意義上的原創性，但由於傳統家具本身的人文性與精微性，還原設計之難度不亞於一般意義上的原創。這是因為被還原的原作（經典古舊家具）已深入人心，人們將其理想化、程式化，以至於看任何仿製品都會覺得乏味。還原設計與仿製往往會被一些人貶斥。

　　仿製家具如同仿製西裝，即使買了件名牌西裝，拆開線頭，按布樣裁剪，重新縫合成衣後，其氣韻同樣大減。這是因為成衣過程中布樣已經變形，拆開壓平時再一次變形，其型樣已不可能還原如初。家具設計同樣存在這種情況。古舊家具放樣，其具有彎曲弧度的形杆很難是當初放樣鋸料的原型，因為從放樣鋸料到修整定形，有一定的工法移換，其微妙之處，現今的設計師無法掌握，所以實物放樣仿製變成了「代代衰」，即損值偏樣逐漸放大，以至於面目全非。

　　實物放樣仿製時，按原器直接還樣的標準作法圖至關重要，因為還原的標準作法圖只損值一次，它可以藉由數位設備進行保存與傳播。

中式家具再創造　竹器構造原理分析（一）

（松喬創設，僅作參考）

匠說：

明式家具中的「圓」制（無束腰）類家具的形成，應該說是文人家具的主要制式，是受竹器家具的影響。由於竹器家具的結構受力及材質等不及硬木家具，致使今天我見不到承受人體重量的大型器具。故，要研究發展竹器家具，應反之向經典的明式家具借鑒，不但是結構與型體，還有榫卯，即對竹性的木性優化，使竹材既可榫亦可彎裹，並有木竹兩方的特性。

舌榫直接法

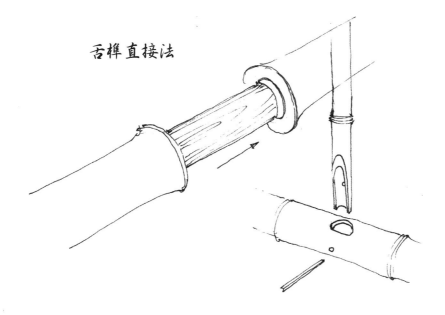

仿四出頭椅，互裹範例

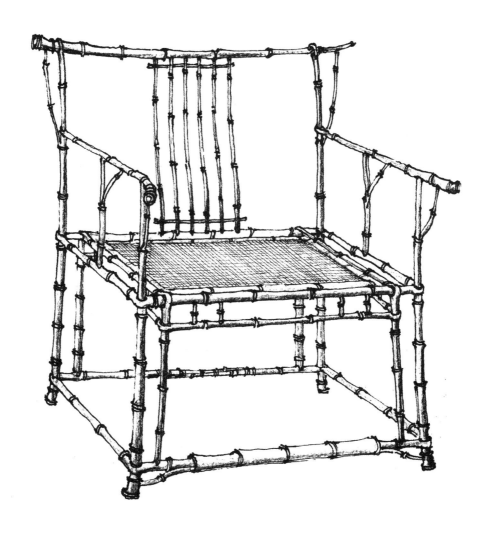

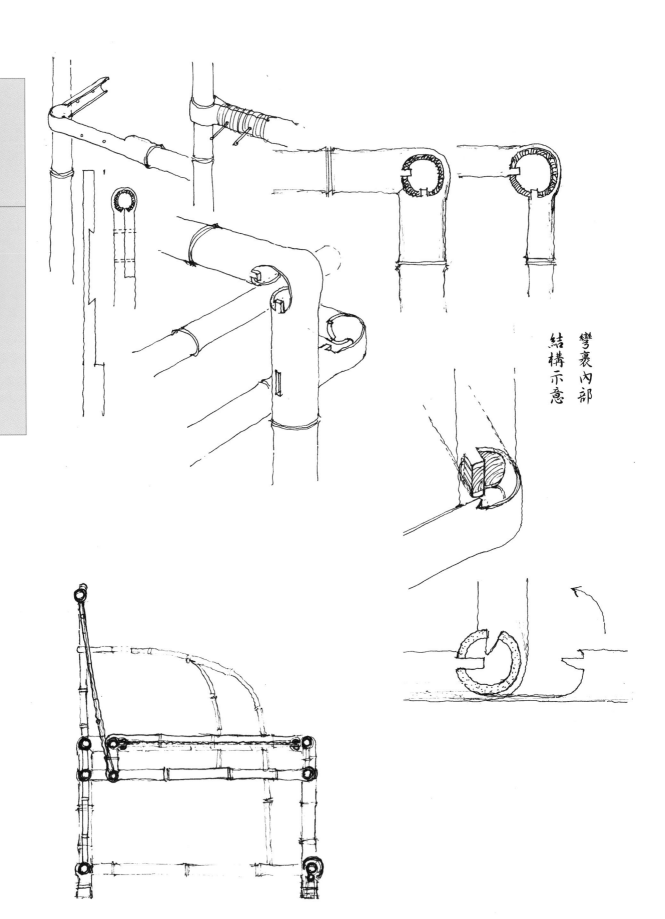

中式家具再創造　竹器構造原理分析（二）

（松喬創設，僅作參考）

彎裏內部
結構示意

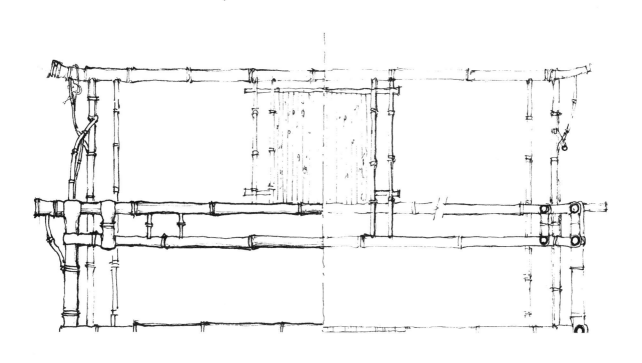

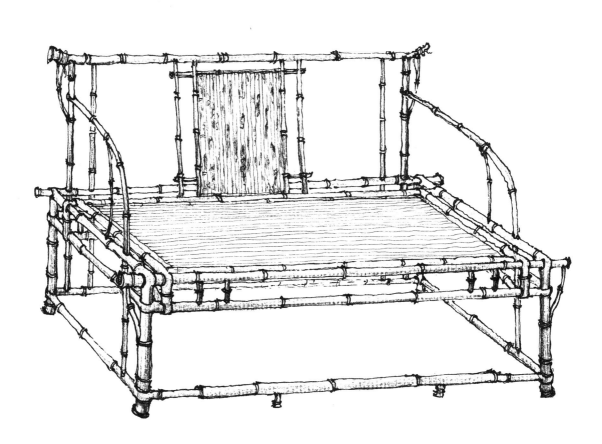

竹榻式禪椅，互裹範例

（松喬創設，僅作參考）

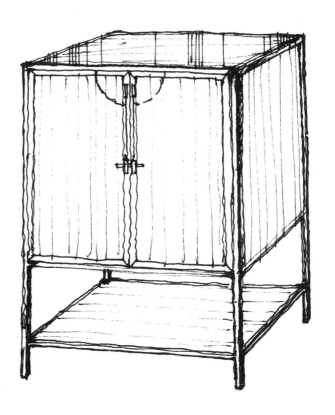

（松喬創設，僅作參考）

高士禪凳

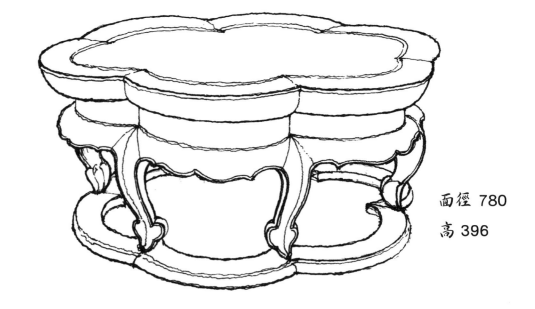

中式家具再創造　禪凳　二式

束腰六海棠面如意足托泥大禪凳　二式

（松喬創設，僅作參考）

面徑 820
高 420

仙姑禪凳

面徑 780
高 396

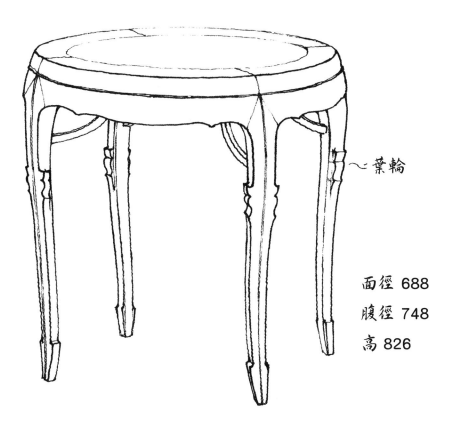

~葉輪

面徑 688
腹徑 748
高 826

中式家具再創造　繡娘圓桌及凳

（松喬創設，僅作參考）

柳葉腿壺門霸王棖小圓桌附小圓凳
以女性腰臀線型與柳葉意形設計的桌與凳。構
造合古制，視覺形簡、線素、婉柔，這種主題
性合古制的設計是未來中式原創的一個方向。

面徑 390
腹徑 468
高 480

中式家具再創造 ｜ 束腰五腿圓香几

（舊式家具，松喬圖析）

束腰壺門牙帶托泥五球足圓香几

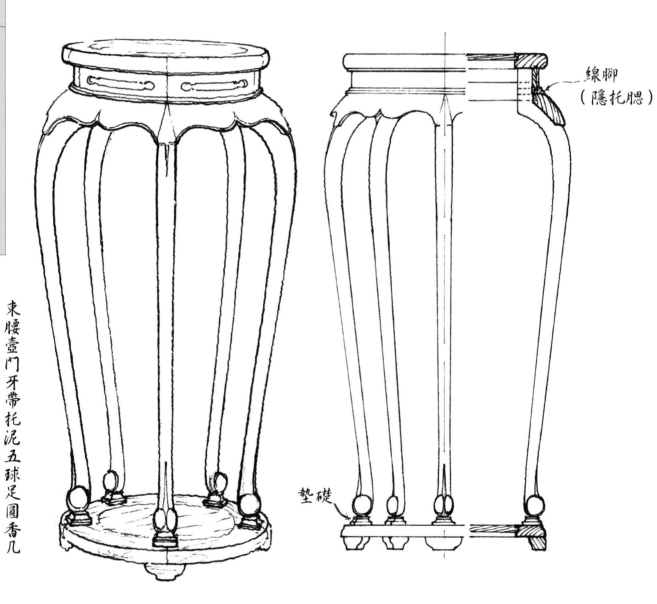

線腳
（隱托腮）

墊礎

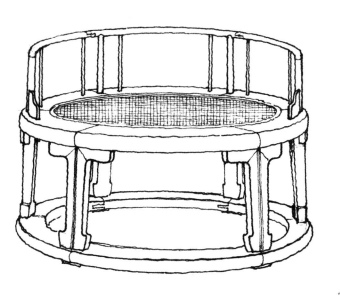

矮圍欄六足帶托泥圈圓型大禪座。腿與面基本持平，且腿與牙（截牙頭？）是格角，結體構造作法同假四平，故歸類於方制圓作，四平式的圓作。

（松喬創設，僅作參考）

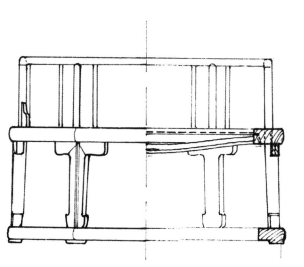

上杆與腿一木連做

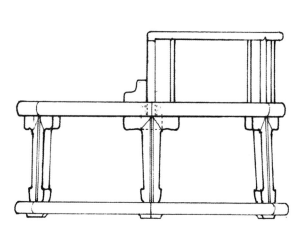

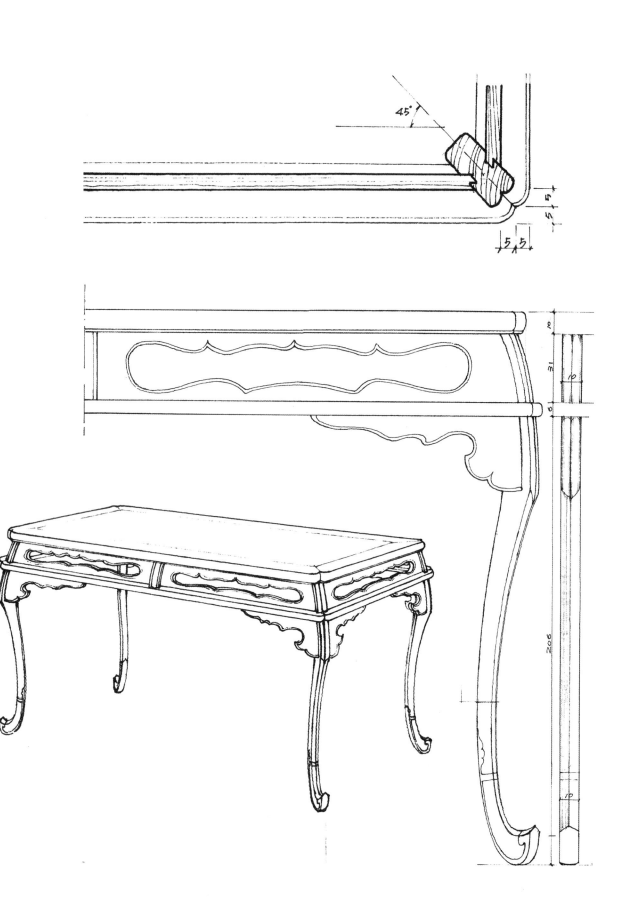

（舊式家具，松喬圖析）

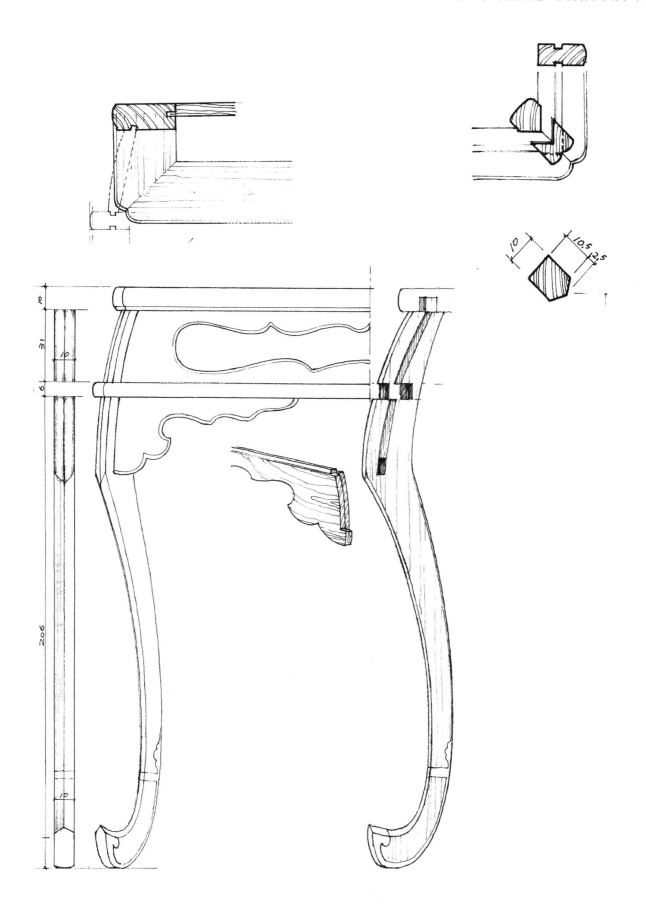

中式家具再創造　新制・前方後圓太婆椅

（松喬創設，僅作參考）

此椅，圈桿在深化設計中須做模型，進行推敲後，再打樣。

從「四制說」來看，任何椅子或桌子的前後都可以是兩個「制」的合併；從正立面看，仍是中軸對稱。運用這種方式可演衍出很多新型混合「制式」的家具，此為一例。

座面前為垂面平，後為圓裹圓。座面前高後低，圈桿不在一個斜面上，而是中凹彎，此形較為適應臂腕擱扶，故謂太婆椅。

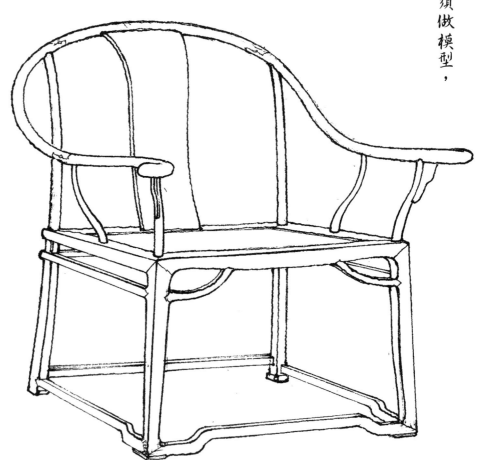

座面下的斜拱棖的下支點（榫位）與側面橫棖平齊。

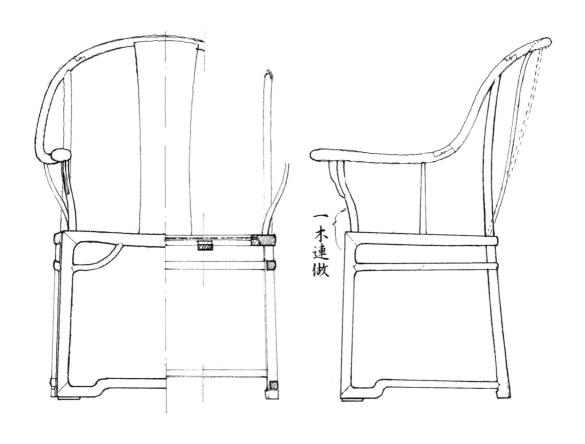

一木連做

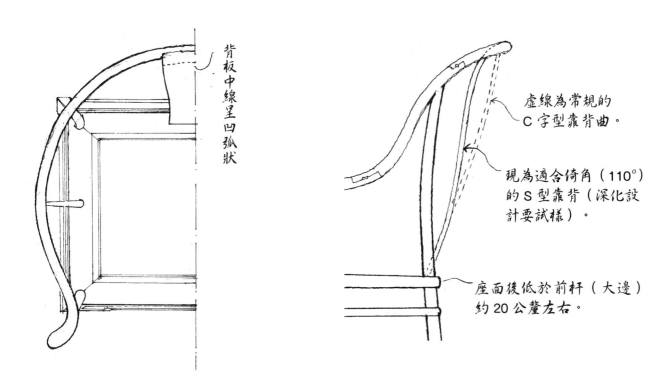

背板中線呈凹弧狀

虛線為常規的
C字型靠背曲。

現為適合倚角（110°）
的S型靠背（深化設
計要試樣）。

座面後低於前杆（大邊）
約20公釐左右。

中式家具再創造 ｜ 新制・托面棖方杆椅

（松喬創設，僅作參考）

所謂新制，即是在面框四周邊完整的前提下，面（框）與腿的新組合。此椅通在橫棖上加矮老（短柱）托起座面，而腿杆的支撐不散等，由橫棖橫扶手等來結體。

若選用高密材質的木料，杆徑可再細一點。

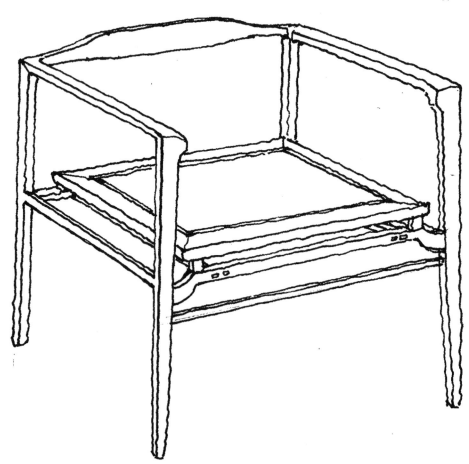

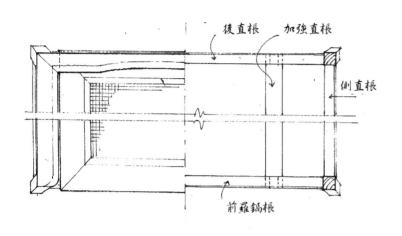

後直根　加強直根

側直根

前羅鍋根

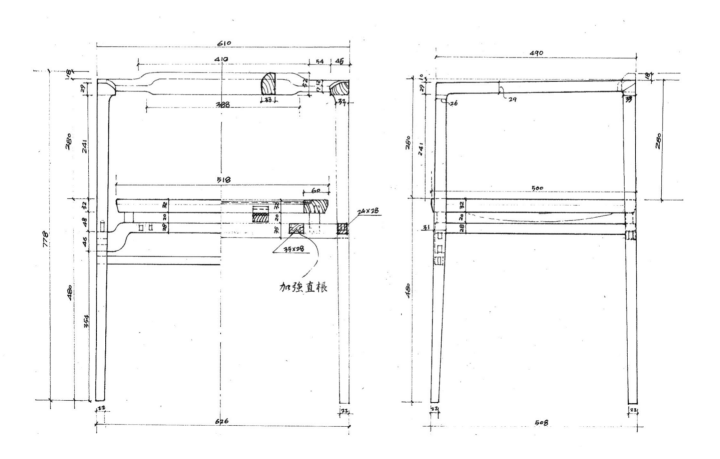

加強直根

中式家具再創造　文心　三式

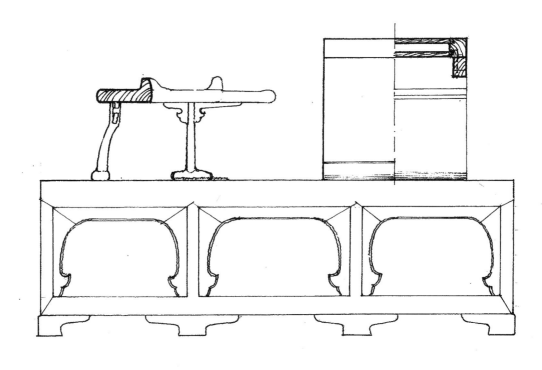

此三式意趣高古，有如宋以前的禪道雅士用器。

（松喬創設，僅作參考）

憑几：盤膝而坐置前之几，今改增坐帶，
臂托扶手，可為背靠，兩用之，也稱憑靠。

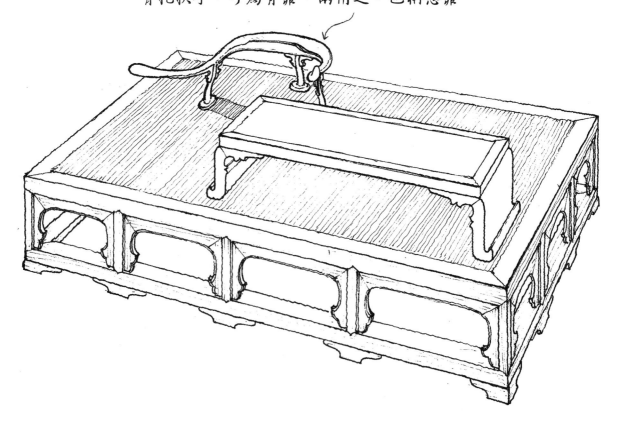

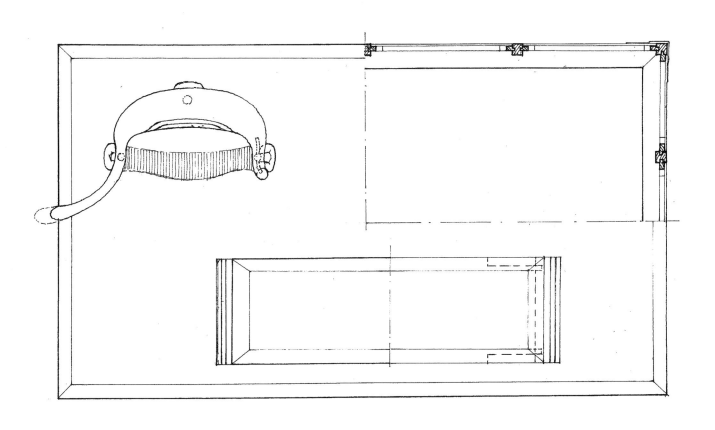

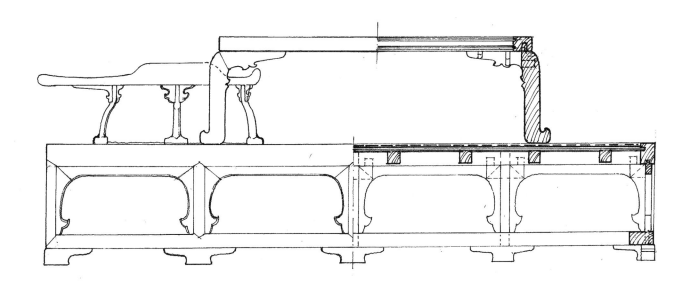

中式家具再創造　文房　三式

（松喬創設，僅作參考）

椅子座面的邊抹不格角，而是分別直榫入腿，此宋式的常用作
法，現又將其改進，在分別與腿榫接的同時，邊抹之間也作榫卯
格接，結構更穩定。在四制八型中，將其列入型七「組」。

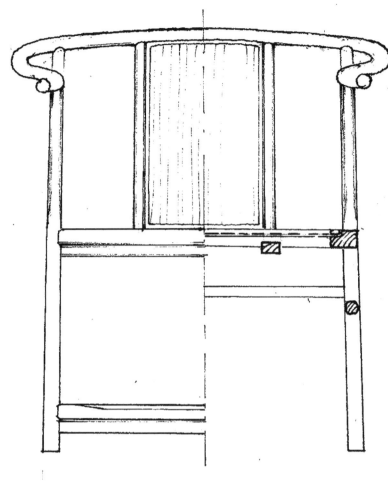

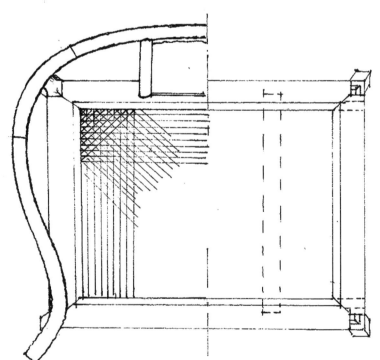

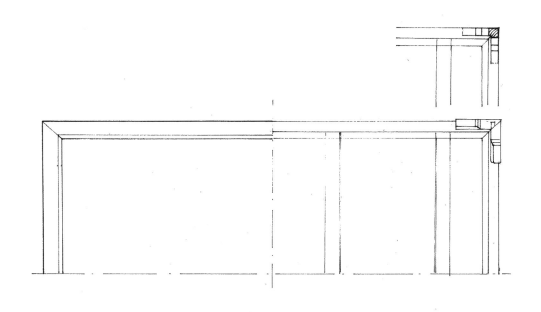

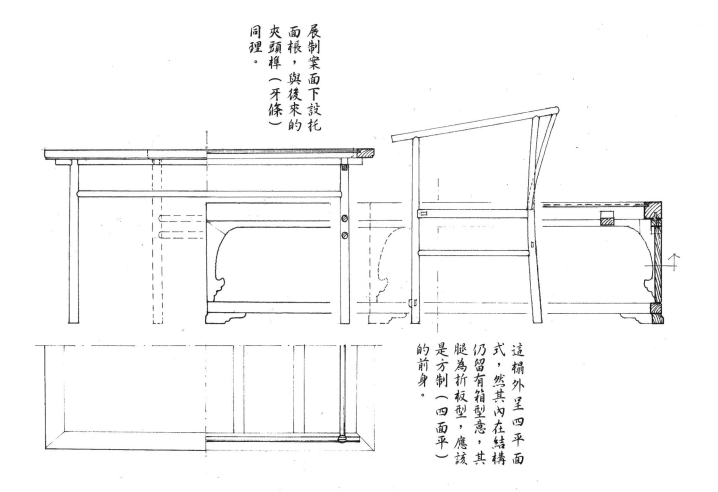

展制案面下設托
面根，與後來的
夾頭榫（牙條）
同理。

這榻外呈四平面
式，然其內在結構
仍留有箱型意，其
腿為折板型，應該
是方制（四面平）
的前身。

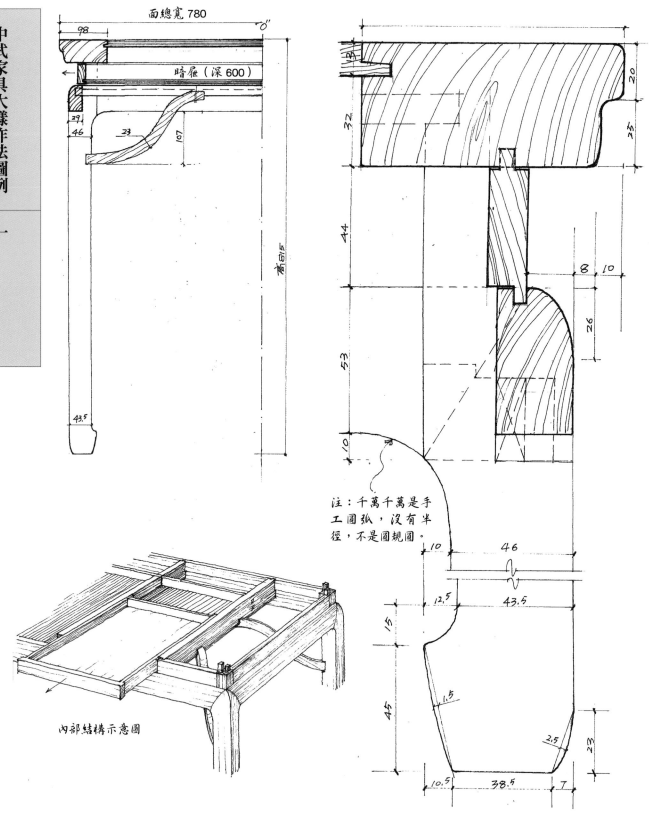

面總寬 780

98

暗屜（深 600）

39
46
23
107

高815

43.5

注：千萬千萬是手
工圓弧，沒有半
徑，不是圓規圓。

32
44
53
10

20
25
8 10
26

10 46
12.5 43.5
15
1.5
45
2.5
10.5 38.5 7 23

內部結構示意圖

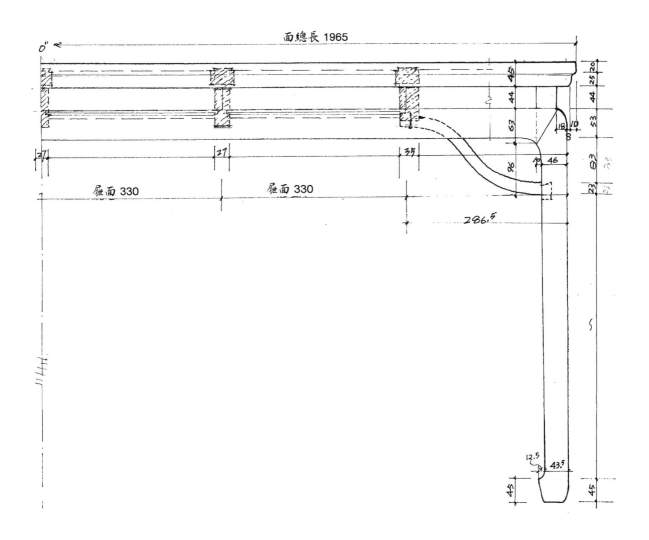

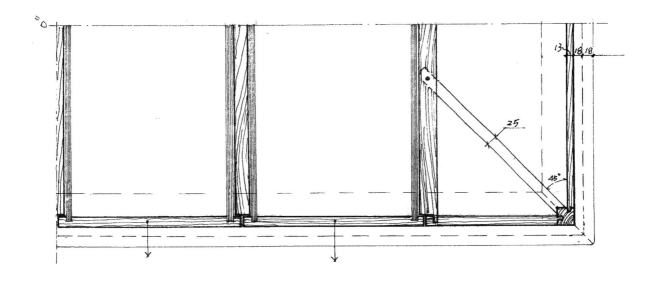

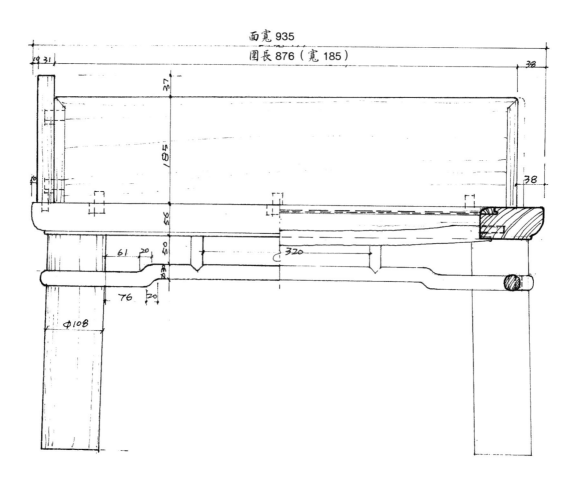

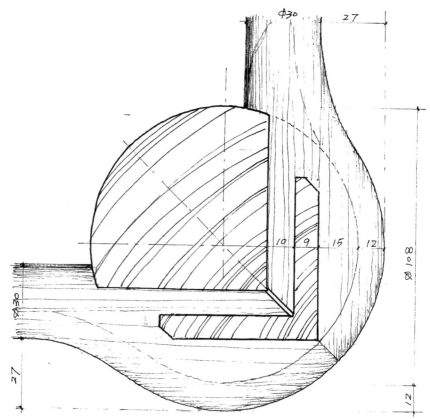

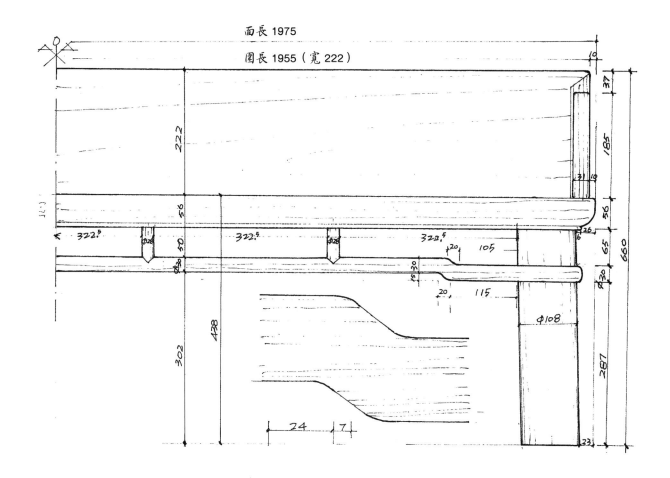

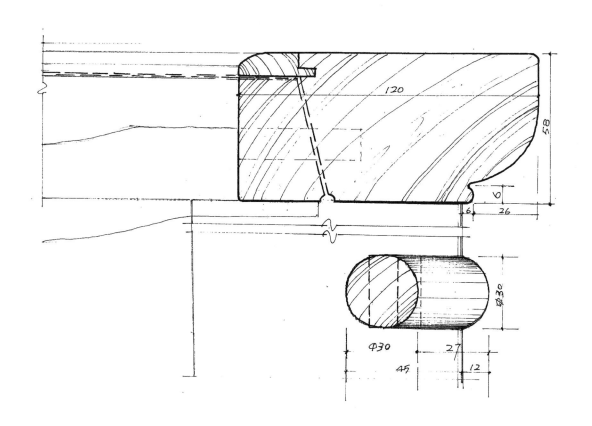

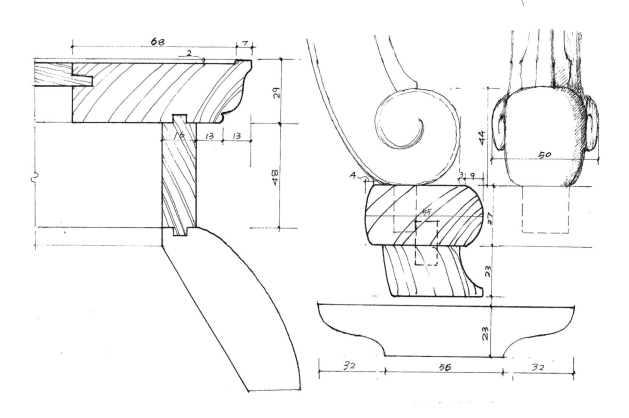

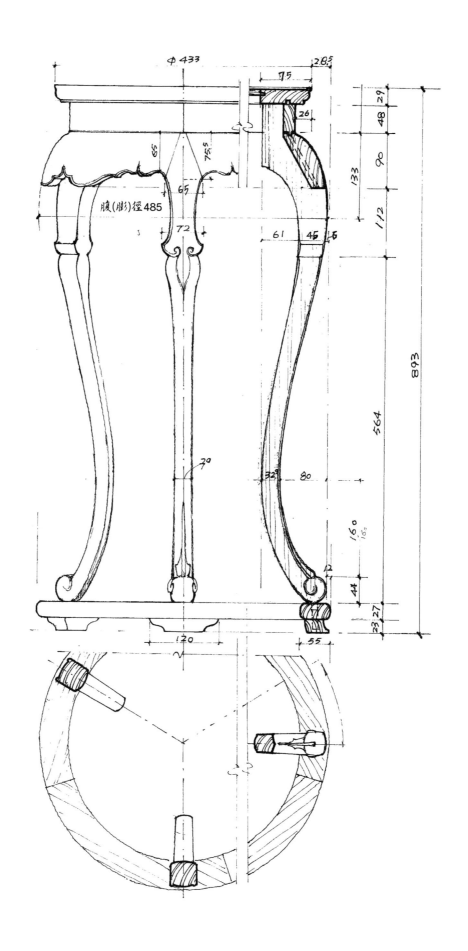

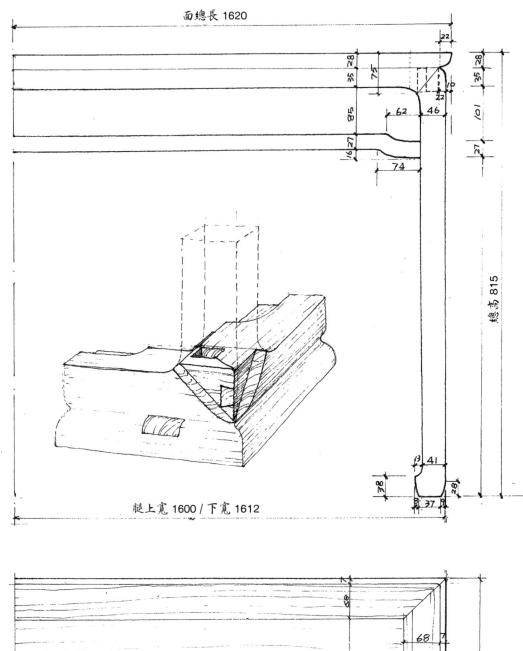

面總長 1620

總高 815

腿上寬 1600 / 下寬 1612

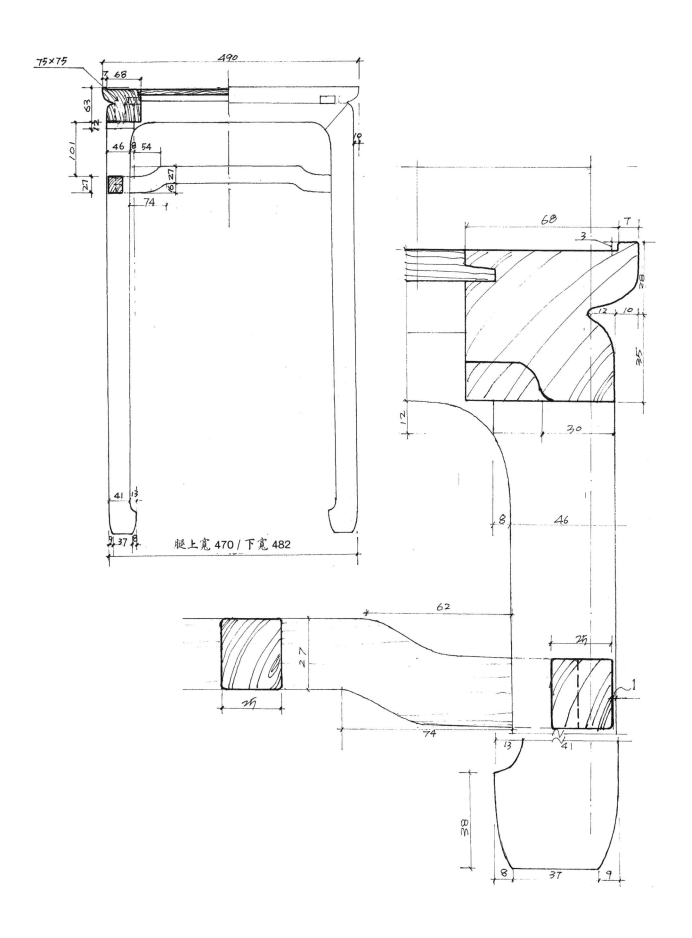

腿上寬 470 / 下寬 482

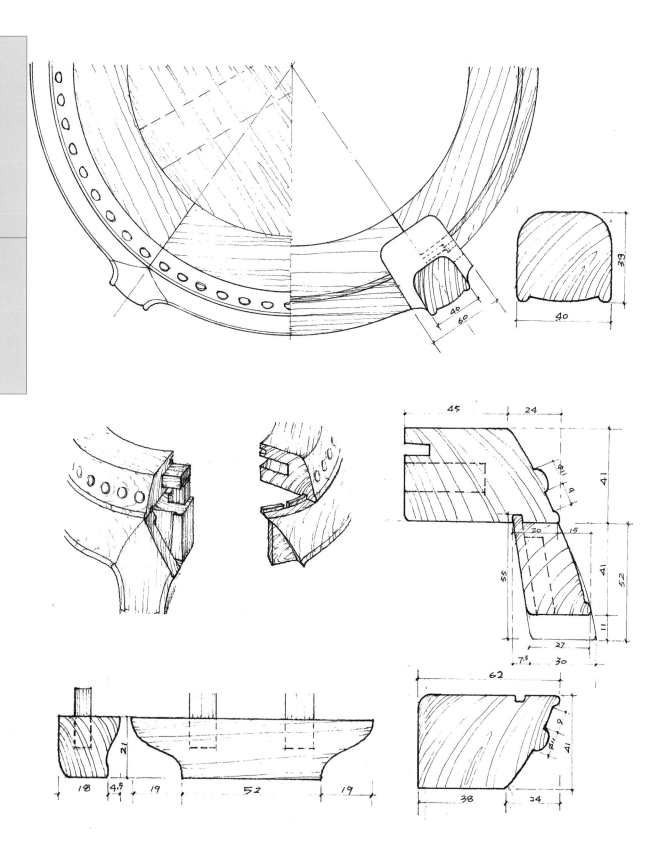

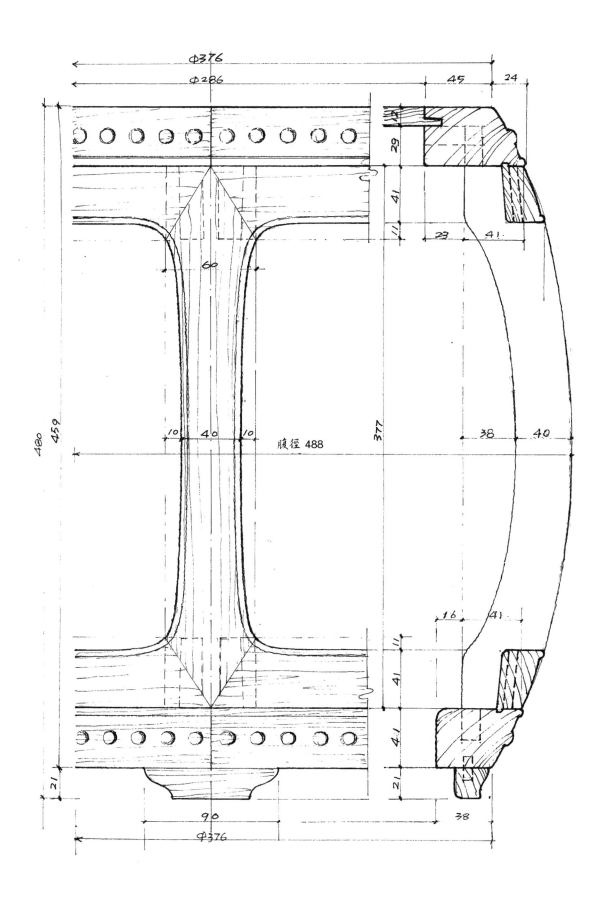

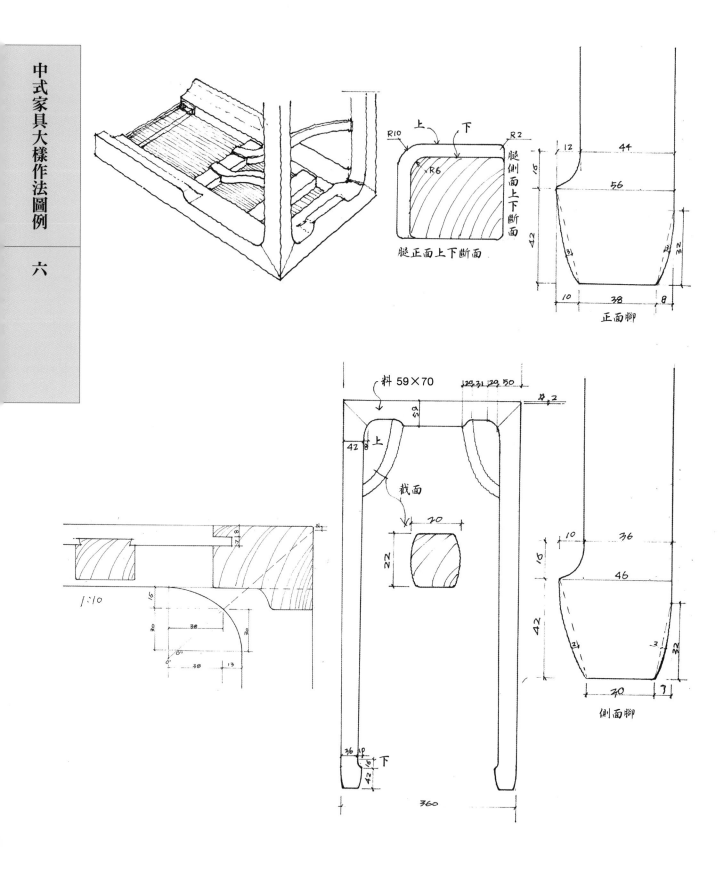

R10 上 下 R2

×R6

腿側面上下斷面

腿正面上下斷面

12　44

56

42

10　38　8

正面腳

料 59×70

42

截面

22

20

1:10

30　38

0"

38　13

10　36

46

42

360

36　下

42

側面腳

20

30　7

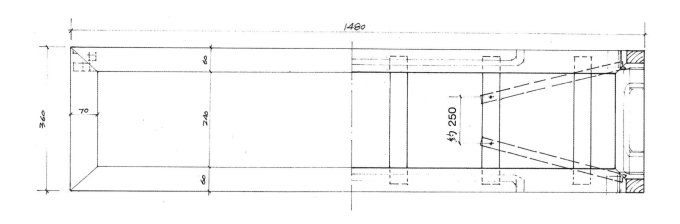

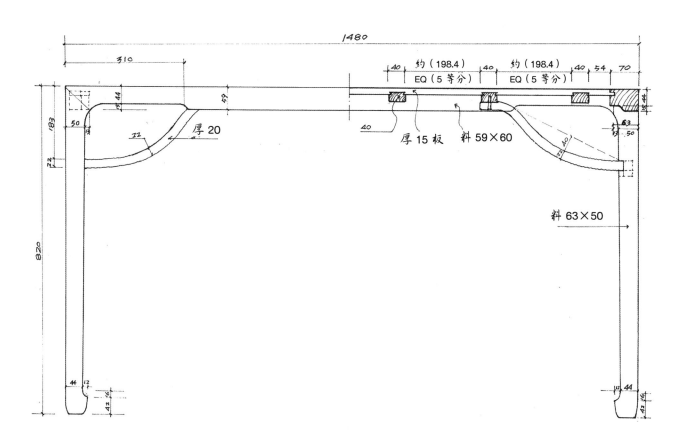

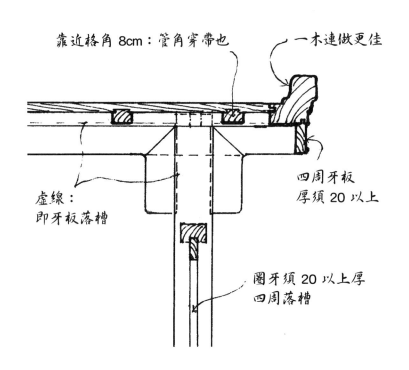

靠近格角 8cm：管角穿帶也　　　一木連做更佳

虛線：
即牙板落槽

四周牙板
厚須 20 以上

圈牙須 20 以上厚
四周落槽

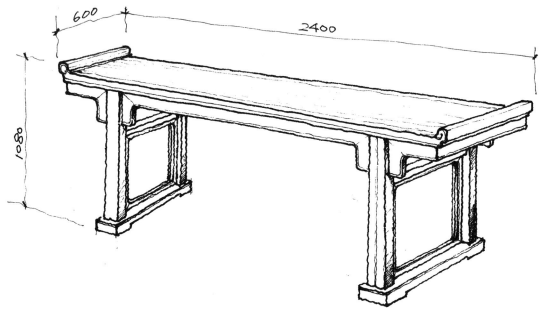

600

2400

1080

案形供桌
供桌（案）在一般案器放大增高的基礎上，細部尺度也不可不加思考地
用電腦同比例放大，另須調整。如翹頭、大邊、腿柱、牙板、視用材
（色），須放大至適，尋求凝重雄偉之氣韻，且又不可臃腫俗奢也。

迴拐「龍」紋須出面寬約 6 公釐。

比例尺

外 R6 R20

正面看牙板收
進約8公釐，
不要太多以求
厚實。

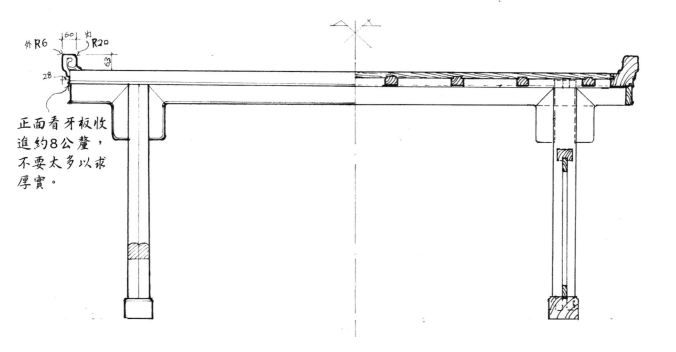

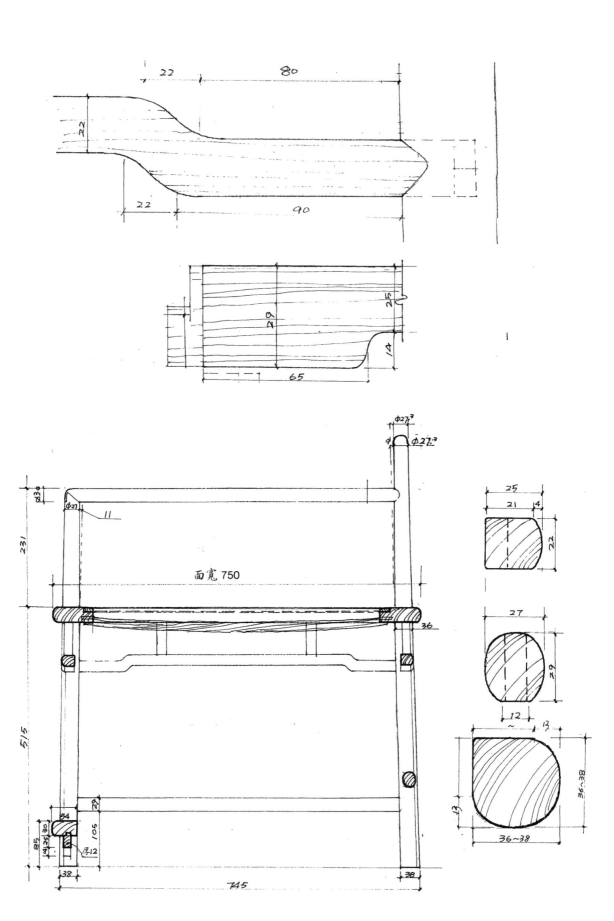

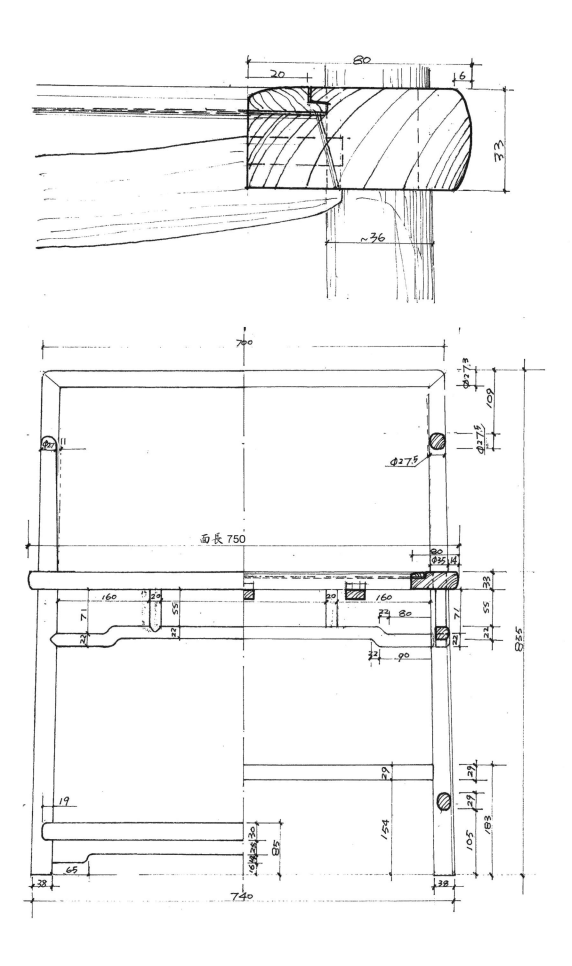

（松喬創設，僅作參考）

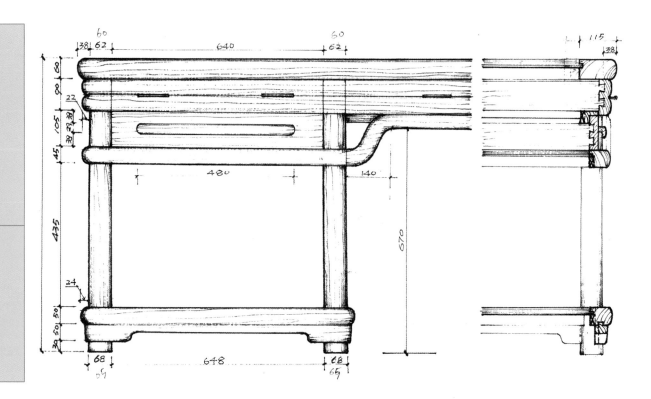

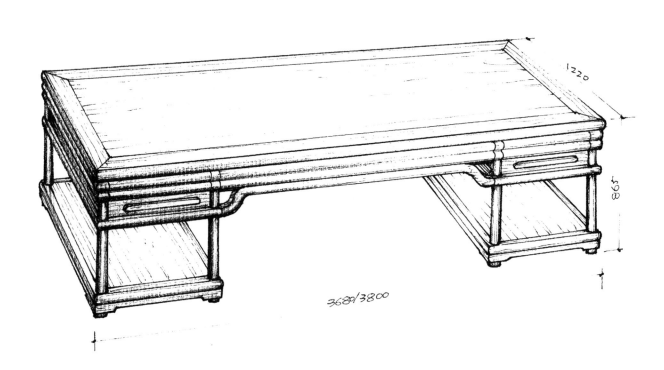

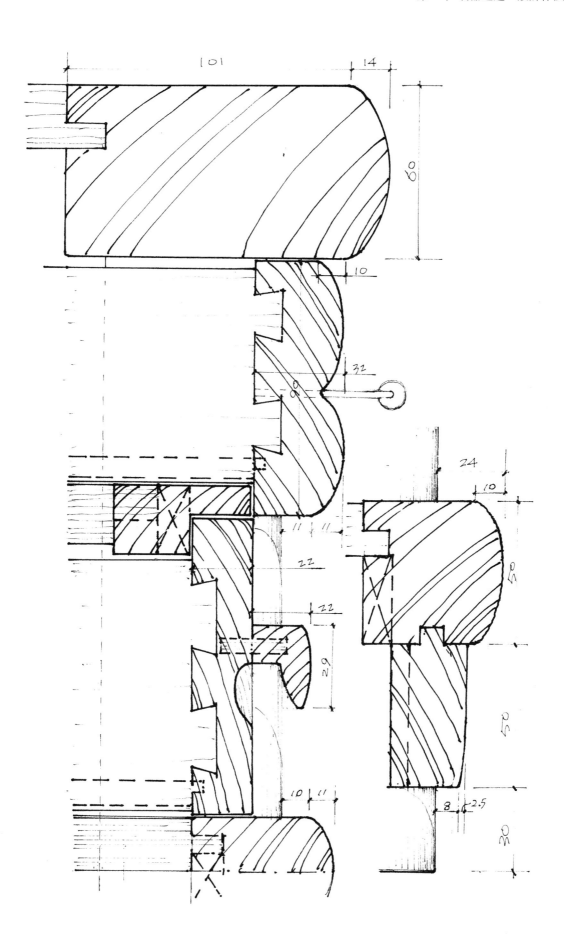

中式家具大樣作法圖例

十

（松喬創設，僅作參考）

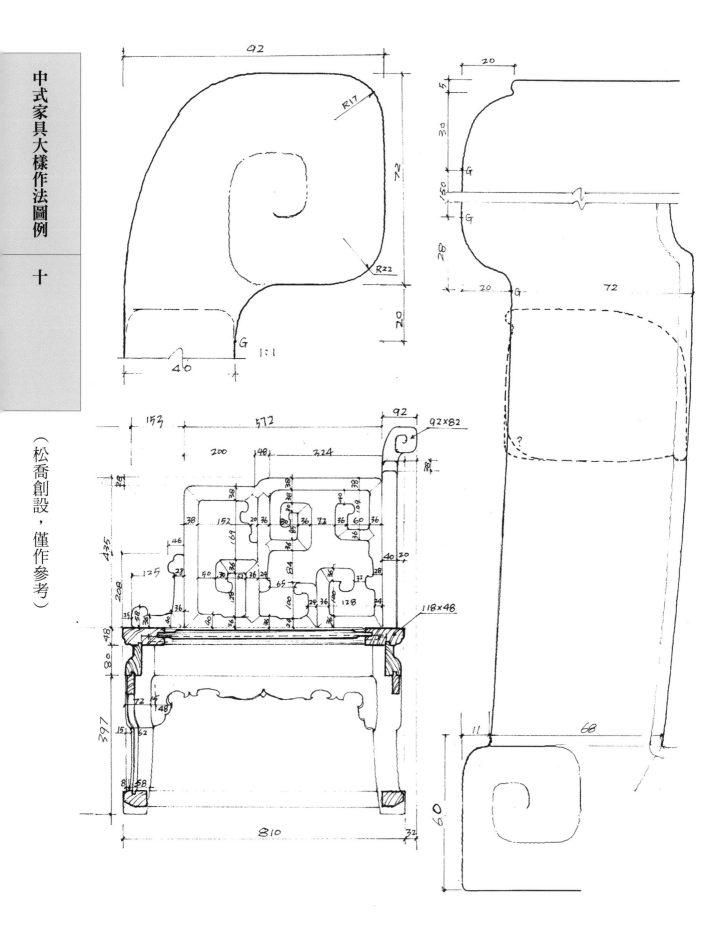

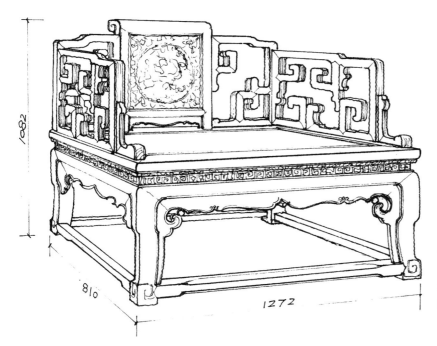

說明：
1. 本座擬將京蘇合一。
2. 靠背板浮雕（龍、鳳）另計。
3. 為與P.256的 10m 長大條案吻合，
　故本實座扶手靠作適當提高至463。

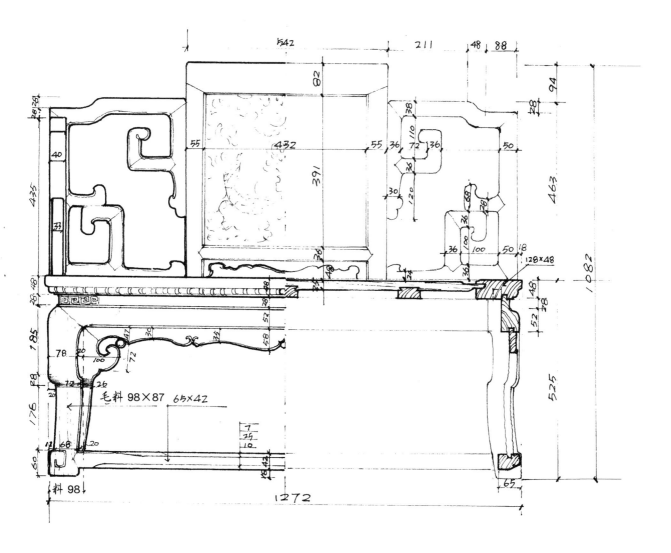

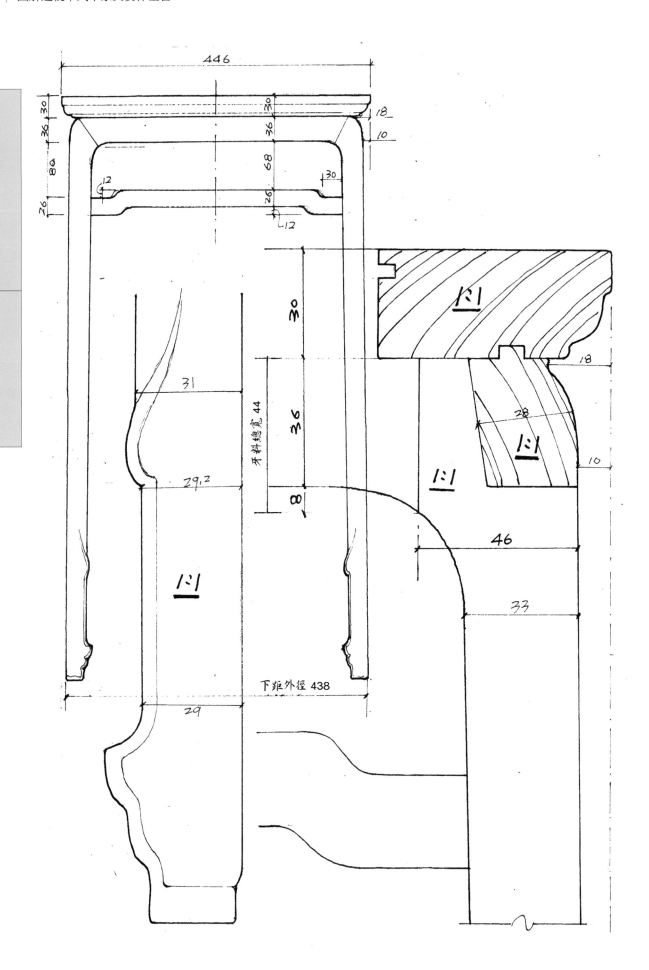

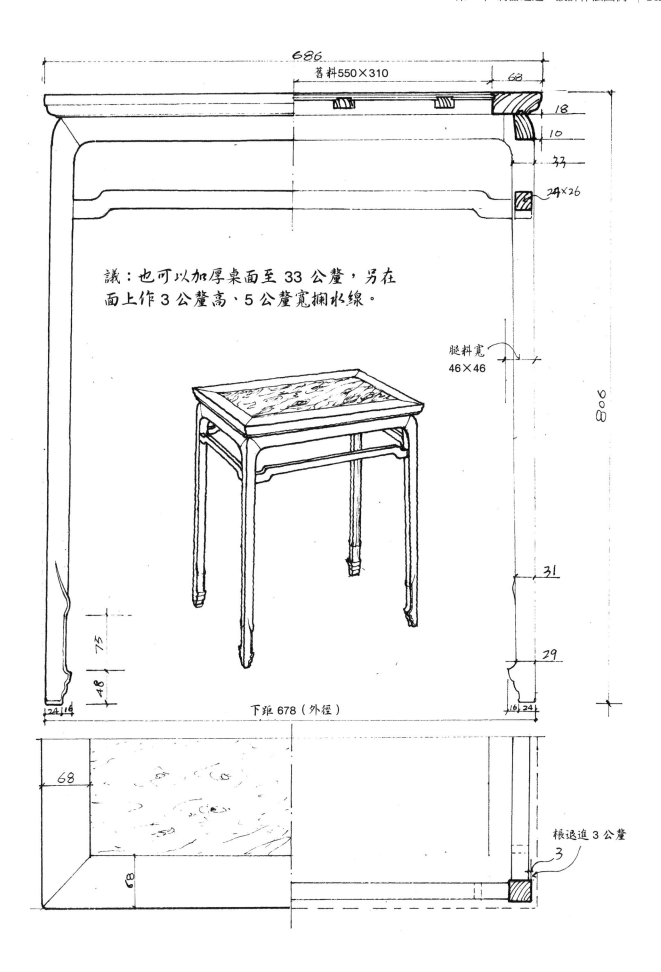

686

舊料550×310

68

18

10

33

24×26

議：也可以加厚桌面至33公釐，另在
面上作3公釐高、5公釐寬攔水線。

腿料寬
46×46

808

31

75

29

48

24 16

下距678（外徑）

16 24

68

68

50

腿退進3公釐

3

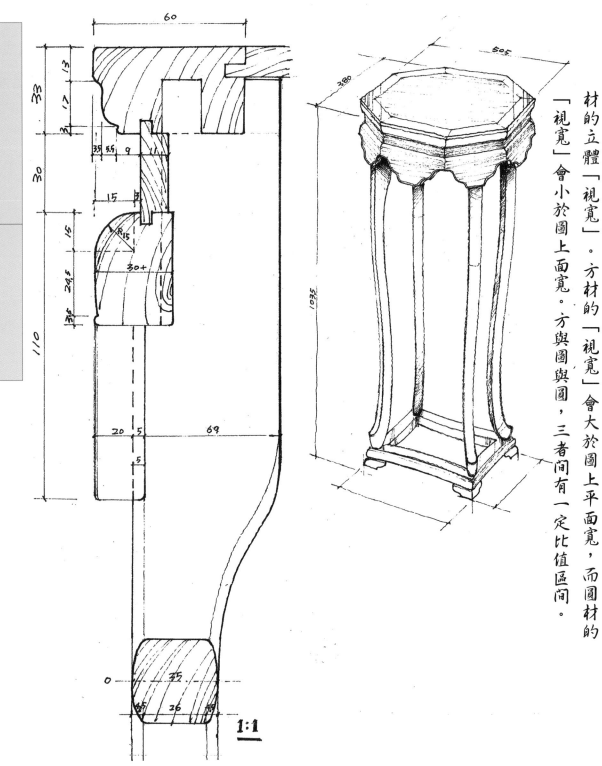

匠說：凡方材腿，在設計製立面圖或放樣時，一定要預想成器後杆材的立體「視寬」。方材的「視寬」會大於圖上平面寬，而圓材的「視寬」會小於圖上面寬。方與圖與圖，三者間有一定比值區間。

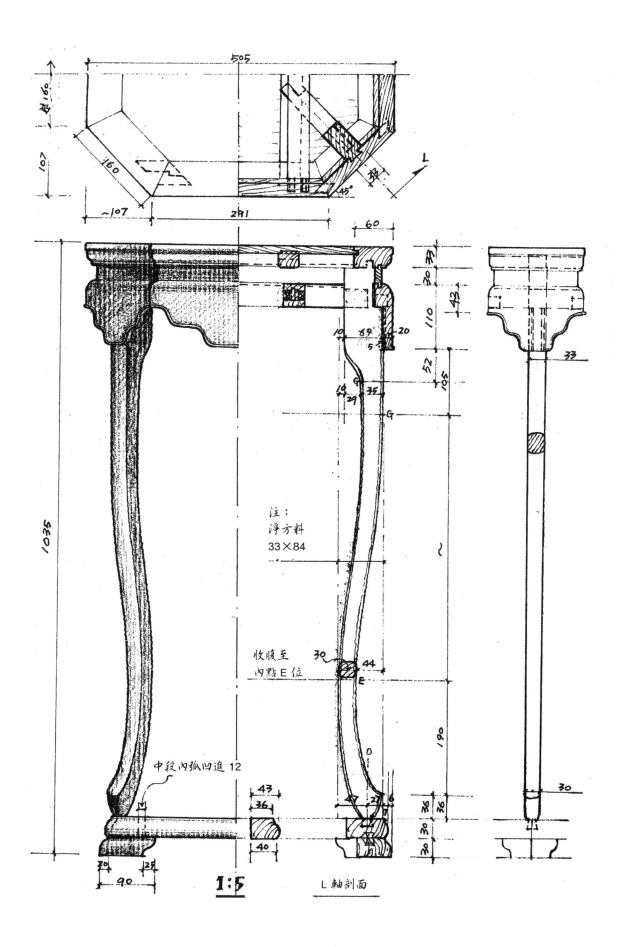

注：
淨方料
33×84

收腹至
內點E位

中段內弧凹進 12

1:5

L 軸剖面

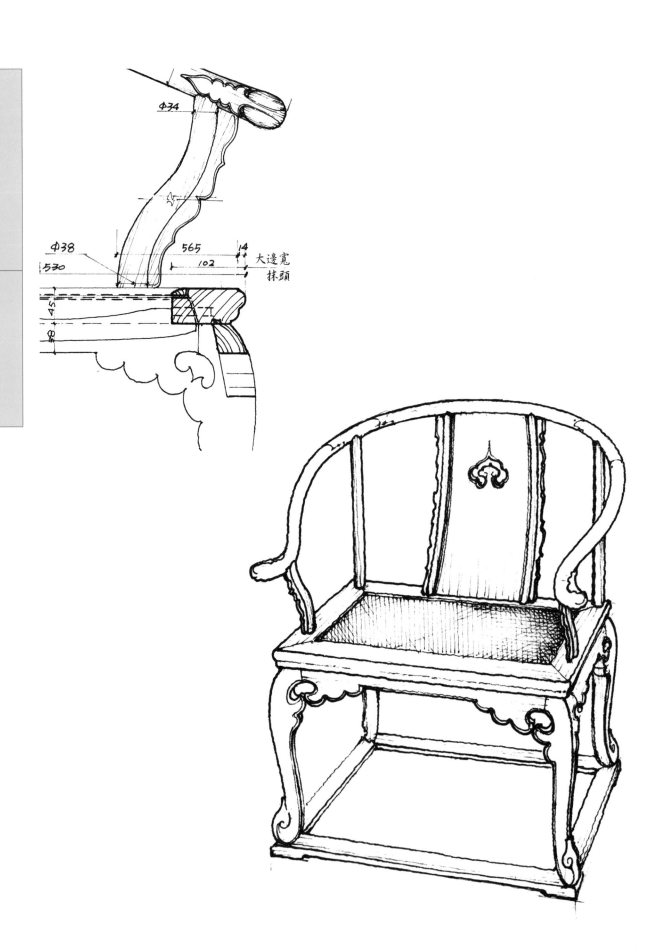

Φ74

Φ38

565

14

530

102

大邊寬

抹頭

45

8

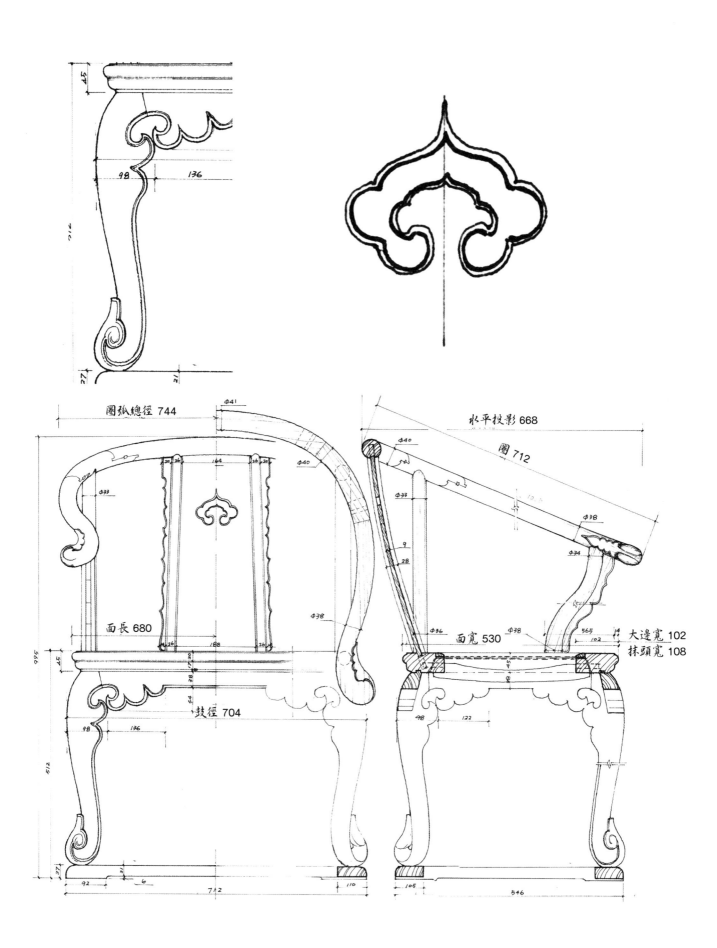

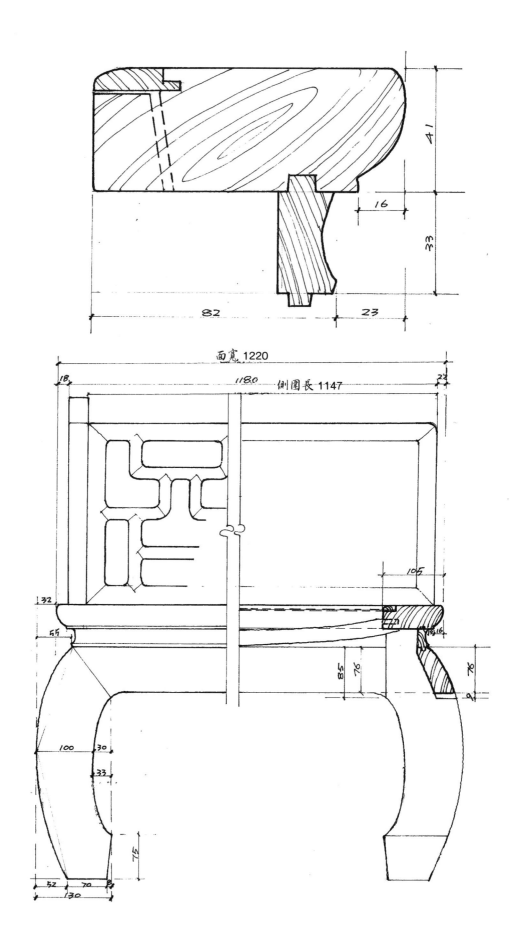

面寬1220

1180　側圍長1147

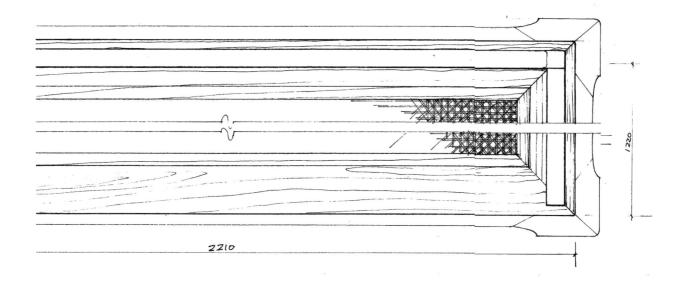

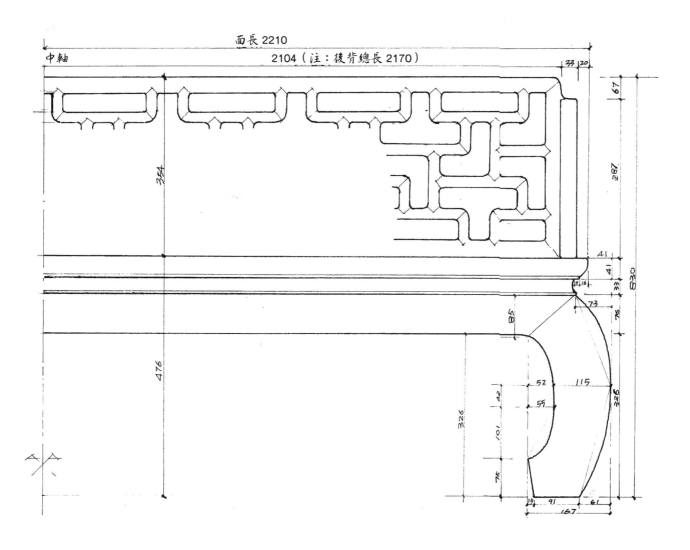

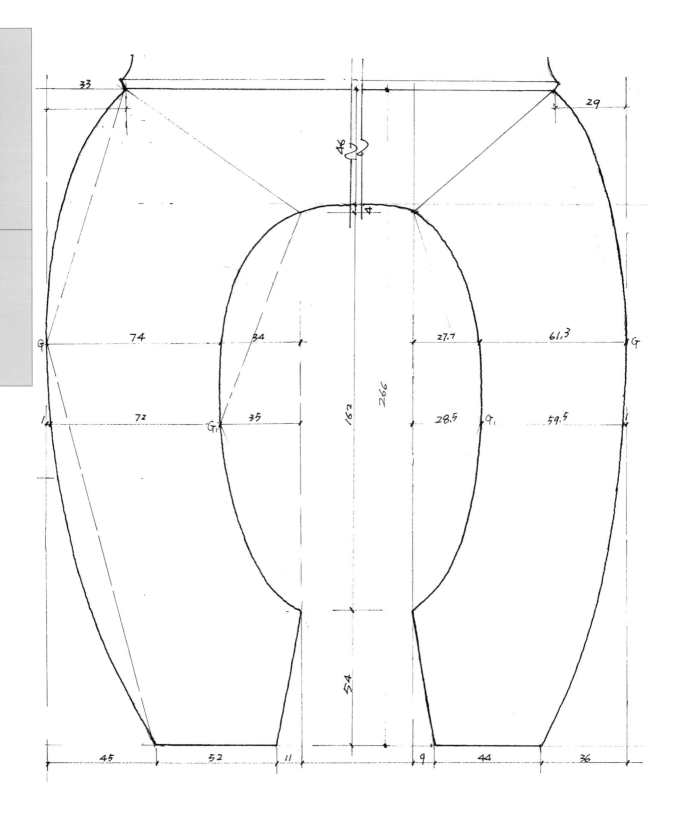

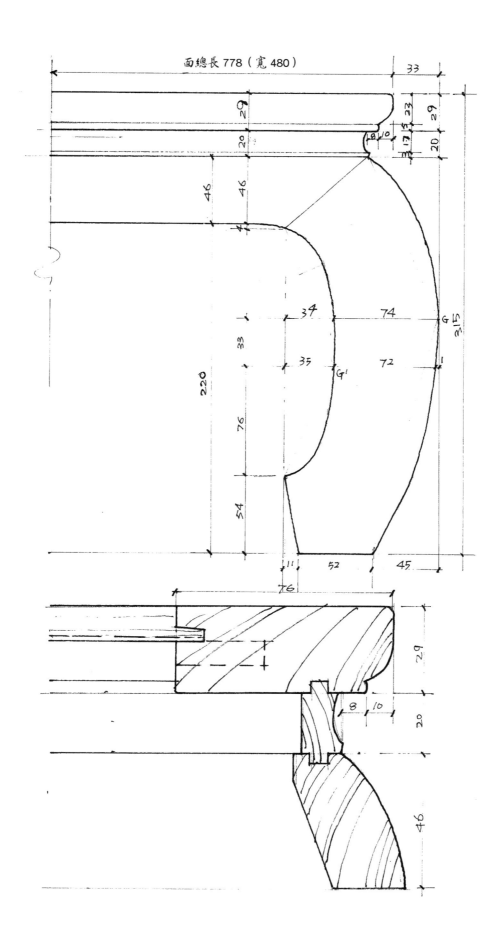

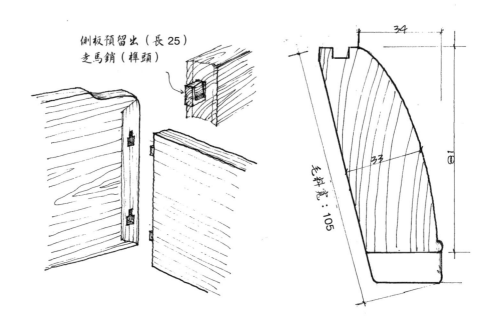

側板預留出（長 25）
走馬銷（榫頭）

毛料寬：105

34

33

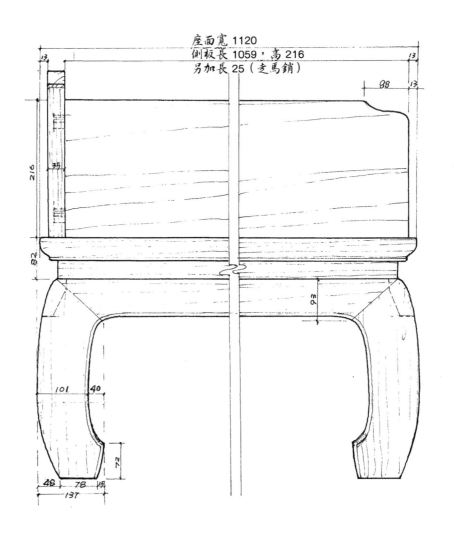

座面寬 1120
側板長 1059，高 216
另加長 25（走馬銷）

13

13

88

13

216

35

82

86

101　40

72

48　78

137

背板長 2082，高 274

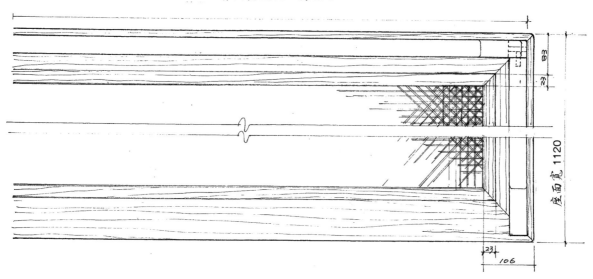

座面長 2108

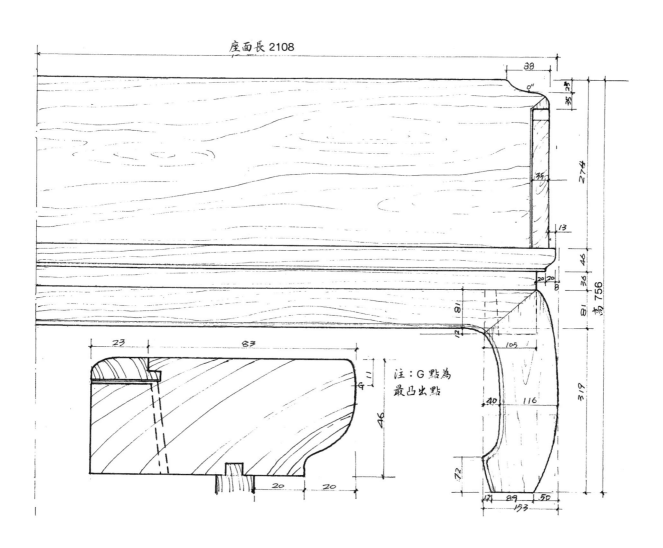

注：G 點為
最凸出點

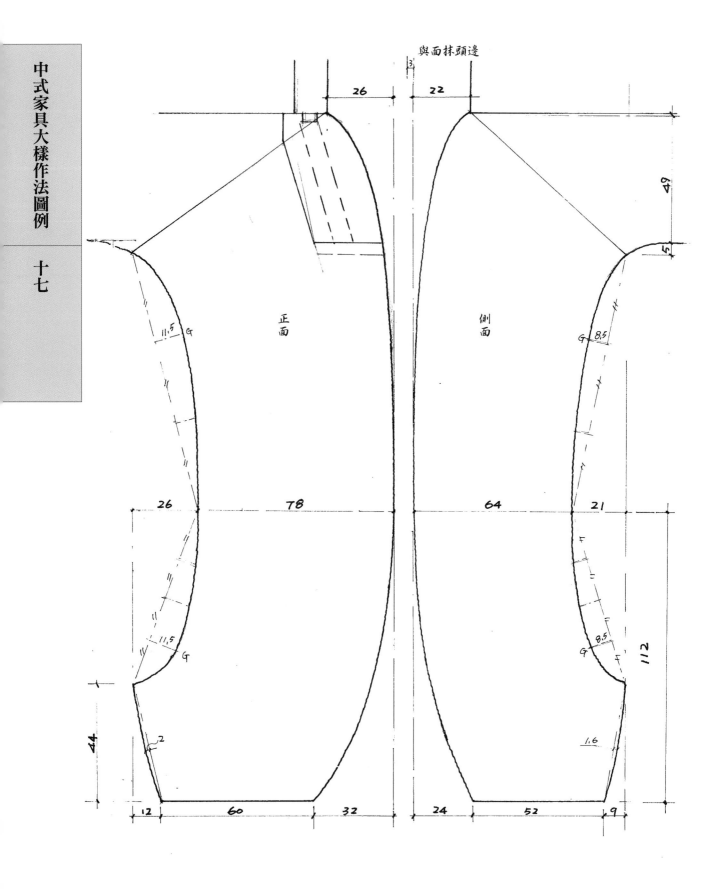

與面抹頭邊

26　22

3

26　78　64　21

11.5　G

8.5　G

正面

側面

49

5

112

44

2

12　60　32　24　52　9

11.5　G

8.5　G

1.6

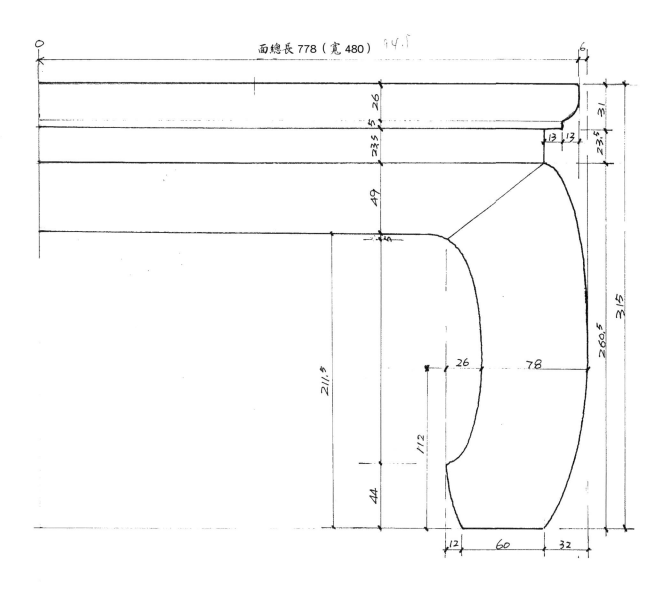

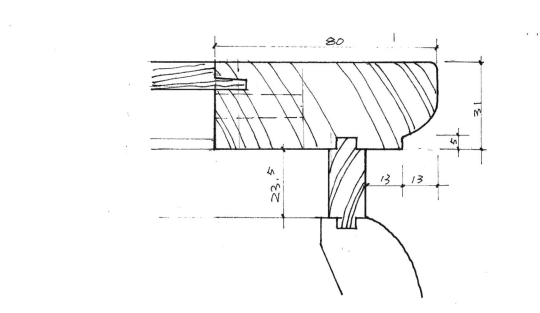

（松喬創設，僅作參考）

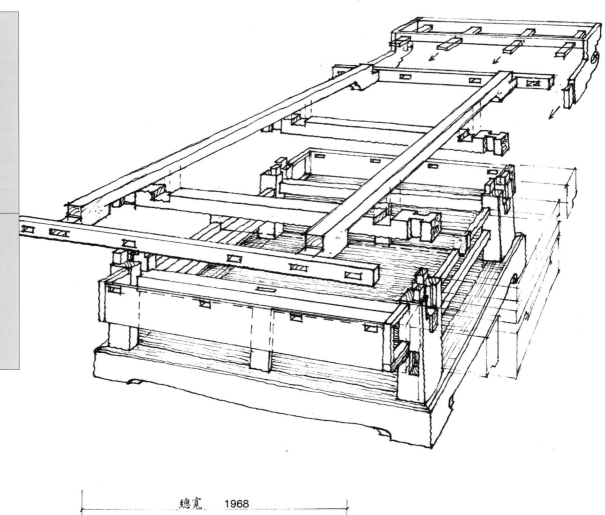

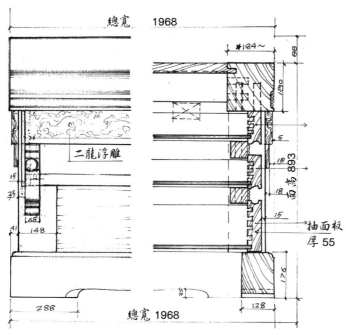

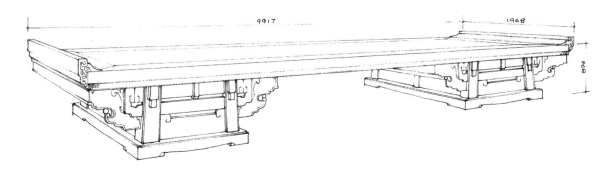

說明：
（1）因在江南濕地氣候製作，而陳設使用於昆明氣候乾燥，故面框之大邊與抹頭
之間榫卯關係倒置，即榫在抹頭料上，卯在大邊料上，整個面板（框）寬
出40。若干年後中間獨塊板縮窄後，可現場拍散，重新整合，不必嵌面鑲
邊（補）。
（2）星號處以獨板長8950、寬1560計算，若獨板長寬尺寸不到，則大邊與抹頭
均加寬，以確保總長寬。
（3）牙板翹頭等藝術輪廓造型，僅示控制性尺寸，在製作時另須1：1放樣。

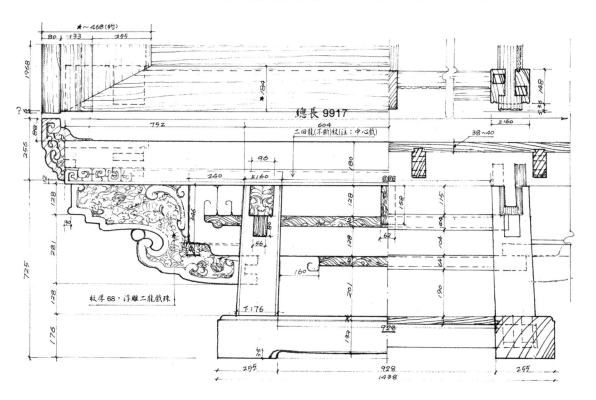

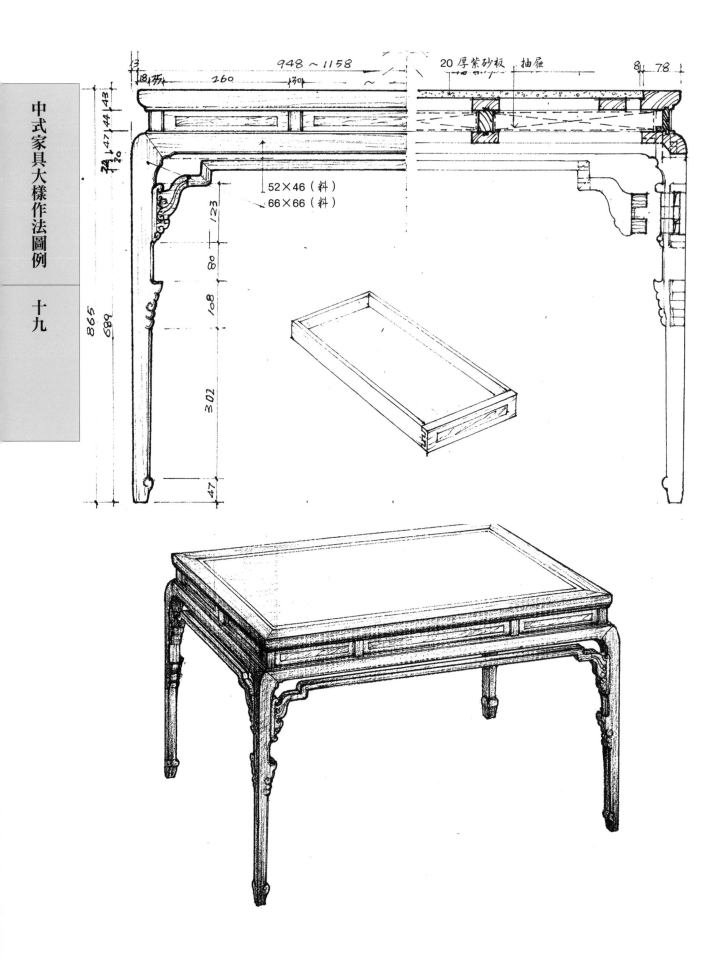

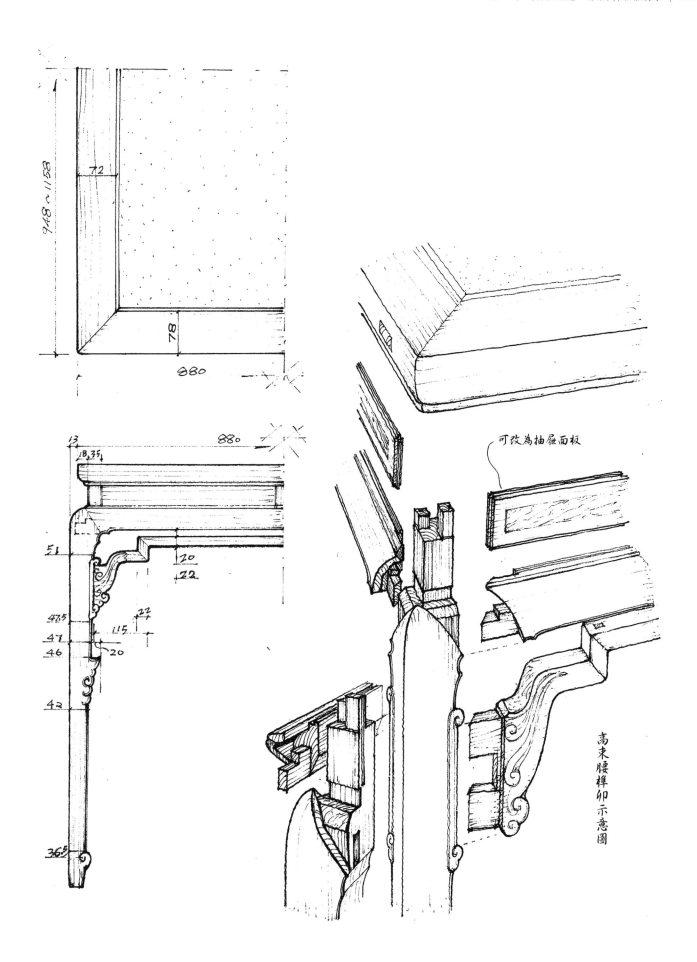

可改為抽屜面板

高束腰榫卯示意圖

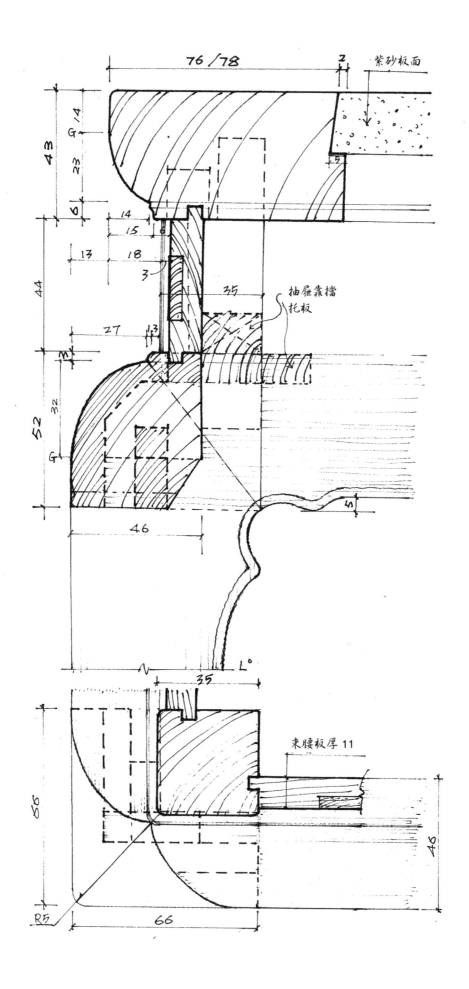

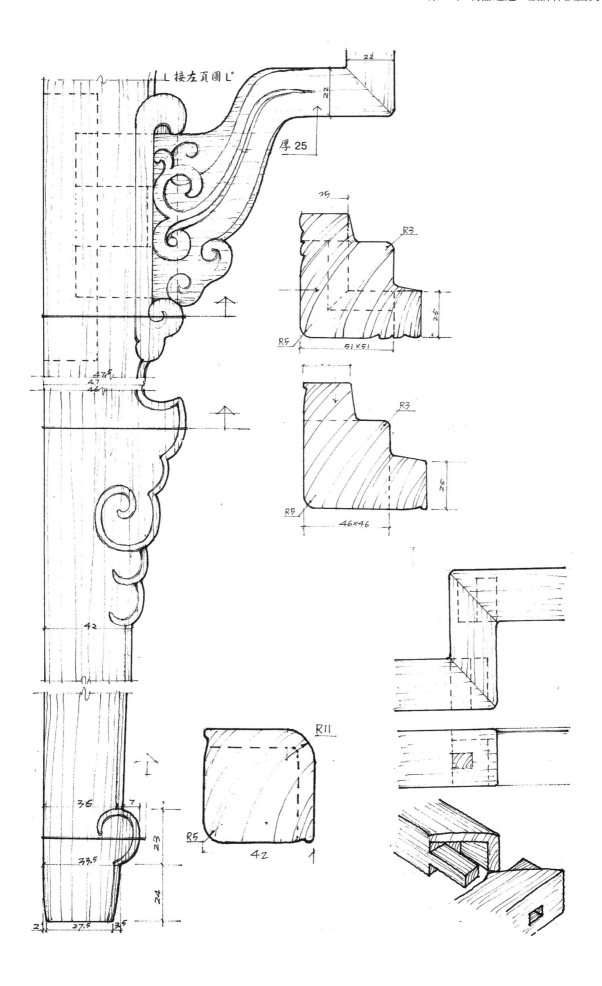

接左頁圖

厚25

松喬工法訣

天宇茫茫　道法源長　澄懷味象　意形會文
五行悠悠　唯木恤人　含道映物　型師造化
軒轅鐮軸　神農稼穡　舟漁杼築　梓匠輪輿
倉頡造字　周禮考工　班門神尺　鑿柄鬥架
鋸刨斧鎪　構漆線繪　戰輻雲梯　術有巧量
秦漢席坐　面低構簡　魏晉須彌　器型漸高
唐案胡床　箱櫺雍華　曲綺壼托　濃妝繪裏
宋器質樸　蕭疏峻雅　元型渾厚　大氣弘碩
明韻線架　直扡生發　紋質氣順　嘉木文心
清工精飾　雕鏤彎拐　華夏器境　中和圓通

悉器八識　逐個認知　制式形藝　工款色材
制約面腿　結體同文　式隨時宜　坐臥庋藏
形有勢異　曲直翹扡　藝為文飾　素線繁雕
工分域幫　京蘇廣晉　款識型號　大小量碼
色馨悅和　間漆嵌鑲　材堅性穩　紋麗韻香

華夏木器　四制八型　正器有面　承人載物
凳椅桌案　櫃櫥榻床　枋杆腿根　三維有制
器具四象　圓展方守　字正四體　篆隸魏楷
篆樸圓通　隸展案型　魏剛方平　楷守束腰
行草不矩　化作形牙　制如文字　法異道同
形藝樣式　人文境遷　立面中盈　經緯有章
面枋沿通　暢無斷截　橫細豎粗　轉接有法
附器無面　室雅奢玩　文匣架盤　有型無制
型分八類　結體多樣　箱筒交支　折疊組獨
箱盒筒墩　交杌支架　折屏疊盤　組龕獨鑿

作韻八徑　缺一不成　廓間徑形　線面縫色
廓際型態　氣質初顯　間架分隔　計白守黑
徑寬與窄　沉凝峻俏　形彎斜扡　勢隱其裡
線面平窪　覺觸悅異　面素與飾　疏密隨形
縫折緩急　剛健柔和　材色漆嵌　雅俗分明
木稟生發　濕漲乾縮　順紋纖衡　截變劈裂
榫頭忌折　矩方有約　卯眼避斷　兩壁需堅

榫力性異　二十四別　直斜槽插　悶栽位扣
互契掛帶　卡抱銷鎖　穿夾靠交　鬥抹格結
直榫丁構　斜眼角根　槽含舌簧　插緊燕尾
悶塞橫入　栽榫兩頭　位定可卸　扣接托泥
互吻咬鎁　契合不爭　掛垂銷住　帶燕背插
卡緊上下　抱肩腿牙　銷栽走馬　鎖鎁可解

穿透隔緊　夾有翼面　靠背掛銷　交叉對合
鬥齒間密　抹槽端封　格角邊抹　結制器立

榫分內外　少露斷截　緊頭認面　內構外和
榫卯四力　拉忍凝擦　邊抹格角　力均為上
杆根鑿枘　榫弱卯強　粽角匯結　三維力衡
折凹勾勒　筋骨有神　縫密紋晰　形韻清爽
器應自然　盈縮有律　夏脹冬縮　聲知春秋

素作線腳　依紋走刀　圓浮薄鏤　刮剔刻挖
膨面運鋒　懸腕守意　凹面陰刻　順紋鑿鐫
圖案寓意　繁簡工異　宮造鄉作　乾隆東莆
南漆北蠟　棕紋質清　色嵌漆螺　以合器韻
牙寬依型　厚薄有度　附枋順杆　應和不喧
板牙膨牙　實為構件　角牙花牙　形藝裝點

弧忌規圓　曲彎勢變　形有對稱　左右微異
裏腿扁轉　宛若竹彎　外扡展噴　把握分寸
托腮當楞　托泥不厚　邊抹忌寬　橫根寧上
制器有序　意在工先　平立剖樣　細究毫釐
依圖放樣　擇紋配料　鋸材平燥　定型畫形

板宜弦山　紋美難裂　面枋紋直　質密避荏
邊抹芯板　紋色順和　彎材紋均　兩端力衡
投榫組裝　由下而上　腿根面框　先低後高
蓋頂托泥　再作修整　五金藤藝　漆蠟顯性
色文形準　器韻美成　線型構造　工巧於明
形極工精　達意為上　中華器道　匠心構造
松喬工法　歌訣銘記

後記

出身於木匠世家的我，鑿枘之聲、鋸木之香伴隨著我的童年與少年。

作為一名技術型設計師，傳統古典家具呈現在我面前的，首先是器型的架構及其構造緣由。我常常思考傳統古典家具的使用功能、構造形態與形藝裝飾，以及其為何會進化到現今令人嘆為觀止的式樣，還有怎樣逐個地對其進行匠技解讀、其骨子裡的精神對於匠技作法意義何在，等等。

這些思考困擾了我很多年。1995 年，我有幸購得王世襄先生的宏著珍賞與研究，簡直如獲至寶，採用書法臨帖的學摹方式，將書中的家具圖片逐一摹繪，所不同的是，不是復加影印式的描繪，而是依標注尺寸重新透視作圖的繪製，以此學習、體會這些偉大的傳統經典，分析比較繪圖家具與原圖家具的差別，對傳統家具的線型構架、虛與實的佈局等有了一些新的認識，並利用工餘時間作了很多作法筆記，包括榫卯結構等。

值得慶幸的是我學得雜，古建、園林、室內設計等均有涉獵，即使研習書法，楷、篆、隸、魏、行書等也均有涉及，成了個地道的「豬頭三」，也許正是這些使我對中華傳統家具的解讀思考有了一條全新的路徑。

我非研究學術，沒有從典籍中引據，而更多的是在實踐中總結與思考，其中有些還不夠完善，沒有定論，在此也和盤托出，歡迎同仁或老師們批評斧正。

編寫一本有關傳統家具研究的書稿，本不是我的初衷，但在面對多年來的筆記，特別是近兩年的思考及補繪圖稿時，我由衷地感到身上肩負著一種社會責任。傳統家具的製作工法、制器的匠心活動、中式家具的匠技靈魂等，是匠工及設計師們所急需的。編寫此書，旨在拋磚引玉，求得更多學習、交流的機會，進而提高專業水平，更好地為社會服務。

家具的圖案寓意、雕刻、裝飾、材色等，在本書中少有涉及，它們是家具構造本體的衍生或裝飾，而家具構造本身更是器型美的本質，只有從這個「本質」去探究，才可能有真正意義上的傳承與創新。由於涉及的研究領域太多，課題龐大，加之我的學識疏淺，特別是文字的拙笨，不能給讀者帶來文心愉悅，只能呈現粗略的技術思考提綱，無法就其中各項逐一深入研究，敬請同道學長、匠師多多批評指正。

由於時間倉促，書中定有很多錯誤，或文字的，或繪圖的，敬請來電來函批評指正。感謝喬稼屯、楊嘉煒同道的鼎力協助，感謝張德祥、濮安國、馬可樂、張行保、元亨利、楊波、韓望喜、倪陽、劉傳芝、許建平等老師的指導，感謝鳳凰空間孫學良總經理的支持與鼓勵，感謝好友李執峰、張利烽、方一知、熊兆寬、常修、翟世超等的關懷與支持，感謝家妻張紅芳女士長期以來的默默支持與幫助，特別感謝慈母朱惠珍女士一直以來的鼓勵以及這兩年來在我繪圖之時的陪伴和關愛。

乙未秋·松喬工匠於無錫

圖解透視中式木家具實作全書:

最詳盡！木作家具的設計心法與寸法100例

作者繪者　喬子龍

封面設計　白日設計

內頁構成　詹淑娟

執行編輯　劉鈞倫

校　　對　吳小微

責任編輯　詹雅蘭

行銷企劃　王綬晨、邱紹溢、蔡佳妘

總編輯　　葛雅茜

發行人　　蘇拾平

出版　　原點出版 Uni-Books

　　　　Email:uni-books@andbooks.com.tw

　　　　電話：02-2718-2001　傳真：02-2718-1258

發行　　大雁文化事業股份有限公司

　　　　台北市松山區復興北路 333 號 11 樓之 4

　　　　www.andbooks.com.tw

　　　　24 小時傳真服務 （02）2718-1258

　　　　讀者服務信箱 Email: andbooks@andbooks.com.tw

　　　　劃撥帳號：19983379

　　　　戶名：大雁文化事業股份有限公司

初版一刷　2022 年 11 月

定價　　　740 元

ISBN　　978-626-7084-50-2

國家圖書館出版品預行編目 (CIP) 資料

圖解透視中式木家具實作全書：最詳盡！
木作家具的設計心法與寸法 100 例 / 喬
子龍著‧繪 .-- 初版 .-- 臺北市：原點出
版：大雁文化發行 , 2022.11
272 面 ; 21×28 公分
ISBN 978-626-7084-50-2 (平裝)

1. 家具 2. 木工 3. 家具設計
967.5　　　　　　　　　111017177

本書由廈門外圖凌零圖書策劃有限公司代理，經天津鳳凰空間文化傳媒有限公司授權，同意由原點出版，出版中文繁體字版本。
非經書面同意，不得以任何形式任意改編、轉載。

圖書許可發行字核准字號：文化部部版臺陸字第 111125 號

出版說明：本書係由簡體版圖書《匠說構造：中華傳統家具作法》作者：喬子龍，以正體字重製發行。